불가능한 춤

KB101891

차례

「다른 상황의 산물」에서 그자비에 르 루아가 공유하는 작품의 출발점은 하나의 지시문이었다. 한 동료가 1300유로라는 적지 않은 '작품료'와 함께 이메일로 보내온 제안이었다.

"두 시간 만에 부토를 배워서 부토 춤을 출 것."

르 루아는 무대에 홀로 서서 이 엉뚱한 제안에서 파생된 일련의 과정과 그 최종 결과인 자신의 춤을 보여 준다. 전통의 경지를 갖는 춤이란 '마스터'와의 직접적인 신체적, 정서적 교감을 요하는 행위이거니와, 특히 부토는 영혼 심연의 에너지를 찾기 위해 몸의 '뼈를 깎는 과정'을 필요로 하지 않는가. 르 루아가 받아들인 도전은 결국 주어진 한 학제의 가장 근본적인 기반을 배제하고 학습하는 것이었다. 정신의 지탱 없이 몸의 재현이 미학적 경지에 이를 수 있을까? 아니, 몸의 훈련은 정신을 동반할 수 있을까? 그 판단의 기준은 어디에 있으며, 관객은 이를 얻기 위해 무엇을 해야 할까?

2011년 3월 25일, 국립극단 백성희장민호극장에서 두 시간 넘게 이뤄진 공연은 하나의 춤을 추기까지의 여정을 거쳐 결국 최종 결과라 할 수 있는 15분 남짓한 부토 춤으로 이어진다. 춤은 무용수의 평면적인 솔직함에 따라 방심하고 있던 관객들의 허를 찌른다. 유튜브를 통해 익힌 동작들은 단지 표상들의 계산적인 조합이 아니라 의혹을 초월하는 진지한 탐색으로 우리 앞에 펼쳐진다. 우리가 알고 있는 부토라는 생명력, 그러니까 영혼을 쥐어짜고 비틀며 내면의 외침을 형상화하는 죽음의 춤으로서의 입체적 질감이 꿈틀거린다.

물론 자신의 기교나 춤의 정형화된 미를 전람하는 것이 르 루아의 목적은 아니다. 그가 과정을 공유하며 환기시키는 바는

반대로 춤을 조형적 틀 밖에서 바라봐야 하는 필요성이다. 예술가는 몸의 원리와 그 이면의 사상을 직관으로 파악한다. 직관은 몸의 외양과 의식을 연결하는 인터페이스이며, 여기에는 나아가 의식 밖의 사회적, 언어적 조건들이 개입된다는 것을 르 루아는 말한다. 이는 비릿한 몸의 물성은 이를 둘러싸는 가시적이거나 비물질적인 장치들과 동떨어져 사유될 수 없음을 말하는 것이기도 하다. 르 루아의 '춤'의 시간은 "그래도 역시 춤꾼"이라는 탄성과 과정이 드리우는 깊은 그림자 사이에서 격렬하게 진동한다.

르 루아가 애초에 이 황당한 제안을 진지하게 받아들인 이유에는 그가 무대에서 '고백'했다시피 '작품료'의 높은 가성비도 한몫했겠지만, 어쩌면 이 간단한 제안이 1990년대부터 파생되어 오던 '무용'의 의미와 가치에 대한 총체적인 질문을 함축하기 때문일 것이다. 이 하나의 문장이 예술 창작의 과정에 대한 근본적인 질문을 짓궂게 함유하고 있음을 르 루아도, 제안한 동료도 암묵적으로 그러나 묵직하게 인지하고 있었던 것이다.

춤이란 무엇인가?

이 고전적인 (그리고 고리타분하기도 한) 질문에 접근함에 있어서, 1990년대에 소수의 안무가들은 신체나 내면과 같은 개인의 영역에 집중하는 대신, 그것이 위치하고 작용하는 문화적, 정치적, 역사적, 관계적, 이데올로기적 맥락을 직면하기 시작했다. 여기에는 가장 근본적인 인간적 현상까지도 사회적으로 구성된다는 1970년대 이후의 푸코식 문제의식이 깔려 있기도 하다. 무용은 더 이상 몸이 무대에서 만드는 조형적 아름다움이 아니었다. 일률적으로 해석해 낼 수 있는 의미의 조합도

아니었고, 무대 밖의 현실적 의미를 대체하는 구상적 질서도 아니었다. 무용은 가장 기본적인 조건부터 다시 정의되기 시작했다. 르 루아의 작품에 관해 평론가 이미경이 말했듯이, "한때 예술이 보여 줄 수 있었던 보편적인 서사는 사라졌다."

무용을 성립시키는 가장 근원적인 조건은 무엇이며, 이들이 오늘날 갖는 의미는 뭘까? 관객이 무대를, 신체를, 작품을 감각하고 이해하게 만드는 장치들은 어떻게 왜 존재하게 되었을까? 기존에 자명했던 예술적 가치들, 이를테면 개인의 역량이나 직관과 같은 예술가의 '자산'들을 관계의 망 속에서 파악할 때 '작품'은 어떤 다른 의미와 가치를 갖게 될까?

일련의 의문들은 예술관이 되었고 구체적인 방법론으로 이어졌다. 그것은 의문에 대한 해답이 아닌 또 다른 질문들이었다. 이는 곧 '관람'의 새로운 패러다임을 요청했다.

르 루아의 「다른 상황의 산물」이 1990년대 이후 동시대 무용의 가장 첨예한 문제의식을 담았다면, 2011년 백성희장민호극장에서의 또 다른 상황은 동시대 무용을 둘러싼 담론적 생태계의 한 국면을 그대로 드러낸다. 바로 두 시간을 넘는 공연 뒤에 이어진 '작가와의 대화' 시간에 객석에서 던져진 첫 반응이었다. 반응은 다분히 공격적이었다. "이건 '공연'이 아니라 '강연'이 아니냐"는 것. 무대에서 작업 과정을 설명하는 것으로 '작품'이 구성될 수는 없다는 것. 차라리 항의에 가까운 항변은 어떤 양보되지 않는 기준에서 나왔다.

1990년대의 일련의 새로운 관점에 대한 저항과 공격은 사실 늘 만만치 않았다. 무용의 조형적 기반은 그만큼 강력한 이데올로기다. 아마도 '농당스'(non-danse)라는 부당한 명칭에

도 이러한 저항이 숨어 있을 것이다. 무용수들이 더 이상 춤을 추지 않는다는 불평은 동시대의 비평적 사유와 고전적인 기반 사이에서 여전히 저울질해야만 하는 '관객의 쾌락'의 스펙트럼에서 진동한다. 그 속에는 땀과 시간의 무게로 환산되는 '신체'의 물성에 대한 여전한 요구, 조형적 스펙터클 및 그것이 선사하는 정동의 과잉에 대한 향수가 녹아 있다.

1990년대의 동시대 무용은 '무용'의 정의와 정체성을 새롭게 사유하는 과정에서 무언가를 배제하고 만 것일까? '농당스'가 거부했던 무용의 타성 속에는 구정물에 휩쓸린 보석이 숨어 있는 걸까?

이 책은 오늘날 새롭게 피어나는 일련의 질문들을 경청하는 장이다. 여기에는 최근 들어 발생한 새로운 요청과 새로운 감각이 작동하고 있다는 가설이 깔려 있다. 어쩌면 기존의 그어떤 틀에서도 불가능하던 새로운 발상을 촉진시키는 단초들이 동시대의 무대에서 피어나고 있을지 모른다.

물론 2011년 백성희장민호극장에서의 '또 다른 상황'이 지시하는 '공연'의 낡은 패러다임이 오늘날 정답이 될 수는 없다. '더 이상 춤을 추지 않는 무용 작품' 앞에 쏟아지는 향수와 분노는 패러다임의 전환과 비평적 사유에 대한 항변일 뿐, 21세기에 필요한 것은 향수도 분노도 아니다. 20세기 말에 무용은 분명 매우 중요한 진화를 수행했다. 그것은 안일하게 받아들였던 가장 근원적인 것들에 대한 끊임없는 비평적 태도를 호출했으며, 이는 오늘날에도 여전히 유효하다. 다만 2010년대에 들어서면서 농당스의 담론을 멀리서 가까이서 지켜보던 무용의 새로운 목소리들은 좀 더 다른 질문들의 중요성을 자각하기 시작했다.

그 질문들은 농당스의 기본적인 태도에서 도출된 연장선상의 것들이기도 하겠지만, 또 다른 한편으로는 다음 단계의 진화를 위한 허물벗기이기도 할 것이다.

새로운 문제의식에는 공연이라는 형식이 자본에 대해 형성해 왔던 불편한 관계에 관한 반성이 포함된다. 식량에서 예술에 이르기까지 자본주의로부터 자유로운 생태계의 발판은 사라졌고, 어쩌면 가장 급진적인 패러다임의 전환을 강조하고 실현하는 장조차 이 시대의 예술이 처한 위대한 위기에서 자유로울 수 없을 것이다. 이는 곧 신체 노동으로서의 무용이 오늘날의 경제구조 속에서 어떤 예술적 가치를 획득할 수 있는가의 문제이기도 하며, 형식적 변혁을 통해서만 답을 구할 수는 없는 문제다.

이 책에서 소개하는 여러 무용수와 안무가 들은 21세기의 위기 속에서 지난 세대의 성과와 한계를 반추한다. 새로운 활로를 모색하기 위해 질문을 구성하는 기본적 개념들을 총체적으로 재고한다. 안무, 관객, 무대, 신체, 언어 등 무용의 기반으로 여겨져 왔거나 1990년대 이후 사유의 확장을 위한 활로로 여겨졌던 궤적들을 다른 관점과 태도를 통해 다룬다.

상상의 예술에 대한 믿음

보야나 스베이지

보야나 스베이지

베오그라드에서 태어나 브뤼셀에서 활동하고 있다. 글쓰기와 강의뿐만 아니라 연극과 공연에서 비평적 이론을 실천하고 있다. 예술 이론 플랫폼이자 편집자 컬렉티브인 TkH(Walking Theory)를 공동 창립자인 부야노비치와 함께 운영한다. 저서로『문제를 안무하기: 유럽 컨템포러리 댄스와 퍼포먼스의 표현적 개념』(2015),『드림 & 비: 안무가의 스코어』(공저, 2014) 등이 있다.

포스트댄스라는 단어를 두고 분투하는 이가 나 혼자가 아니리라 짐작하며 나는 누군가에게 그 의미를 설명해 달라고 요청하는 대신 나 나름대로 그 용어를 이해해 보기로 마음먹었고, 그것을 하나의 패러다임이 변화하는 징조로 받아들이기로 했다. 기대치를 조금 낮추기 위해서 달리 표현하자면, 우리가 알아차리지 못하는 동안 한 시대가 지나가 버렸음을, 혹은 그 시대가 제 수명을 다했거나 곧 다할 것임을 알리는 징표라고 볼 수도 있겠다. 우리가 앞으로 다가올 일에 대해 걱정하지 않는 까닭은 현재가 우리를 경고도 없이 궁지에 빠트렸기 때문이다. 어쩌면 새로운 시작에 대한 전망 없이 한 시대의 끝이나 극복에 관해 이야기한다는 건 위험한 일일지도 모른다. 그러나 한 가지는 분명하다. 우리는 안무에 대한 믿음이 그 입지를 잃어 가고 있음을 목격하고 있다. 아, 한때는 안무를 춤에서 분리하는 것이 얼마나 시급한 사안이었던가! 춤을 '움직임으로 몸을 종속하거나 몸이라는 도구로 움직임을 대상화하는 것'으로 간주했던 모더니즘의 정의에서 안무가 벗어났음을 알리기 위해 우리는 얼마나 많은 셀프인터뷰, 책, 콘퍼런스에 몰두했던가! 당초부터 그 불확실한 해방운동이나, 확장된, 연장된 안무 개념이라는 그럴싸한 말은 안무가나 무용수보다는 중간 매니저들에게 더 많은 권력을 안겨 줬다. 안무가와 무용수들은 무용 훈련법이나 걸작 문화 같은 규율 장치에 더는 충성할 필요가 없어지기를 기대했지만, 변화에 따르는 이득은 대부분 미술관과 예술교육 기관으로 돌아갔다. 우리가 안무라는 것이 도래했음을 알게 된 순간은 안무가 숫자의 도구가 되었을 때였다. 어떤 안무에 참여하기 위해 온 미술관 방문자 수가 늘어났을 때, 안무와 무용 관련 석사과정, 박사과정 수가 늘어났을 때 말이다.

이와 같은 요약이 시니컬하게 들릴 수도 있다. 물론, 안무에 춤 이외에 다른 과정들을 조직화할 수 있는 역량이 있음을 인정함으로써 우리는 많은 것을 얻었다고 생각한다. 무엇보다 우리는 신자유주의에 내재된 사회적 안무 과정을 좀 더 분명히 인식할 수 있게 되었다. 그 도구적 합리성이 즉흥이라는 것으로 은폐되기 이전에 누구나 먼저 숙지해야 하는 스코어가 있음을 알게 되었다. (그 예로 네트워킹의 스코어, 협업 메소드, 자아 표현 기술 등, 마땅한 이유 없이 예술가들을 끊임없이 일하게 만들었던 수많은 형식과 활동을 생각해 볼 수 있다. 하지만 그 외에도 보안 절차나, 민주주의 결정 과정, 알고리즘, 모든 종류의 매뉴얼, 멀티태스킹을 위한 할 일 리스트 등도 여기에 포함된다.) 그뿐만 아니라, 확장된 의미로서의 안무가 이뤄 낸 성취는 안무가와 무용 작업자에게 그들이 이미 오래전부터 다른 예술로부터 받았어야 마땅한 존중을 되돌려 주었다. 하지만 안무가 공연 예술을 어느 정도 성공적으로 점령하고 났을 때, 춤에는 무엇이 남게 될까? 이 질문에 답을 찾기 위해 나는 몇 가지 직관적인 단서와 에피소드를 경유하려고 한다.

육체적인 것

내 몸은 나의 것이 아니다. 이보다 더 신성모독적이고 반직관적인 주장은 없을 것이다. 자기 자신의 존재(즉 살아 있음)를 물리적으로 증명하는 일이 가장 중요한 사회에서 몸은 한 사람과 그의 자아가 일치해야 하는 장소다. 때문에 우리 시대의 진실 게임은 '어떻게'의 기술, 즉 무엇을 생산할 것인가가 아니라,

어떻게 생산할 것인가의 문제를 맴돌게 된다. 나는 어떤 방식
으로, 얼마만큼의 강도로 춤추고, 살고, 쇼핑하고, 변화할 것인
가? 익스트림 스포츠를 좋아하는 사람은 자연과 사투를 벌이
고, 사업가는 더 늦게까지 일하기 위해 몸을 깎아 낸다. 무용수
는 자기 몸 안에 모든 것이 있다는 믿음을 가지고 몸의 내부로,
소매틱스로* 주의를 돌린다. 그들에게는 감각을 스캔하는 대
상이자 움직임의 방향을 알려 주는 지도인 몸과, 자기가 속할
수 있는 유일한 곳은 자기 자신, 즉 몸이라고 보는 자기수용적
의식이 있다. 여기서 '자기 자신'이란 젠더가 유동적이고 문신
으로 뒤덮인 짙푸른색의 몸들로, 개인화된 욕망에 따라 빙글빙
글 돌고 있는 이들을 말한다. 물론 이러한 묘사는 서구의 청년
이미지에 국한된 것이지만, 따지고 보면 이는 전 세계적으로
욕망되는 아비튀스이기도 하다. 어떻게 하면 내 몸으로 감각할
수 있을까? 어떻게 하면 아름답거나 정확한 움직임에 관해 생
각하는 대신, 그냥 오늘 내가 움직이고 싶은 방식을 인정할 수
있을까? 어떻게 하면 움직임을 즐기도록 나 자신을 허락할 수
있을까? 다음에는 어떤 춤을 출까? 무용수는 자신에게 질문하
며 눈을 감고 바닥에 눕는다.

 자아의 표면인 몸이 그 어느 때보다 더 물화된 오늘날, 그
어느 때보다 많은 댄스 오디션 아이콘들이 도처의 스크린
에 뜨는 오늘날, 춤이 육체(corporeal)에 대해 지녔던 장악
은 느슨해질지도 모른다. 육체성에 관해 몇 가지 짚고 넘어가
자. 나는 육체성의 두 가지 측면에 관심을 가진다. 첫째는 심

* 소매틱스(somatics)는 제3자의 눈을 통해서가 아니라 자기 스스로 몸 내부를
 지각하고 경험하는 것에 집중하는 움직임 연구 분야다.

미화된 라이프스타일에 가까운 성격을 띠는 광의의 육체성
(corporeality)으로, 앞서 기술한 신체화된(somatized) 몸을
말한다. 몸에 대한 자각만 있으면 어떤 춤이든 있는 그대로 출
수 있고, 어디에 있건 더 강렬하게 존재할 수 있다고 믿는 몸이
다. 1990년대에 한 권위적인 무용학자가 그레이엄이나 커닝엄,
쿨베리, 포사이스 등 특정한 레이블의 스타일과 기술을 전문적
으로 지니지 않는 무용수들을 가리켜 고용된 몸(hired body)
이라고 경멸적으로 지칭했는데, 이들의 탈숙련화된 손자 격인
셈이다. 그의 정숙한 진단에 따르면 이 고용된 몸들은 난잡하
게 다양하고 유연했으며, 불성실하고 얄팍한 주체들이었다. 생
산과정에서 인간의 노동과 지식이 점점 더 불필요해지는 오늘
날, 한때 고용된 몸이라고 불렸지만 오늘날에는 독립적인 몸이
라고 찬양받는 이 신체화된 몸들은 노동의 자동화를 피해 살아
남았다. 머지않은 미래에, 수요에 따라 예술이 문화로 전환되
고 나면, 몸의 통화가치는 머신러닝에 대비하여 측정될 것이고,
몸의 보유 가치는 움직임, 인간의 감촉, 그리고 접촉에서 찾게
될 것이다. 무용 공연을 선보이는 극장이 거의 사라지고, 독립
무용 프로젝트에 주어지는 지원금은 지금보다도 더 줄어들 것
이므로, 몸이 가진 지식은 테라피, 돌봄 서비스, 성 노동처럼 기
계들이 잘 못 하는 일로 전용될 것이다.[1]

1 노동 자동화 시대에 춤추는 몸의 효용과 관련해서 더 생각해 보기 위해 나는 오
 스틴 그로스(Austin Gross)가 2017년 2월 PAF에서 진행한 BDSM[가학적 성행위
 의 통칭—옮긴이] 워크숍에 참가했다. 그는 몸이 정서적인 노동 외에도 의학
 실험용으로 쓰일 것이라고 말했다.

두 번째 부류의 육체성은 역사적으로 무용이라고 간주되어 온 영역에 고유한 것이다. 이 육체성은 반복되는 것에 돈을 지 불할 수 있는 자본이 있어야만 작동하는 작품 생산 체제를 수 반한다. 고난이도의 기교와 공장에서 찍어 내는 듯한 프로덕 션을 결합하는 무용단들만이 무용을 보존하기 위한 돈키호테 식 분투를 이어 나가며, 반복 훈련과 무용 레퍼토리 유지에 투 자한다. 그러한 작품 생산 체제를 유지할 수 있는 몇 안 남은 무 용단과 불안정한 환경 속에서도 천천히 성장하겠다는 유기농 의 삶을 선택한 소수의 개인 예술가들 덕분에, 우리는 아주 가 끔 무대에서 불타오르는 기교를 만날 수 있다. 내가 주입받아 온, 급진적으로 평균적이고 평범한 민주주의의 몸에 대한 신념 과는 반대로, 나는 그러한 순간들을 몰래 즐기곤 한다. 기술의 탁월함이나 매력적인 외관 때문이 아니라, 춤이 보여 주는 어 떤 태연함, 전혀 힘들지 않고 움직이는 듯한 제스처 때문이 다. 그런 춤은 혁명 시대 이전에 조율된 오래된 악기의 소리 같 기도 하고, 왕정 체제의 귀족이 지녔던 구시대적 태도들, 이를 테면 자연스러운 화려함이나 관례에 대한 타고난 감 같은 것을 떠올리게 한다.

1년간 무용 없이 살아 보고 그리운지 보기

친구 하나가 내게 3개월을 제안했다. 이 실험의 결과를 도 출하기 위한 최소한의 기간은 1년이 아닐까 싶다. 그리고 제안 자체가 너무 관대하다. 모든 종류의 예술 작품으로 확 장시킬 수 있을 텐데 왜 무용에 한정해야 한단 말인가? 모

든 예술가들이 올해는 그동안 해 왔던 것을 되돌아보고 자신이 왜 그것을 하고 있는지 질문하는 기회를 마련해 볼 수도 있을 것이다. 예술을 하는 이유가 예술가라는 지위가 주는 만족감 때문인가? 아니면 정말로 하고 싶은 이야기가 있는가? ㅡ시리아크 빌모, 「제안 카탈로그」(2012)

비육체적인 것

언젠가 어떤 사람이 내게 말했던 문장이 머리에 맴돈다. "무용은 무용수들에게 맡겨라." 나는 이 말을 받아들일 수 없다! 춤을 출 권리나 추지 않을 권리는 무용수에게만 독점적으로 주어지지 않는다. 더욱이 알다시피 무용수들은 무용을 떠나고 있다. 직업을 바꾸고 있다는 것이 아니라, 무용을 다른 곳으로 데려가고 있다. 텍스트나 스크린으로, 몸과 나란히 혹은 몸 사이에 놓인 공간으로, 사물과 단어로, 아무도 무용이라고 인식하지 않을 정적이나 기다림으로 말이다. 아니면 단순하게는, 앞서 인용한 제안에서처럼, 무용은 살과 뼈로 춤을 추기 이전 상태에서 반(反)실현(counteractualize)된다. 어쩌면 텍스트는 새로 가장한 비물질성의 사례, 혹은 비육체적 춤을 향한 진입로일지도 모른다. 우리는 이와 같은 텍스트로의 회귀를 비물질적이라고 특징짓는 데 신중해야 한다. 비물질성은 그저 저렴한 작품, 그러니까 사용할 때마다 시간과 마모에 대한 금전적 보상을 지불해야 하는 물리적인 공간과 몸을 포기한 작품을 의미할 수도 있기 때문이다.

 내가 염두에 두고 있는 것은 브리야나 프리츠의 작업이다.
시를 노트북 스크린에서 한 편의 무용으로 구상하고 선보이는
작품이다. 작품 「불가결한 블루」의 물질적인 상황은 다음과 같
다. 한 전업 무용수가 그의 유일한 물리적 소유물이자 가장 손
쉽게 접근할 수 있는 제작 도구인 컴퓨터 앞에서 투어 중 대부
분의 시간을 보낸다. 브리야나는 무용수인 동시에 시인이다.
단어들은 연속되는 스크린 위에서 형체를 갖지만, 이 경험은
책 페이지를 넘기는 것과는 전혀 다르다. 노트북의 스크린은
피부에 더 가깝다. 감각이 있는 듯한 표면은 움직이고, 서로 문
질러지고, 색깔을 바꾸며, 홈메이드 음악이나 변조된 목소리를
배경으로 인터페이스들의 미장아빔 속에서 환상적으로 열렸
다가 닫힌다. 모두 최소한의 손가락 조작에 따라서다. 이 공연
은 공간에 투사된 스크린에서 기술적으로 무용을 전개하는 것
에 국한되어 있는데, 그 안에서 공연 속 작가의 존재감은 최소
한의 라이브성(liveness)만을 보장한다. 깊이는 표면의 효과
에 머무른다. 문서와 폴더의 이름은 시의 통사(syntax)를 구축
해 말 그대로 단어의 불투명한 두께(thickness)를 체현한다.

 삭제하라... 하늘에서... 그... 수평선들을.
 (EMPTY... THE SKIES... OF ITS... HORIZONTAL LINES.)

커서의 움직임은 단어들을 의미의 조각으로 이어 붙이고, 관객
눈앞에서 춤을 추는 일련의 형태들로 오려 낸다.

내게 무엇에 관심이 있냐고 묻는다면, 형태와 형식을 이용해 나 자신의 안정을 깨뜨리는 것이다. 형태로서의 글자, 형태로서의 문단, 형태로서의 묘사. 나는 그 안으로 파고들며 그 진정성 없는, 인공적인 껍데기를 즐긴다. 나는 형태로 빠져들고, 형태로 눈물을 흘리며, 형태로 사랑하고, 형태로 섹스를 한다. 우리는, 그러니까 형태와 나는, 떠돌아다니는 모든 내용, 주제, 모양을 일종의 망가진 칼처럼 잘라 낸다.
—브리야나 프리츠, 「불가결한 블루」, 톰 엥겔스 편집. 브뤼셀, 바타드 페스티벌, 2016.

언젠가 한 페미니스트가 내게 "보여질 권리보다 더 중요한 것은 숨을 권리, 감출 권리, 비밀을 가질 권리"라고 말한 적 있다. 이번에는 자신의 춤을 안무하기를 거부하는 또 다른 무용수이자 시인을 살펴보자. 그는 대신 다섯 명의 무용수를 한 편의 시와 함께 선보인다. 아무런 과제도, 지시도 없고, 그저 시 낭독의 리듬을 결정하는 길이만 적혀 있는 스코어가 주어진다. 이 시는 명확한 미메시스적 지시 대상 없이도 움직임에 대한 상상을 촉발하도록 구성되어 있다. 「도피와 변형」(2015)에서 잔느카밀라 라이스터는 몸과 움직임을 오어법(catachresis), 즉 다른 '적절한' 표현 방법이 없기 때문에 단어로 범주의 경계를 뛰어넘어야 하는 의미론적 오류나 필요에 의한 언어 오용을 통해 적는다. 일상적인 언어 사용에 있어서 가장 일반적으로 사용되는 오어법은 '책상 다리'나 '비행기 날개'처럼 무생물에 생물이 지닐 법한 신체적인 요소를 결합하는 것이다.*

* "「도피와 변형」(2015)에서 다섯 명의 댄서는 시 한 편을 받는다. 이 시는 각각 지속 시간이 정해진 여러 파트로 구성되어 있다. 각 댄서는 이 시를 마음속으로 읊고, 내면화한 텍스트를 움직임으로 번역하면서 저마다 자율적으로 '읽는다'. 움직임과 단어 간에는 미메시스적인 관계가 형성되지 않으며, 각 댄서는 자기가 체현하는 움직임 언어의 형상에 관한 자율성과 재량을 간직한다. 그 결과 다섯 개의 동시적인 레이어가 생겨나는데, 이는 두터운 다성부 음악의 다섯 목소리와도 같다. 관객에게는 편의에 따라 읽을 수 있도록 그 시가 주어진다. 보통은 내포된 차원으로 숨겨져 있는 댄서의 퍼포먼스 방식이 이 경우에는 시라는 목소리를 통해서 드러난다: 작품은 댄서가 자기 움직임에 대한 상상적 보형물로 사용하는 이미지, 단어, 사운드, 생각의 시적 변형들을 시사한다. 이 시라는 글쓰기만의 고유한 특질은 복잡한 내부자의 신체 경험(신체 부위, 기관, 조직, 액체, 감각 등)과 비유체적인 사물, 그리고 움직임을 세부적으로 지시하는 동사들의 비유가 된다.

　　그런 시는 오어법(catachresis)을 반영한다. 오어법은 그리스의 문체 양식 중 하나로, 다른 '적절한' 표현 방법이 없기 때문에 단어로 범주의 경계를 뛰어넘어야 하는 의미론적 오류나 필요에 의한 언어 오용을 말한다. 일상적인 언어 사용에 있어서 가장 일반적으로 사용되는 오어법은 '책상 다리'나 '비행기 날개'처럼 무생물에 생물이 지닐 법한 신체적인 요소를 결합하는 것이다. 사회적 안무에 관해 연구하는 미국의 문학 이론가 앤드류 휴잇(Andrew Hewitt)은 오어법을 자크 데리다(Jacques Derrida)가 말하는 의미의 불완전성과 메타포의 불안정성이라는 맥락에서 사용하며, 자연적인 언어는 춤의 움직임을 그저 부정확한 메타포의 방식으로만 반영하지 않는다는 것을 보여 준다. 대신, 지시 대상(춤)을 만들어 내는데, 이 작품에서와 마찬가지로, 몸, 행위, 특질들이 만들어 내는 기묘하고도 세부적인 시적 결합은 춤이라는 구체적인 재현적 범주를 뛰어넘는 움직임을 상상할 수 있게 한다. 댄서들은 상상이라는 시적 촉매로 연상된 움직임을 '귀추적으로' 유추하게 하고, '가장'하도록 초대된다. 관객 역시도 그 불투명성과 모호성에 머무르며, (시각적 요소가 풍부함에도 불구하고) 시간 속에서 아주 세세한 것들을 듣고 감지하는 데 관심을 재조정해야 한다." 보야나 스베이지, 「시학으로의 불충한 귀환」(An Unfaithful Return to Poetics), https://www.academia.edu/26017003/An_Unfaithful_Return_to_Poetics_in_four_arguments_ (2020년 7월 13일 접속).

In a circle dance, in a changing circle dance, in a circle dance of changing directions, the traces you leave in the air do not resemble the human side of you, the imprints you leave in the air in the room do not resemble what's human about you, you dispel all doubts, rid yourself of them, rid yourself, you're a riddle written in birdsong, you are his last words, you are comfortably clean and warm, you are just as before. A meek chronology of bones in their proper places a meek symphony of bones in their proper places you are the surfaces that glide against each other; the light and the sound of light, the light and sound you perceive in the light, the greyish light from the birch forest and the sound it evokes in you, the sound it reminds you of, you are surfaces sliding against each other; the light and the sounds the light evokes in you, you are surfaces that slide against each other; the greyish light and sounds it awakens from within you.*

* 오어법을 통해 춤으로 구현된 영어 작품 스코어를 한국어로 번역해 보자면 다음과 같다. "원형의 춤에서, 변화하는 원형의 춤에서, 방향이 변화하는 원형의 춤에서, 당신이 공기에 남기는 흔적은 당신의 인간적인 면을 닮아 있지 않고, 당신이 방 안의 공기에 남기는 자국은 당신에게 인간적인 부분을 닮아 있지 않고, 당신은 모든 의심을 떨쳐 버리고, 모든 의심에서 스스로 벗어나고, 스스로 벗어나고, 당신은 새소리에 담긴 수수께끼, 당신은 그 마지막 말들, 당신은 편하게 깨끗하고 따뜻하고 예전과 같고, 당신은 적절한 위치에 있는 뼈들의 온화한 연대기, 당신은 적절한 위치에 있는 뼈들의 온화한 심포니, 당신은 서로 맞부딪혀 미끄러지는 표면들, 빛과 빛의 소리, 빛 아래에서 인식하는 빛과 소리, 자작나무 숲에서 비치는 회색의 빛과 그것이 당신 안에서 떠올려 주는 소리, 그것이 당신 안에서 상기시키는 소리, 당신은 서로 미끄러져 내리는 표면들, 빛과 빛이 당신 안에서 떠올려 주는 소리, 당신은 서로 미끄러지는 표면들, 그 회색의 빛과 그것이 당신 안에서 일깨우는 소리."

여기서 사용된 단어들의 감각적 상상을 통해 우리의 상상력
은 어떤 종류의 이미지를 생산해 내는가? 그 이미지에는 그것
을 상상하는 사람이 포함되고 감싸져 있다. 둘러싸는 이미지
다. 보이지 않는 것을 시각화한다는 것은 어떤 것의 착상과 착
상 가능성에 더 가까이 다가간다는 뜻이다. 즉, 지각하지 못하
는 것을 보고 있는 나 자신에 관해 생각할 때면, 나는 그 시각화
하고 있는 것에 나를 포함하게 된다. (이는 자기 반영적인 거울
이미지나, 이미지 속에서 나를 보는 것이나, 그 일부가 되는 것
과는 다른 문제로, 어떤 이미지를 보거나 들을 때 그 이미지에
나의 시각이나 청각적 관점을 내재화한다는 의미다.) 하나의
총체로 커질 수 있는 위협을 가하는 환경의 두터움은 현재 존
재하는 것의 실증성 너머에 있는 세계를 시사한다.

 Tout et rien d'autre (장뤼크 고다르): 모든 것이거나 아무
것도 아닌 것, 혹은 더 정확하게 말하자면, 어떤 특정한 것이 아
닌 모든 것, 이 세상 전부이면서도 외관이 뚜렷하지 않은 것들
로 만들어진 것, 거기에 존재하고, 불투명하고 두껍지만, 관심
을 끌기 위해 애쓰지 않는 것. 마텐 스팽베르크의 「라 서브스턴
스, 그러나 영어로」와** 「밤」은 서로 다른 두 세계를 열어 젖

** 마텐 스팽베르크는 작품 제목을 다음과 같이 설명한다. "관사 the가 붙은 Sub-
 stance는 플라톤과 그리스인들이 생각했던 '본질'이라는 개념을 가리킨다. 단
 일하고 분리 불가능한 원초적 물질인 '본질'은 형이상학, 초월성, 영원, 영구불
 변과 직접적으로 연결된다. (...) 작품의 제목을 '라 서브스턴스, 그러나 영어로'
 라고 지은 이유는 이 공연이 '본질'이라는 개념이 세계적으로 소통되고 번역되
 는 가운데 일어나는 일을 자각하고 있기 때문이다. 제목을 'The Substance'(본
 질/물질)라고 지었다면 뭔가 마약처럼 흡입하고 그 영향에 사로잡히는 물질이
 생각나거나, 아니면 플라톤을 전혀 연상시키지 않는 청바지 브랜드 이름처럼

히며, 각자 어떤 결핍으로 한 걸음씩 나아간다. 「라 서브스턴스」의 경우 거대한 배경 막이 세 면으로 구성된 무대를 구획한다. 무대는 반짝이는 천들을 잇댄 조각보같이 생겼는데, 샤넬, 구찌, 루이 비통 같은 브랜드의 로고와 뒤섞여 있다. 기억 속에 뭉개진 쇼핑몰이 은색, 금색, 진홍색, 그리고 여러 짙은 색깔의 천 조각, 커튼, 담요, 퀼트에 뒤섞여 소리 없는 깃발처럼 비명을 지르고 있는 듯하다. 배경 막은 바닥까지 이어지는데, 비슷하게 반짝이는 표면에 화려한 색깔의 물건과, 파티용 장난감과, 아무 쓸모도 없어 보이는, 순간적인 즐거움을 주기 위한 싸구려 플라스틱 기계들이 널려 있다. 왼쪽으로는 흰색 임시 가벽에 각종 패턴, 모양, 선으로 이루어진 선명한 드로잉이 있다. 이 흰색 벽 밑에는 누구든지 이 드로잉을 색칠하고 싶으면 사용할 수 있도록 아크릴 페인트 튜브와 붓이 무궁무진하게 놓여 있다. 어린이들의 장난감이었던 컬러링 북이 최근 들어 나태한 신경과민증을 앓는 어른들 사이에서 큰 인기를 끌고 있다. 색깔을 칠하면서 어른들은 공간화를 통해 시간을 견디고, 빈 공간을 색칠하면서 자신이 쓸모 있는 사람이라는 환상을 가진다. 자신을 표현하거나, 개인적이거나, 창의적일 필요도 없다. 그 그림들은 어떤 색깔을 입혀도 아름답거나 환각적으로 느껴지게 만들어져 있다. 같은 서식처를 공유하는 카멜레온들처럼, 색색깔의 사물 사이에는 그 사물과 닮은 무용수들이 일곱 명 있다. 이들은 서로 어울리지 않는 옷가지를 겹겹이, 그것도 너무 많이

들릴 것이다. 때문에 이 제목은 철학에서의 본질(The Substance)을 가리키되 ‘La Substance’로 표기하여 그 허세를 조금 약화하고, ‘영어로’라는 말을 덧붙여 이 모든 것을 농담으로 만든다.”(스톡홀름 현대미술관 공연 소개 글 발췌)

입고 있다. 번쩍이고 유행 타는 싸구려 패션 아이템들은 제멋
대로 불협화음을 내며 뒤섞여 있다. 무용수들은 옷가지를 끊임
없이, 천천히 바꿔 입는다. 의상은 어떤 경우에도 한 캐릭터를
표현하려고 시도하지 않는다. 얼굴을 덮는 두꺼운 화장과 마찬
가지로, 옷들은 부드러운 문신처럼 몸에 덧쓰인다. 이 옷들은
힘을 하나도 들이지 않은 듯한, 자체 발생적인, 의미와 가치가
없는, 무심한 미적 환경을 만들어 낸다. 자연처럼 말이다. 춤 역
시 무(無)에서 생겨나지만, 세심하게 표현된 발걸음, 제스처,
프레이즈로 음악과 함께 구성되어 있으며, 때로는 영상 클립처
럼 정면을 향해서, 또 다른 경우에는 자기 주도적인 그룹 안에
서 전개된다. 작은 스펙터클을 일으킨 뒤에는 죽어 버리는 파
티용 장난감처럼 춤 역시 내파한다. 특별히 관심을 가져야 할
만한 가치가 있는 것으로 선택되기 이전의 사심 없는 장식물처
럼, 춤은 그 자체의 형태로 침잠한다. 음악이 멈추면 무용수들
은 그리스 도자기에 새겨진 종교적 행렬을 짓는 사람들처럼 아
주 느린 걸음으로 큰 원을 그리기 시작한다. 그 좀비 같은 행진
은 바람에 흔들리는 종소리와 함께 진행되는데, 어느 사원 입
구에 장식된 종이 울리는 듯한 이미지를 만들어 낸다.

　　춤은 이름도 없고, 몸도 없는 어떤 힘들의 이미지를 만들어
내는데, 그 힘은 완전하고 자율적인 영역, 하나의 '세계'를
채워 나간다. 그것은 이 세계를 신비로운 힘의 영역으로 제
시하고자 하는 최초의 시도다. (...) 그런 춤의 본질은 고대
에 동굴과 숲을 사로잡았던 힘과 동일하다. 그러나 오늘날

우리는 그 환영적 지위를 완벽히 이해한 상태로, 따라서 전적으로 예술적인 의도를 가지고 그것을 환기시킨다.
—수잰 랭어, 『감각과 형식: 철학에서 발전한, 새로운 키의 예술 이론』(1953)

『밤』이라는 작은 책에서 마텐은 다음과 같이 적는다. "춤은 우리 없이 존재한다. 무관심한 태도로 우리를 향해, 혹은 우리로부터 움직인다. 그 무방향성 안에는 공포가 도사리고 있다. 밤, 니그레도(Nigredo)는* 수행적이지 않다. 그것은 주체 없이 움직이며, 그 무관심, 그 절대적인 잠재력으로부터 어떤 무시무시함이 투영되어 비친다." 아무것도 수행(perform)하지 않을 가능성이란, 아무런 부정적인 접두사 없이 과소수행(underperform)하는 것을 의미한다.** 어둠이란 빛의 부재가 아니라 시각이 없는 상태에서 어떤 잠재력을 경험하는 것이듯, 행동과 지각은 제거된 것이 아니다. 나는 아직 기회가 닿지 않아 작품 「밤」의 공연은 보지 못했다. 그러나 그 단어가 내 상상력을 사로잡는다. 「밤」은 점점 「해변의 아인슈타인」에 비견될 만한 지위를 갖기 시작한다. 나의 상상과 생각, 작품을 본 친구

 * 암흑을 뜻하는 니그레도는 연금술 실험 과정 중 어떤 종류의 변환을 가리킨다. 연금술사들은 재료의 혼합물을 가열해 검은 물질로 환원해야 완벽한 상태를 얻는다고 믿었다. 이 용어는 영적, 심리적 과정의 일부로 이해되기도 했다. 심리학자들은 혼돈과 절망의 상태를 깨달음을 위해 거쳐야 하는 단계라고 보았다.
** 'Performance'의 경우, 퍼포먼스라는 예술 형식을 지칭할 때를 제외하고는 모두 "수행"으로 번역했다. 단, 글에서 'high-performance', 'under-performance' 등의 맥락에서 이 단어가 쓰일 때에는 어떤 행위의 이행이라는 뜻 외에도 성과/실적의 달성, 그것을 위한 노력과 능력이라는 의미가 함께 담겨 있다.

들의 증언, 작품에 관해 쓰인 텍스트와 작품의 일부인 책자를
보다 보면, 예시적 중요성을 지닌 작품처럼 느껴지는 것이다.

비평이 무언가를 예시할 수 있을까? 그저 앞서 상상하는 것이
아니라 아직 드러나지 않은 무엇인가의 초기 단계를 지시하거
나 예견할 수 있을까? 그럴 수 있기를 희망한다. 무용을 보고
무용에 관해 글을 쓸 때 느끼는 시대정신의 감각은 나를 현재
바깥으로 밀어낸다. 오늘날 예술을 한다는 것이 성취의 주체
로서 설득력 있는 가치를 약속하는 기업가적 체력을 요구하는
것이라면, 차라리 상상력을 이용해 아직 어떻게 생산해야 할
지 모르는 춤과 퍼포먼스에 투자하는 게 나을 수도 있다. 아마
도 우리는 텍스트, 단어, 환상으로 회귀하게 될 것이다. 오랫동
안 우리는 춤이 사라져 버린 후 과거의 춤을 어떻게 되살릴 것
인가에 집착해 왔으며, 이런 노력은 대개 글로 쓰여진 안무의
형태로 이루어졌다. 분명 이러한 노력은 춤이 소멸되지 않을
수 있게, 그 존재와 전승 방식을 강화해 준 뛰어난 학문적 성취
들을 이끌어 냈다. 그러나 우리는 춤이 역사로 남지 않을 것을
두려워하기보다, 춤이 지닌 결함을 이용해야 하는지도 모른다.
명확하게 정의 내릴 수 없는 특성, 그 때문에 종종 불투명한 미
적 현실을 가리키는 시적, 철학적 은유에 포획되고 말았던 바
로 그 특성 말이다. 나는 이를 누미너스(numinous)라고*** 부
를 것이다. 춤의 현실은 그 원천이 주체에 있지 않다. 대신, 춤
은 일종의 출현으로서 환영적인 힘을 가지고 주체에 침입하고

*** 영적, 혹은 종교적 감정을 불러일으키는 것이라는 뜻의 라틴어 누멘(numen)에
　　서 파생된 단어로, 신성한 존재의 힘을 느끼게 하는 신비감을 말한다.

주체를 폐기한다. 오해하지 말라. 오컬트적인 꿈을 옹호하는
것이 아니다. 내가 예시적으로 상기하고자 하는 건 완벽히 이
성적인 것이다. 내가 믿는 포스트댄스의 미래는 특정한 불투명
성을 보존하는 춤이다. 나는 설득력 있는 자기 퍼포먼스를 요
구하는 잘 정돈된 이 세계 속에서, 어느 정도의 의지와 강도로
기묘하게 과소수행하는 존재를 만들어 내는 고집스럽고 비효
율적인 무언가의 출현을 상상한다.

메테 에드바르셀

오슬로와 브뤼셀에서 활동하는 안무가, 퍼포머. 그의 일부 작품은 영상, 책, 글쓰기 등 다른 매체와 형식의 작품을 탐구하기도 하지만, 모든 작품을 관통하는 관심사는 실천과 상황으로서 공연 예술의 관계성이다. 여러 무용단과 프로젝트에서 무용수, 퍼포머로 활동해 왔으며, 2002년부터 자신의 안무 작업을 선보이고 있다. 2015년 오슬로의 블랙박스 극장에서 회고전이 열렸고, 2018년 바르셀로나의 MACBA에서 특별전이 개최되었다.

아침 여섯 시 반, 나는 며칠간의 공연을 끝으로 어젯밤 마지막 공연을 올렸던 극장의 분장실에 앉아 있다. 일요일이다. 내 앞에는 조명이 둘러진 큰 거울이 있는데, 불이 켜져 있지 않아 전구는 희뿌연 회색이다. 투명한 전구가 아닌 이상 꺼진 전구가 대체로 그렇듯이. 이 전구들은 투명하지 않다. 내 옆에는 큰 자몽이 있고 사용한 빈 커피 컵이 몇 개 있다. 컴퓨터 스크린에서 고개를 들면 자몽이 두 개 보인다. 하나는 내 옆에 있고, 다른 하나는 거울 속에 있다. 그 뒤로는 컵이 여섯 개 보인다.

난 이 공간에 글을 쓰기 위해 앉아 본 적이 없음을 깨닫는다. 급히 메모를 하거나 이메일에 답장했을 수도 있지만, 제대로 무언가를 쓰기 위해 앉아 본 적은 없다. 이곳은 글쓰기를 위한 공간이 아니다. 몸을 위한 공간이지, 글을 쓰기 위한 공간이 아니다. 내가 무대에 오르기 직전의 순간과 공연이 끝난 직후의 순간을 보내는 곳이다. 이곳은 사적 공간이 아니며(사적 공간이라는 개념은 과대평가되어 있다.) 무대와 연결된 공간이다. 예전에 프롬프터에게는* 자기가 머무를 수 있는 프롬프터 박스라는 무대 바닥에 뚫린 구멍이 있었던 것처럼, 퍼포머에게는 이 공간이 바닥에 뚫린 구멍인 셈이다. 여기에는 샤워실과 화장실이 있고, 옷걸이와 물 주전자, 구급상자, 다리미판, 새 수건, 극장 프로그램 책자가 있다.

* 연극에서 프롬프터(prompter)는 객석에서는 보이지 않는 곳에 앉아, 무대에 등장한 배우가 대사나 동작을 잊었을 때 대사를 가르쳐 주거나 동작을 지시해 주는 역할을 말한다.

이곳은 글을 쓰기 위한 공간도 아니지만, 사실 몸을 위한 공간도 아니다. 직전의 순간을 위한 공간이다. 혹은 직후의 순간을 위한 공간. 따분한 공간이지만 제 역할을 해낸다. 거울에 조명이 켜지면 이 공간은 화려한 광채를 띠며 살아난다. 허구와 환상을 켜는 버튼이고, 무대를 위한 준비의 일부다. 난 어느 분장실이냐에 따라 공연 전에 조명을 켤 때도 있고 켜지 않을 때도 있지만, 공연이 끝나고 켜는 법은 절대 없다. 너무 노스텔직하게 느껴지기 때문이다. 크리스마스 기분을 내는 거라곤 조명이 전부라서 크리스마스라는 맥락이 사라지고 나면 그 마법이 깨져 버리는 크리스마스트리 같다. 그건 내가 크리스마스에서 좋아하는 유일한 부분이기도 하다. 어둠을 맞이하는 불 밝힌 크리스마스트리, 빛으로 어둠을 반겨 주는 크리스마스트리. 분장실에서는 조명이 더 실용적인 목적을 지닌다. 분장실 조명은 열을 내기도 한다. 보통 내가 조명을 켜는 이유 역시 방과 내 몸을 따뜻하게 하기 위해서다. 그래도 거울을 둘러싼 전구들은 우리가 틀림없이 극장에 있으며, 그건 뭔가 특별한 일이라는 것을 일깨워 준다.

공연이 끝난 지금, 나는 분장실 의자에 앉아 있고, 그건 특별한 일은 아니다. 내가 여기에 지금, 그러니까 공연이 끝난 지 몇 시간이나 지난 다음 날 아침에 아직도, 혹은 다시 있다는 점을 빼면 말이다. 그것도 이렇게 이른 시간에? 나는 그 이유를 알지만 그건 다음에 하게 될 이야기에서 중요하지 않다. 이왕 이렇게 되었으니, 좀 더 있어야겠다고 생각했다. 구멍 속으로 들어가 내 안을 살펴볼 수 있는 순간이니 말이다. 이 공간은 일종의 구

멍이다. 불이 켜져 있건 꺼져 있건, 온기가 있건 없건, 내가 들어갈 수 있는 공간이다. 일종의 비공간적 공간이다.

이 분장실에는 똑같은 의자가 다섯 개 있다. 어릴 때 학교에 가면 있던, 일부는 나무로, 일부는 쇠로, 그러니까 앉는 부분과 등 부분은 나무로 되어 있고 다리는 페인트가 칠해진 쇠로 된, 그런 의자다. 그런데, 이 의자의 비율은 이제야 내게 완벽히 맞는다. 나는 의자의 조금 앞쪽에 앉아 엉덩이뼈를 의자 받침에 딱 붙인다. 두 발은 바닥에 닿아 있고 무릎은 발 위에 직각으로, 고관절과 일직선으로 놓여 있다. 발과 무릎 사이, 그리고 고관절 위로 두 개의 평행선이 생겨난다. 몸이 의자와 거의 같은 모양이 된다. 머리는 척추 가장 위에 있고, 척추는 엉덩이뼈 위에 있으며, 무릎은 고관절에서 직각으로 놓여 있어서, 다리 윗부분, 그러니까 허벅지가 바닥과 평행선을 만들어 낸다. 발은 무릎 바로 아래, 바닥에 납작하게 붙어 있다. 내 옆모습을 그림으로 그린다면 의자는 내 몸의 그림자나 시각적 메아리, 일종의 철골 구조물, 몸 외부에 있는 뼈대, 지지대처럼 보일 것이다. 몸무게는 의자 다리를 통해 바닥과 연결된 두 엉덩이뼈, 그리고 두 발 사이에 골고루 나뉘어 있다. 의자와 나는 똑같이 앉아 있다.

나는 컴퓨터에서 살짝 멀어져 뒤로 몸을 기댄다. 목을 아래로 숙이자 바닥에 놓인 두 발과 신발이 보인다. 신발은 흰색이고 짙은 파란색으로 1984라고 쓰여 있다. 척추가 목의 움직임을 따라가며 등이 둥글게 굽는다. 엉덩이뼈 위로 몸을 굽히자 몸무게가 엉덩이뼈 뒤편에 실린다. 다시 등을 펴서 일어나면 척

추가 늘어난다. 나는 다시 앞에 있는 거울을 정면으로 바라보고, 의자 받침과 연결된 엉덩이뼈 위에 곧게 앉은 내 몸을 느낀다. 이렇게 몸을 둥글게 말았다가 펴는 동작을 몇 번 반복한다. 발은 바닥에 연결된 상태로 유지하고, 몸무게는 발과 엉덩이뼈 사이에 균일하게 나눈다. 고관절이 어떻게 움직이는지 느껴지고, 몸을 구부렸다 펼 때마다 엉덩이뼈도 조금씩 앞뒤로 움직인다. 이 가벼운 동작을 몇 번 반복하면서 움직임이 조금 더 부드럽고 쉬워지면, 움직임은 더 명확하고 정확해지다가 점점 작아진다. 멈출 때까지.

앉아 있는 상태에서 나는 정면의 나를 바라본다. 몸무게를 조금씩 앞뒤로 옮겨 보며 거울에 가까워졌다 다시 멀어진다. 그러고는 양옆으로도 움직인다. 바라보기는 멈추지만 눈은 뜨고 있다. 몸무게를 왼쪽에서 오른쪽으로, 많이는 아니지만, 몸무게가 한쪽 엉덩이뼈에서 다른 엉덩이뼈로 이동하는 것을 느낄 수 있을 정도로 움직이며 뼈가 의자에 눌리는 느낌, 어쩌면 양쪽이 서로 다르게 눌리는 듯한 느낌을 감각한다. 잠시 이렇게 움직이며 무게만 옮겨 작은 원을 그린다. 한 방향으로, 또 다른 방향으로. 엉덩이뼈와 의자가 연결된 지점을, 뼈의 모양을 느껴 보려 하고, 뼈의 가운데를 찾아본다. 바닥에 놓인 발에도 무게를 나눠야 한다는 것을 떠올리면서. 또 무엇이 움직이고 있을까? 상체, 갈비뼈, 머리에도 움직임이 있을까? 내가 머리를 움직이고 있을까, 아니면 가만히 엉덩이뼈와 무게의 이동에만 집중할 수 있을까? 숨은 자연스럽게 쉰다. 아무리 피부, 살, 근육의 부드러움이 그 가운데에 있다 해도 의자는 뼈에 딱딱하게 닿는 느낌이다.

오른손을 오른쪽 엉덩이뼈 밑에 집어넣어 손바닥 위에, 아니 더 정확하게는 손가락 위에 앉는다. 앞뒤로, 양옆으로 미세하게 무게를 이동하는 움직임을 다시 시작한다. 엉덩이뼈 모양이 더 명확해진다. 뼈의 더 납작한 중간 부분을 아까보다 뚜렷하게 느낄 수 있다. 어떤 평평한 대지나 표면의 느낌이다. 하지만 손등과 손가락 관절은 의자의 딱딱함에 짓눌려 조금 고통스럽다. 나는 엉덩이뼈 밑에서 부드럽게 손을 빼 고관절 앞 허벅지에 얹어 놓는다. 손을 빼고 의자에 앉자 오른쪽 엉덩이뼈가 의자 받침으로 확장되는 것을 느낀다. 오른쪽 면을 의자에 더 깊숙이 넣어 앉은 것 같고, 오른쪽 면이 더 넓어지고 의자에 더 단단하게, 그리고 더 쉽고 편하게 앉게 된 듯한 느낌이다. 해방된 것 같은, 의자로 몸이 가라앉는 것 같은 아주 좋은 기분이다. 그러자 몸 양쪽 균형이 틀어진 것 같은 느낌을 받는다. 몸의 왼쪽, 왼쪽 엉덩이뼈는 상대적으로 뻣뻣하게 느껴진다. 그 긴장감과 딱딱함이 거의 목까지 느껴진다. 몸의 오른쪽이 더 부드럽고, 더 확실한 존재감으로 꽉 찬 느낌이다. 나는 온전해지고 싶은 마음에 당장 반대편으로도 똑같은 실험을 한다. 왼쪽 손 위에 앉았다가 왼쪽 엉덩이뼈도 마찬가지로 의자 받침으로 확장되게 하여 몸 왼쪽이 어느 정도 오른쪽과 균형을 이루게 만든다. 오른쪽과 왼쪽의 차이를 관찰한다. 한동안 이렇게 몸의 균형을 조율하지 않아서, 혹은 단순히 이른 아침이라서 으레 발견되는 차이들이다. 산이 정확히 부드러운 이미지는 아니지만, 나는 이 의자에 앉아 산처럼 뿌리내린 듯한 기분을 느낀다. 아무런 노력 없이, 그저 이렇게, 단단하게, 차분하게, 수천 년을 앉아 있을 수 있을 것 같은 기분. 시간을 천천히 버텨 내며.

아직 아무것도 먹지 않았다. 나는 자몽을 들어 껍질을 깐다. 껍질은 아주 두껍고 안쪽 하얀 부분은 부드럽고 스펀지 같다. 그렇다, 이 스펀지 같은 질감이 주는 부드러움은 의자 속으로 가라앉는 느낌과 가깝다. 나는 자몽의 속껍질은 먹지 않는다. 오렌지 속껍질은 괜찮지만, 자몽 속껍질은 싫다. 자몽 두 개를 모두 먹는다. 손이 자몽 즙으로 범벅이 되어 더는 컴퓨터로 글을 쓸 수 없어서 일어나 손을 씻는다. 의자 바로 뒤에 세면대가 있고, 또 다른 거울이 있다. 두세 걸음 정도 방 안을 돌아본다. 그리고 가만히 서서 눈을 감는다. 서 있는 나를 감각한다. 몸무게가 몸에 어떻게 나뉘어 있는지 느껴 보려 한다. 다른 곳보다 더 무겁게 느껴지는 곳이 있는지, 특히 주의를 끄는 부분이 있는지 살펴본다.

바닥에 놓인 내 발을 느낀다. 오른발이 왼발과 비교하여 어떤지, 두 발 사이에는 간격이 얼마나 있는지, 무릎은 어떻게 느껴지는지, 무릎 주변과 무릎 뒷면은 이완되어 있는지 아니면 긴장되어 있는지 살핀다. 발밑 어디에 몸무게가 느껴지는지, 발뒤꿈치 쪽인지, 아니면 발의 안쪽이나 바깥쪽인지, 아니면 발의 앞쪽인지, 발가락 쪽인지, 발가락이 바닥을 움켜쥐고 있는지 아니면 이완된 상태로 있는지, 그리고 왼편과 오른편에 다른 점이 있는지 본다. 호흡은 어떨까? 숨이 몸 전체를 돌고 있을까, 아니면 공기가 들어가지 않는 부분도 있을까? 갈비뼈에, 갈비뼈 양쪽과 뒤쪽에는 움직임이 있을까? 척추를 마음속에 그려 보면 어떻게 생겼을까, 종이에 그것을 그리면 어떤 모양일까, 어떻게 구부러져 있을까? 머리는 척추 위에 어떻게 균형을 잡고 있을까, 조금 앞으로 기울어져 있을까, 다른 쪽보다

한쪽으로 더 쏠려 있을까, 내 코는 어디로 향하고 있을까? 내 왼쪽 귓불과 왼쪽 어깨 사이의 거리를 재고, 오른쪽 귓불과 오른쪽 어깨 사이의 거리를 잰다면, 왼쪽과 오른쪽의 거리는 똑같을까? 얼굴, 얼굴의 근육, 턱, 혀, 눈꺼풀, 이마... 나는 잠시 이런 식으로 몸 전체를 훑으며 오늘 아침 내 몸이 어떤지 살펴본다. 바닥이 몸에 아주 명확한 피드백을 주는 것 같다고 생각한다. 바닥은 명확하고 안정적인 참조 대상이 되어 몸 어디에 긴장이 있는지 감지하고, 몸이 어떻게 조직되어 있는지, 한쪽 면이 다른 쪽 면과 어떻게 다른지 알려 준다. 눕고 싶지만 여기 바닥은 너무 차갑다. 더욱이, 크기만 맞고 너무 부드럽지만 않다면, 의자도 같은 역할을 할 수 있다. 나는 아까 그 의자로 돌아가 다시 앉는다.

작은 불빛이 빛나고 있다. 자세히 보면 그 불빛 둘레에 빛나는 띠가 있음을 발견한다. 불빛 아래에는 책이 펼쳐져 있다. 손, 팔, 몸, 앉기, 정지, 맨발, 물병, 바닥 위, 먼지.

작고, 어둡고, 먼지가 가득한 장소. 구멍 속, 좁음, 가까움, 멀리에는 풍경 없음. 공간 속 공간. 옷장 같은. 혹은 박스 같은. 블랙박스. 탈출할 수 없는 감옥. 어둠을 들이고 어둠을 차단하는 것. 인간의 몸 하나를 위한 공간. 누군가는 그 안에서 잠이 들었다고도 한다.

밖에서 빛이 비친다. 프롬프터는 낮잠에서 깨어나듯 일어난다.

프롬프터 (일어나려고 한다.) 나는 잠이 들었을 것이다. 잠에
맞서기 위해 앞으로 숙여 보기도 하고, 팔을 문질러 보기도 하
고, 손을 쥐어짜기도 하며 잠을 쫓으려고 노력했을 것이다. 고
요함과 어둠 때문이었을 것이다. 몸이 점점 무거워지고, 의자
속으로 내 무게가 천천히 가라앉음을 느꼈을 것이다. 진짜 잠
에 들까 봐 두려웠을 것이다. 잠시나마 지탱하기 위해 손에 머
리를 기댔을 것이다. (손에 머리를 기댄다.) 두 다리 중 하나가
잠들었을 것이다. 아마도, 이렇게 가만히 앉아 있다 보니 피가
안 통했기 때문일 것이다. (앞으로 숙인다.) 조심스럽게, 손으
로 도와 다리를 움직여 보려 했을 것이다. 거의 고통스러울 지
경이었을 것이다. 찌릿함이 그냥 지나가도록 가만히 두려고 했
을 것이다. 분명히 지나갔을 것이다. 그러고 나면 다시 정상적
으로 움직이고, 위치를 바꾸고, 무게중심을 옮길 수 있게 되었
을 것이다. 나는 따뜻함이 상황을 더 안 좋게 만들었다고 생각
하며 스웨터를 벗었을 것이다. 결국, 나는 잠들었을 것이다. 그
러나 찰나의 시간처럼 느껴졌을 것이다. 나는 추운 것처럼 가
슴 앞에 팔짱을 끼고 두 다리를 오그린 채 번쩍하고 일어났을
것이다. 신기하게도, 실제로 춥지는 않았을 것이다. (앞을 바라
본다.)

주변을 의식적으로 인식할 때쯤 되면, 나, 혹은 내 안에 있는 무
엇인가가 이미 오래전부터 어떤 모호한 감각 같은 것을 인식하
고 있었음을 깨닫게 된다. 어쩌면 내 몸은 수천 년 전에는 누구
에게나 일반적이었지만 최근 문명화 과정에서 파묻힌 어떤 신
체적 경험에 상응하는 신호를 받았는지도 모른다. 그러한 신체

적 경험은 여전히 존재하며, 수면을 휘저어 놓지 않을 정도로
만 희미하게 공명한다. 그리고 그것은 극장 관객석에 앉아 있
을 때 내 행동 양식을 지배하는 정신 주도적 현실과 불과 조금
전까지만 해도 일치하지 않았다. 휘발성 화학 혼합물이 만들어
낸 냄새나 미세한 향기 같은 게 내 깊은 내면에서 인식된 것일
수도 있다. 어떤 신체 부위가 옷이라는 전열층 없이 공기로 노
출되었을 때 아무 방해도 받지 않고 방으로 퍼져 나가는, 그 특
정한 냄새 같은 것 말이다.

다시 공간을 바라보며 어두운 불빛에 눈이 적응하고 나면 나는
서서히 나를 둘러싼 사람들의 윤곽을 파악할 수 있게 된다. 보
통은 천의 윤곽과 재질에 덮여 그 형태가 결정되는 몸이 아무
것도 걸치지 않았을 때 드러내는 날씬한 모양이나 독특한 굴곡,
좁은 뼈대 같은 것들이다. 슈트 재킷의 딱딱한 어깨선, 실크 블
라우스의 부드러운 주름, 울 터틀넥의 두꺼움 같은 것은 벗은
몸들이 만들어 내는 어색한 차이에 자리를 내준다.

벌써 익숙해진, 맨 첫 줄에 앉은 사람들의 옆모습이나, 내 바
로 앞에 앉은 사람의 뒤통수에서도 이제 다양한 모양의 어깨
뼈, 쇄골, 척추의 상부와 이두근을 감싸고 있는 피부의 부드러
움 같은 것을 발견할 수 있다. 나는 옆에 앉은 사람의 허벅지에
닿지 않도록 무릎을 조심스럽게 앞으로 둔다. 곁눈질로 왼쪽
에 앉은 사람을 조용히 바라본다. 기침하는 척하며 그를 제대
로 보기 전에, 일단 그의 신체에 대한 인상을 얻는다. 공간을 채
우는 움직임 가운데서 자의식과 호기심이 공명한다. 이 공간은

함께 앉아 어둠 속에서, 벌거벗은 채, 앞에 놓인 빈 무대를 바라
보고 있는 사람들로 가득하다.

공간은 따뜻하고 편안하다. 좌석의 커버가 피부를 스치며 내가
지금 어디에 있는지를 일깨워 준다. 의심할 나위 없이, 극장이
다. 어쩔 수 없이 좌석 커버의 직물이 내 피부에 새긴 패턴을 떠
올리게 된다. 이 패턴은 공연이 끝나고 나서도 일종의 경험이
나 기억이 되어 한동안 머무르며, 공연이 남긴 인상에 덧대어
질 것이다. 직물의 짜임새는 공연 경험을 부조 회화나 말 그대
로 자국/인상(impression)으로 남긴 뒤, 우리 몸의 표면을 촉
각적으로 읽어 낼 기회를 제공한다. 이 자국은 얼마나 오래 남
을까? 이 물리적인 각인, 등과 엉덩이에 남을 이 패턴은 공연이
끝나고 우리가 술집에서 나누게 될 대화에 등장할까? 피부 위
에 남는 이런 각인과 패턴의 지속 기간은 어떻게 규정되는 걸
까? 빛처럼 서서히 희미해질까, 아니면 기억처럼 투과성이 높
고 불안정한 물질이라 사라졌다가 아무런 경고도 없이 다시 나
타날까?

　앞을 바라보는 우리는 어떤 공연을 보는 관람객인 동시에,
하나의 총체적 상황 속에 공존하고 있는 몸들이다. 이렇게 앉
아 있는 것이 하나의 관습으로 여겨지고 (사우나에서처럼) 나
체인 것이 일반적이라면 어떨까? 다른 사람들이 나체인 것에
대해 생각하지 않는 동시에 또 생각하는 분위기라면 어떨까?

　뒷문에서 공기 한 줄기가 들어오면, 벗은 몸에는 즉각적으
로 느껴진다. 이는 물리적인 의미에서 벌거벗은 몸이 얼마나
취약한지를 일깨워 주는 동시에, 사회적 맥락에서 아무런 여과

없이 나체인 상태를 경험할 때 우리가 느끼게 되는 노출의 감각을 은유한다.

방이 어두워진다.

다시 깨어난 걸 보니, 잠이 들었나 보다. 커피 컵을 세어 보니 여섯 개다. 완전히 비어 있는 건 아니다. 커피가 조금 남아 있다. 당연히 차갑다. 나는 계속해서 글을 써 내려간다. 상체를 앞으로 움직였다가 다시 뒤로 움직여 엉덩이뼈가 어떻게 의자에 눌리는지 느껴 본다. 가운데쯤에서 멈춘다. 그러고는 조심스럽게 한쪽에서 다른 한쪽으로 무게를 옮겨 보며 몇 번이고 무게를 왼쪽 엉덩이뼈에서 오른쪽 엉덩이뼈로 이동한다. 이제 이 움직임은 뚜렷하게 느껴진다. 잠시 가만히 앉아서 내가 느끼는 것을 느낀다. 두 손을 모두 키보드에 얹은 채 눈을 감고 천천히 머리를 앞쪽으로 떨어뜨리면 척추는 구부러지고 엉덩이뼈는 뒤로 말린다.

　몸이 하나로 접혀서, 머리가 꼬리, 혹은 엉덩이뼈 쪽에 가까워지고, 척추는 길게 늘어나 척추뼈가 거의 니트 풀오버 아래로 보일 정도로 하나하나 표면으로 솟는다. 다시 몸을 일으켜 세우는데, 머리와 골반이 동시에 움직인다. 엉덩이뼈와 그 평평한 부분이 의자에 다시 닿는 동안, 척추뼈 하나하나를 차례로 세워 척추와 상체를 편다. 나는 이제 바른 자세로 앉아 있다. 계속해서 글을 써 내려간다. 상체를 이런 식으로 접었다 펴기를 반복하며 움직임을 느낄 수 있는 곳에 집중해 기계적으로 반복하지 않으려고 한다. 움직임은 어디에서 시작해서 어디에

서 끝날까? 손 하나를 가볍게 머리에 얹어 움직임을 따라간다. 다른 한 손은 등 쪽에서 꼬리뼈에 닿으려고 노력한다. 머리와 꼬리에 각각 얹은 양손 사이에서 몸을 접고 펴는 동작을 반복한다. 그리고 나서는 손을 머리에서 가슴 앞으로 옮긴다. 내가 입은 풀오버는 짙은 초록색이고 아주 부드럽다. 풀오버에 닿는 손이 따뜻하다. 다른 한 손은 배 위에 둔다. 이제 나의 관심이 척추의 중앙으로 이동하는 것을 느낀다. 가슴에 얹은 손이 계속해서 목 쪽으로 올라가고 손가락이 V 자 모양이 되어 양쪽 쇄골에 닿는다. 다른 손을 들어 목 뒤로 가져간다. 손가락이 척추 맨 위 뼈에 조심스럽게 닿은 채, 몸이 접히고 펴질 때마다, 몸이 말렸다가 펴질 때마다 척추뼈가 어떻게 들어갔다 나가는지 관찰한다. 몸이 접힐 때마다 어깨뼈가 양쪽 바깥으로 빠졌다가, 몸을 펴면 다시 서로 가까워진다는 것을 알아차린다. 양쪽이 어떻게 움직이는지 느끼며 몸의 다른 부분에 손을 얹어 본다. 갈비뼈, 갈비뼈를 만진다. 몸을 접고 펴는 동작을 하면 몸의 앞면이 점점 작아졌다가 다시 커지는데, 이때 폐가 공기로 채워졌다가 다시 비는 것을 느낀다. 움직임을 점점 작게 하다 멈춘다. 두 손은 무릎에 놓여 있다. 숨만 쉬면서, 골반이 앞으로, 뒤로 말리는 움직임을 되새기고 호흡이 몸을 어떻게 움직이는지 감지하며, 앉아 있는 몸 전체를 느낀다. 나는 나무로 된 의자 등에 기댈 수 있을 만큼 최대한 깊숙이 의자 뒤편으로 미끄러진다. 두 모양이 이제 하나가 된다. 차분하고 깊게 숨을 쉰다. 입을 벌린다.

서현석

1965년 서울에서 태어났다. 서울과 도쿄, 요코하마 등에서 도시와 감각을 전경화하는 특정 장소 기반의 퍼포먼스를 연출했고, 아시아의 맥락에서 모더니즘 건축이 국가 정체성 형성에 끼친 영향을 탐구하는 다큐멘터리 연작을 만들고 있다.『미래 예술』(공저, 2016) 등을 집필했다.

1

"왼발 두 번째 발가락과 새끼발가락 사이를 의식한다."

"꼬리뼈가 늘어 간다고 상상한다."

"뒷머리가 따뜻해진다고 상상한다."

"눈 안쪽을 뒤로 끌어당긴다."

2018년. 서울시립미술관 벙커. 햇빛이 부드럽게 스며드는 한적한 전시장. 기색도 없이 등장한 퍼포머는 자유롭게 서성이거나 여기저기 자리를 잡고 있는 관람객들에게 자신이 행할 동작을 결정해 줄 것을 요청한다. 모든 입장객들의 손에 미리 들려준 종이에서 하나의 문장을 선택해 낭독해 달라는 것. 누군가가 자발적으로 자신이 고른 항목을 큰 소리로 공유하면, 그것은 지시어가 되어 퍼포머의 몸에 전가된다. 또 다른 관객이 다음 지시어를 낭독할 때까지 퍼포머의 동작은 지속된다. 데즈카 나쓰코의 퍼포먼스 「사적 해부실험-3 요구 버전」은 그렇게 관객과 퍼포머 간의 즉흥적인 상호작용으로 성립된다.[1]

머스 커닝엄이 종종 음악, 조명, 의상 및 심지어 안무의 선택을 관객들에게 맡겼던 것과[2] 흡사하게 데즈카 역시 관객의 개입을 작품의 일부로 흡수한다. 커닝엄의 조건이 존 케이지가 제창했던 우연성을 따르는 형식의 재구축이었다면, 데즈카의 초대는 우연성을 근거로 관객과 퍼포머, 언어와 신체의 유기적

1 데즈카 나쓰코의 퍼포먼스 「사적 해부실험-3 요구 버전」은 서울시립미술관 벙커에서 진행된 전시 『건축에 반하여』의 한 부분으로 2018년 6월 22일, 23일에 공연되었다.

2 2004년 4월 15~17일 세종문화회관에서 머스 커닝엄은 「둘로 나뉜 면들」(Split Sides)을 공연하기에 앞서 관객을 무대로 불러들여 미리 준비된 선택군에서 음악, 조명, 의상을 결정하도록 했다.

인 상호작용의 동기화를 제안한다. 하나의 제한된 공간에서 '예술'의 이름으로 타자와 신체적으로 공존한다는 것은 무엇일까?

"머리카락의 털구멍이 넓어진다고 상상한다."

"엉덩이에서 둥실둥실하고 부드러운 털이 생긴다."

"오른 발바닥 가운데에서 뿌리가 생겨서 바닥을 관통해 지구 중심까지 도달한다고 상상한다."

종이 한 장에 열거된 열두 개의 문장들은 각기 신체의 특정 부분에 대한 집중을 요구한다. 일상에서는 좀처럼 신경 쓰지 않는 부위들. 데즈카의 작품은 이에 대한 극도의 집중에서 출발한다. 그 단초는 10여 년 전에 발생했다. 신체에 대한 몰입을 실험해 보던 중, 몸이 작은 경련을 일으켰다. 이해할 수도 통제할 수도 없는 경련이었지만, 적어도 그 상태를 의도적으로 유도할 수는 있게 되었다. 이는 그만의 방법론이 되었고, 이후 경련으로 유도되는 집중 상태를 유지하며 퍼포먼스에 임했다. 이 상태에 몰입하면 상황에 따라 웃음이 나오기도 하고 불안이나 공포에 사로잡히기도 한다. '정서'의 파편들이 동기도 없이 신체를 사로잡는 것이다. 데즈카는 그것들의 근원이 관람객의 반응일지도 모른다고 말한다.[3] 퍼포먼스는 신체 현상을 주고받는 쌍방향적인 순환의 고리로서 성립하는 셈이다. 「사적 해부 실험-3 요구 버전」에서 순환의 고리는 공간적인 거리를 극복하며 발생한다. 거리를 극복하게 하는 매개가 무엇인지는 확정지을 수 없겠지만, 일련의 관계 맺기의 단초가 언어임은 자명하다.

3 데즈카 나쓰코와의 인터뷰, 서울시립 북서울미술관, 2019년 6월 28일.

언어는 관객 스스로의 신체를 일깨우면서도 동시에 퍼포 머를 바라보는 관객의 시선을 장악한다. 언어는 그렇게 물질의 영역으로 스며들어 타자의 신체 영역과 자각되는 자신의 현존을 연결한다. 말하자면 발화와 동시에 작동하는 수행 언어는 감각에 의존하는 거울 뉴런 시스템을 대체하며 볼 수도 확인할 수도 없는 영역에서의 즉각적이고 실질적인 교감을 제안한다. 공유되는 '상상'이 곧 공감으로 이어지는 것이다. 한 시간이 넘는 동안 한 글자도 꼬이지 않고 완벽하게 암기된 한국어 문장을 구사하며 자신의 삶과 작품을 이야기하던 아시아문화전당에서의 공연 「15년간의 경험」을 기억하는 관객이라면, 데즈카의 헌신과 치밀함이 언어와 신체를 봉합할 것임을 신뢰할 수 있을 것이다.

그러나 공교롭게도 "몸 표면이 녹아서 공간 전체에 펼쳐"지거나 "혀가 점점 늘어나"는, 혹은 "엉덩이에서 둥실둥실하고 부드러운 털이 생겨나"는 (것을 상상하는) 느낌이 구체적으로 어떤 것인지, 우리의 눈앞에서 그의 신체와 감각에 어떤 변화가 발생하고 있는지 검증할 방법이나 기준은 우리에게 알려져 있지 않다. 무대의 비가시적인 영역에서 어떤 일이 벌어지고 있는지는 결코 알 수 없다. 이러한 불확실성이야말로 무대를 기반으로 하는 모든 예술 형태가 태생적으로 지녀 온 정체성이 아닌가. 낭만주의 연극에서부터 이어지는 20세기의 드라마 전통이 전반적으로 근원적인 불확실성을 배제하고 획일

4 「15년간의 경험」은 2016년 5월 6, 7, 8일 국립아시아문화전당 예술극장에서 네 지 피진(捩子ぴじん)의 기획, 연출로 진행된 「히지카타 다쓰미―방언」의 일부로 공연되었다.

적인 공감의 장을 극장에서 만들고자 했다면, 20세기의 공연
예술은 공감의 조건에 대한 의문을 제기했다. 데즈카의 언술
행위는 소통과 불가능성 사이에 긴장 관계를 부여한다. 텍스트
를 기반부터 의심하도록 훈련받은 21세기의 관객에 있어서, 비
언어의 실재는 숭고와 의뭉스러움 사이에서 진동한다. 그것을
언어로 포착하면 이미 진동의 불확실한 폭은 사라져 있다.

　데즈카는 불가능을 확장하려는 듯 언어 놀이를 계속한다.
열거에 의미의 축적이나 변증법적 충돌은 없다. 언어와 감각의
평행한 관성은 역설을 열어 놓는다. 수행 언어는 결국 예술의
가장 기본적인 조건에 대한 일련의 질문이 되어 부메랑처럼 돌
아온다.

　언어는 의식과 물질의 재회를 성사시킬 수 있을까? 언어에
뿌리가 생겨서 의식의 깊은 차원에 도달할 수 있을까?

　질문들은 언어와 신체의 긴장 관계를 위태롭게 유지시킨다.

　"혀가 점점 늘어 간다고 상상한다."

　"오른 손바닥 가운데에 작은 구멍이 나서, 그것이 조금씩
넓어진다고 상상한다."

　"몸 표면이 녹아서 이 공간 전체에 넓혀진다고 상상한다."

<div align="center">2</div>

1977년. 볼로냐 현대미술관. 미술관에 입장하는 모든 관람객은
입구 양쪽에서 옷을 모두 벗은 채 마주 보며 서 있는 남녀를 통
과해야 한다. 울라이와 마리나 아브라모비치다. '작품'은 전시
장에 놓여 있지 않고, 입구에서 '발생'한다. '입구'라는 건축적
장치의 특성상, 순간적인 이동으로 인해서만 작품이 성립된다.

관람객으로서는 시선의 마주침은 피할 수 있지만, 신체 접촉은 피할 수 없다. 짧은 순간이나마 '예술적 체험'은 촉각을 점령한다. 사진에 기록된 방문객들의 시선은 '작품'을 지나 그들이 나아갈 방향을 향하고 있다. 촉각과 시선의 분리는 그렇게 예술이 전통적으로 강화해 왔던 감각의 통합에서 찰나 동안 이탈하고 감각의 위계질서를 흔든다. 시선이 '작품'에서 이탈하는 찰나에 촉각의 미학이 빙의한다.

'가늠할 수 없는 사건'이라는 제목은 찰나 동안 생성되고 소멸하는 '체험'의 규정할 수 없는 성질을 직설로 표명한다. 그것은 곧 신체의 존재감을 교감의 조건으로 삼는다는 행위의 역설적인 불가능함을 인지하는 과정이기도 하다. 물리적으로 '가늠할 수 없음'이야말로 초기 퍼포먼스 아트의 원동력이었다. '가늠할 수 없음'은 경찰이 개입해 중지시키기까지 한 시간 남짓한 시간 동안의 영상으로 기록이 남아 있지만, 기록이 '체험'을 보존하고 재생할 수는 없다. 이 '작품'은 불가능한 것을 실행함에 그 생명력이 있다. 존재감이란 '재현'을 거부할 때 파생되는 부수적인 것이다. 작품의 '진본성'(authenticity)은 그렇게 역설로서 복원된다.

동시적으로 느끼는 '공존감'은 모더니즘의 정점에서 발생한 예기치 않은 갈증이자 그것을 해소하는 돌파구였다. '신체'는 그렇게 '형식'으로 도래했다. '공존감'은 이를 알리는 화려한 팡파레였다. 관람객의 온 감각이 '작품'의 아우라에 흡입되는 것이 아니라 그것을 만든 예술가의 물리적 존재감에 이끌린다는 설정이야말로 매체에 대한 성찰로 추진되었던 모더니즘의 논리적인 극단이자 필수적인 반전이었다. '신체의 전성시대'는 그렇게 열렸다.

학대와 손상. 고통과 인내. 피. 오줌. 땀. 정액. 피부. 살. 촉각…

제식은 관객의 목도로 인해, 아니 교감에 의해 성립되었다. 진부해진 공간에 새로운 활기를 부여하고 미술관이라는 장치를 생경하게 만드는 것은 아티스트의 살냄새 나는 육신이었다. 관람객 앞에 비릿하게 놓이는 아티스트의 '육감'이야말로 모더니즘의 한계에서 예술을 '자유'로 이양하는 탈출로이자 모더니즘의 성역을 신축하는 새로운 '매체'였다. 작품을 대상화하는 극장의 장치가 아닌 유연한 경계의 밝은 방에서 그러한 이탈이 발생한 것은 필연적이었다. 20세기의 형식적 변혁은 그것으로 사회를 바꿀 수 있으리라는 믿음으로 성립되었다. 예술적 변혁이 곧 사회적 변혁이었다. 모든 가식과 규범을 벗어던진 신체는 자유의 '상징'이 아니라 '자유' 그 자체였다. '순수'의 시대는 몸의 순수성으로 성립되었다.

그리하여 30여 년 후 아브라모비치가 일곱 편의 기념비적인 초기 퍼포먼스 작품들을 복원/재연한[5] 후 뉴욕 현대미술관에서 본인의 새로운 작품을 행하면서 붙인 '아티스트가 여기 있다'라는 제목은 지나간 시대의 원동력을 함축한다. 관객과 아티스트가 미술관이라는 공간적 맥락에서 서로를 직면하는

5 아브라모비치는 2005년 9월, 구겐하임 미술관에서 '간편한 일곱'(Seven Easy Pieces)이라는 제목으로 하루 일곱 시간씩 7일 동안 진행했다. 브루스 나우먼(Bruce Nauman)의 「신체 압력」(Body Pressure, 1974), 비토 어컨치(Vito Acconci)의 「시드 베드」(Seedbed, 1972), 발리 엑스포트의 「액션 바지: 성기 패닉」(Action Pants: Genital Panic, 1969), 지나 페인(Gina Pane)의 「조건화: 자화상의 첫 행위」(The Conditioning, 1973), 요제프 보이스(Joseph Beuys)의 「죽은 토끼에게 그림을 설명하는 방법」(Wie man dem toten Hasen die Bilder erklärt, 1965), 그리고 본인의 작품인 「토마스의 입술」(Thomas Lips, 1975)과 「이면으로 들어가기」(Entering the Other Side, 2005)를 차례로 공연했다.

단순한 형식은 제목이 시사하듯 하나의 선언이기도 하다. 재현을 극복하겠다는 묵은 선언. 순수에 대한 추억.

3

1970년대에 신체의 비릿한 물성을 소환하는 가장 즉각적인 경로는 촉각이었다. 그것은 어떤 면에서 가장 '저렴한' 경로이기도 하다. 발리 엑스포트의 「촉각 영화」는 그 즉각성과 저렴함의 함수를 직면한다.

엑스포트는 자신의 상체를 상자로 감싸고 마치 무대처럼 열린 앞쪽에 '관람객'이 손을 넣도록 초대했다. 이는 주로 거리나 광장 등의 공공장소에서 이뤄졌다. 여기에 '영화'라는 통상적인 기계적, 물리적 장치는 없다. 필름과 프로젝터, 빛, 스크린 등은 배제되었다. 시각과 청각이 전제하는 공간적 거리마저 소각되어 있다. 작품의 제목은 영화 관객에 잠재되어 있던 '만지고 싶은 충동'을 끌어들이는 걸까. 문제는 작품이 어떤 영화적 요소를 활용하는가가 아니라, 이와 같은 행위를 '영화'로 호명할 때 영화에 대해, 이러한 신체 행위 및 언술 행위에 대해 어떤 새로운 관점이 발생하는가이다.

가슴에 걸친 상자는 이러한 개념적 연금술을 함축한다. 그것은 극장이라는 건축 장치를 통해 영화가 향유했던 비물질의 감각을 물질의 영역으로 견인함과 동시에, 물질로부터 관념적인 질문을 도출시킨다. 그것은 단순하게 발생하는 것처럼 보이던 감각과 교감을 급습한다. 촉각은 즉각적인 실재의 발현이 아니라 영화가 대변하는 매개를 '통해서만' 접근 가능한 까다로운 '대상'으로 머무는 것일까?

엑스포트의 상자는 매체간의 높은 벽을 허물고 감각과 교
감에 대해, 관객성에 대해, 예술과 작품에 대해 근본부터 재고
해야 하는 시대적인 요구를 동반한다. '촉각'이라는 핵심어는
단지 '만짐'과 '신체'의 영역으로 귀착되는 것을 넘어, 감각의
경계를 초기화해야 함을 피력한다. 그것은 곧 예술 영역의 경
계를 넘어 기본적인 조건들에 대한 대화를 제안하는 것이기도
하다. 1970년대는 그렇게 대화의 장을 만들어 갔다.

4

2010년. 서울시립미술관. 미술관에 입장하는 모든 관람객은 입
구를 지키는 지킴이의 이상한 안내를 받는다. '미술관 입구'가
다시 작품의 일부가 된다.

"불붙는 자동차 메모리 반도체 경쟁"

"무너진 코리안 드림"

"리벤지 포르노 협박 논란"

"올해 누적 수출액 사상 최대"

티노 시걸의 「이것은 새롭다」에서[6] 퍼포머이기도 한 지킴
이가 입장객에게 전달하는 짧은 구절은 당일 신문의 헤드라인
이다. 미술관 입구에서 찰나 동안의 '체험'을 성립시키는 사건
의 구성체가 30여 년 전의 '가능할 수 없는' 신체 접촉에서 시대
를 함축적으로 가늠하는 사회적 장치의 단상으로 바뀌어 있음
은 우연이 아니다. 아티스트와의 물리적 공존에 대한 갈증은
언어로 매개되는 비가시적인 의미의 망으로 대체되어 있다. 진
부해진 공간에 새로운 활기를 부여하고 미술관이라는 장치를

6 2003년 샌프란시스코 현대미술관에서 처음 소개된 작품이다.

생경하게 만드는 것은 진부한 재현 체제의 난입이다. 그리고 그것을 전달하는 신체는 아티스트의 비릿한 '육감'이 아니라 미술관 장치의 일부인 기능적이고 반복적인 노동이다. 여기에 진본성은 없다. 진본성의 부재를 곱씹으며 미술관에 입장해야 자본의 허상들에게 현혹되지 않을 것임을 알리는 걸까.

68년 5월. 시민 항쟁. 학생운동. 민권. 여성. 플라워 파워. 자유. 평등...

1960년대의 '혁명 감각'이 한 세대가 지난 후 피할 수 없는 제도적 권력의 편재로 잠식되어 왔음은 새로운 사실이 아니다. 아티스트의 육신을 등극시켰던 비전과 아름다움과 이상과 자신감 넘치는 도전은 더 이상 유효하지 않다. 세계화 시대에 혁명은 더 이상 상상될 수도 없고 구현될 수도 없다. '교감'은 권력에 의해 이미 재생산되고 있는 무수하고 무한한 기표들의 반복일 뿐이다. '공존'은 그 안에서 작동하는 여러 추억 어린 환상의 하나일 뿐이다.

21세기의 형식적 변혁은 그것으로 사회를 바꿀 수는 없음을 인식하는 것을 조건으로 성립된다. 오늘날 퍼포머와 관객과의 고유한 교감, 그러니까 "예술가가 여기 있다"는 현혹적인 선언은, 기껏해야 재전유적인 과장의 모순과 역설 위에 위태롭게 놓일 뿐인지 모른다. 혁명은 지나간 후에야, 그 가능성이 소진되고 나서야, 비로소 온전한 불가능함으로 다가온다. 이젠 옷을 벗는다고 '자유'가 오지 않는다. '자유'라는 말은 더 이상 자유롭지 않다. 21세기에 '자유'는 '현혹'(delusion)이다. 공동체는 아이폰 속에나 백일몽처럼 떠다닌다. '소비'가 아닌 예술 체험은 근본적으로 존재하지 않는다. 자본주의 밖에 예술가는 없다. 자본주의의 '밖'이란 없다.

5

2012년. 대학로예술극장 대극장. 르네 폴레슈 연출의 「현혹의 사회적 맥락이여, 당신의 눈동자에 건배를」에[7] 홀로 등장한 퍼포머 파비안 힌리히스는 무대에서 내려와 한 관객에게 전동 칫솔을 내밀며 사용해 보라고 권한다. 그리고는 이를 거부한 관객을 뒤로하며 질문을 던진다.

"방금 그건 '인터랙티브(interactive) 아트'였나요?"

관객과 퍼포머의 직접적이고 즉각적인 공존에 대한 폴레슈-힌리히스의 관점은 냉소적이다. 그들이 바라보는 '상호작용'의 핵심은 '능동성'(active)의 '교류'(inter-)에 있다. 물리적, 심리적으로 즉각적인 교감이 발생한다고 그것을 통해 기대할 수 있는 사회변혁 혹은 공동체 의식의 새로운 가능성이 발아될까? 직접적인 교류는 도리어 관객을 '상호수동적'(interpassive)으로 만들 뿐이다.

"오늘 공연 후에 같이 집으로 돌아가서 같은 침상에 잠든다면 '상호능동적'이라고 할 수 있을까요?"

미술관이 아닌 극장에서 발생한 이러한 질문은 동시대를 횡단하는 하나의 신화에 일침을 가한다. 예술의 장이 직접적인 교감을 수용함으로써 관객의 능동성을 성립시키고 이를 단초로 새로운 형태의 공동체적 관계를 구축할 수 있으리라는 순진한 믿음이다. '인터랙티브 아트'에서 관계미학에 이르기까지 탈매체적 환경의 동시대 미학이 이상적으로 지향했던 것은 예술을 통한 새로운 공존의 형태를 디자인하는 것이었다. 그러나 그러한 시도들은 폴레슈-힌리히스에 있어서 자본주의 내부에

7 3월 22일과 23일, 페스티벌 봄의 초청작으로 공연되었다.

간힌 '기만'일 수밖에 없었다. 그들은 말한다. 1971년 브레튼 우즈 체제가 무너지면서 금본위제도를 대신해 종이돈이 기존의 모든 가치 체계를 지배하게 되었으며, 예술적 가치 역시 도미노처럼 무너진 20세기 경제 질서와 더불어 붕괴되었다. 예술의 형식적 변혁은 더 이상 사회적 변혁과 연동될 수 없다. 상호 능동성은 현혹일 뿐이다. 극장은 더 이상 공동체의 발생을 지지할 수 없다.

연극 연출가인 폴레슈가 이러한 이의 제기를 하는 것은 같은 시공간을 공유한다는 공연 예술의 매체적 특성에 대한 끝없는 질문이 있기 때문이다. 연극이라는 매체 자체가 관객이라는 일시적 공동체를 기반으로 작동하며, 연극에 대한 자기 성찰은 관객에 대한 질문으로 이어질 수밖에 없다. 결국 관객이란 무엇인가? 오늘날 교감이란 무엇인가?

6

2010년. 아르코미술관. 정해진 시간에 미술관에 입장하는 20여 명의 관객을 맞는 이는 드라이아이스 증기로 가득 찬 네모난 풀과 벽 쪽에 서 있는 한 명의 무용수다. 무용수가 움직이기 시작하면 벽에 붙어 있는 가늘고 붉은 실이 덩달아 움직이며 비로소 인지의 영역으로 들어온다. 윌리엄 포사이스의 안무와 필리프 부스만의 즉흥 무용으로 이뤄지는 「덧셈에 대한 역원」은 실과 연기를 매개로 관객의 발걸음을 작품에 끌어들인다. 스무 명의 신체가 몰려들어 오면서 변화시키는 밀폐된 실내 공간의 안개는 (관객 입장 전에 부스만과 스태프가 가까스로 유지했을) 안정 상태에서 벗어난다. 안개 표면의 격랑은 관객이 조심스러

운 날에는 미세한 상태로 남을 수도 있다 하더라도, 스무 명의 누적된 존재감은 치명적이다. 관람객은 입장하는 것만으로 작품의 조건을, 작품 그 자체에 변형을 가한다. 순수한 시선이란 없다.

부스만의 임무는 불안정한 안개 표면의 변화에 몸으로 반응하는 것. 벽에 보일 듯 말 듯 달려 있는 실 가닥이 이를 돕는다. 아니, 안개와 실은 서로 섞일 수 없는 각자의 영역을 고수하며, 혹은 풀 수 없는 방정식의 양변처럼, 불가능한 상응을 직조하고 있는 걸까. 안개는 관객의 움직임을 무용수에 전달하고, 실은 거꾸로 무용수의 움직임에 맥락을 부여하며 관객의 해독에 개입한다. 이 순환의 고리에는 함정이 도사린다.

이 불가능한 균형 상태의 가장 큰 변수는 무용수의 신체다. 관객의 움직임이 공간에 더해져서 물리적 균형이 깨졌다면, 무용수의 동작은 평행을 유지하기 위한 '역원'을 발상시킬 수 있을까? '역원'에 대한 상상은 관객의 개입을 무화하려는 의도를 머금는다. 무용수의 움직임은 관객의 움직임과 마찬가지로 안개에 불가피하게 파동을 전가할 수밖에 없지만, '역원'은 관객이 만드는 파동을 상쇄하는 반대의 영향력을 나타낸다.

안개 속에는 프로젝터에서 투사되는 크기가 살짝 다른 동심원 세 개가 홀로그램처럼 둥둥 떠 있다. 드라이아이스 입자가 만드는 입체 효과다. 원은 포사이스의 안무 방법론의 원칙을 소환한다.

구(球)를 뒤집는 것이 가능할까?[8]

8 윌리엄 포사이스, 「안무적 사물」, 유연희 옮김, 『옵.신』 1호(2011).

포사이스는 1984년부터 2004년까지 프랑크푸르트 발레단을 20년간 이끌면서 움직임의 축을 고전적인 배꼽 아래에서부터 이동시키는 실험을 진행함으로써 전통과 혁신의 균형을 유지했다. 팔꿈치, 무릎, 어깨, 목 등을 신체의 무게중심으로 설정하면서 배꼽 아래를 기반으로 펼쳐지던 고전적 동작들을 완전히 다른 궤적과 형태로 변형시켰다. 발레의 기본을 존중하는 변혁인 셈이다. 그러면서도 매체에 대한 질문은 곧 신체에 대한 성찰로 일체화됐다. 그가 발레단을 떠나면서부터 중심의 이동은 아예 몸 밖으로 끄집어내진다. 그는 사물이나 공간에서 움직임의 동기나 중심을 찾기 시작한다.

신체 부위가 아닌 사물이 움직임의 중심이 될 수 있을까?

구를 뒤집는 것은 무엇일까? 그것을 상상한다는 것은 무엇일까?

2차원에서의 원을 뒤집기 위해서는 3차원 공간에서 원주로부터 같은 길이의 점들을 무한에 가까운 원뿔들로 그림으로써 형상화할 수 있다. 3차원의 구를 뒤집는 것을 형상화하려면 4차원을 상상해야 한다. 3차원의 존재에게 이는 불가능에 가깝다. 수학의 영역에서 이는 유클리드적 4차원 좌표에서 하나의 점으로부터 동일한 거리에 있는 점들을 연결한 3차원 초구(3-sphere)로 계산된다. 3차원 구의 경계가 2차원이듯, 4차원 초구의 경계는 3차원의 구로 나타난다.

무용에서 이는 물리학자의 추상적 사고실험도 아니고, 위상수학자의 연산도 아니다. 포사이스의 질문은 무용이 안주하는 공간의 개념에서 탈피하려는 의지를 담는다. 이는 신체를 인식하는 방식에 변화를 가하는 것이기도 하다. 하나의 해답이

나 정의에 도달하는 것이 아니라, 그 과정에서 신체를 일상적 기준계로부터 탈구시키고 3차원에 갇힌 사유에 도약을 가하려는 시도다. 21세기 무용에 '바깥의 상상'이 호출된 것이다. 결국 구의 중심을 뒤집는 문제의 중요성은 그것이 어떤 구체적인 신체 상황과 상상을 가능케 하는가에 있다.

<h2 style="text-align:center">7</h2>

2010년. 프랑스 캉 국립안무센터에서 열리는 북페어 '에포크'. 서가의 한구석에 앉아 있는 퍼포머 옆에 관람객이 홀로 자리를 잡으면 퍼포머는 읊조리기 시작한다. 무용수이자 안무가인 메테 에드바르센의 「오후의 햇살 아래 시간이 잠들었네」는 퍼포머가 한 권의 책을 몽땅 암기하여 한 명의 관람객에게 낭독해 주는 퍼포먼스다. 지식이나 사유가 행복을 방해한다는 생각 아래 책을 모두 파기한 미래 사회를 그린 소설 『화씨 451』에서 착안해, 에드바르센은 퍼포머들의 기억만으로 무형적인 도서 컬렉션을 만들었다.

　각 퍼포머들은 자신이 선택한 책을 암송함으로써 인쇄된 정보를 목소리로 전환한다. 에드바르센에게 언술 행위는 단지 정보를 전달하는 기능에 머물지 않는다. 책 읽어 주기는 목소리의 질감과 속도, 리듬, 억양 등 부수적인 특징뿐 아니라 손짓이나 표정, 호흡 등 시각적, 촉각적, 심리적 정보들을 동반한다. 중립적인 내용에 입체적인 신체 정보가 추가된다. 책의 제한된 내용은 읽는 사람의 매개 작용을 통해 부수적인 의미들을 획득한다. 그것은 기록되거나 재현되지 않고 발생함과 동시에 소멸한다. 언어와 신체, 의미와 감각은 대립되는 개념들이 아니라

서로를 보완하고 강화하는 관계를 만들어 간다. 신체 행위와 언술 행위는 구분되지 않는다. 절실한 문제는 어떻게 언어를 초월하는가가 아니라, 실재를 언어의 이면에 배치하는 이분법적 사유를 어떻게 극복하는가이다. 언어를 초월하고자 하는 의지는 언어와 비언어의 분리를 강화할 뿐이다.

무형적 자산으로 구축되는 라이브러리는 기록과 판매를 불허한다. 작품은 한 명의 관람객이 퍼포머와 신체적 공존감을 형성하는 동안에만 성립된다. 신체와 언어가 화해하는 접점에는 자유의 흘씨가 아른거린다. 비물질의 언술 행위는 자본의 위대한 권력이 도달하지 않는 작은 구석을 스케치한다. 자본으로 환산되지 않는 시간을 꿈꾼다. 자본주의의 시간이 잠든 틈새에서 이상이 날갯짓한다.

물론 자본의 시간이 잠들었다고 상상할 수 있다 하더라도, 이는 선잠에 불과하다. 이 프로젝트의 제작 배경을 공유하면서 에드바르센은 경매라고 하는 자본의 장치에 의존했음을 밝힌다.[9] 작품의 형식이 자본으로부터의 자유를 상상의 단초로 제공할 때조차 실질적인 과정은 그로부터 분리될 수 없었던 것이다. 이 프로젝트를 퍼포머로서 직접 구현하기에는 시간이 주어지지 않음을 깨달은 에드바르센은 이 아이디어 자체를 예술품 경매에 올렸고, 한 미술관이 이를 구입하면서 판매액으로 작품을 구현하라는 제안을 했을 때 이를 수용한 것은 퍼포머들에게

9　베로니카 심프슨(Veronica Simpson), 메테 에드바르센 인터뷰, 『스튜디오 인터내셔널』(Studio International), 2016년 12월 27일, https://www.studiointernational.com/index.php/mette-edvardson-interview-if-forgetting-is-important-so-is-remembering.

사례비를 지불할 용도로 사용할 수 있겠다는 계산에 따른 것이 었다. 태생적인 모순을 상쇄하려는 듯, 에드바르센은 이 작품 을 초청하려는 모든 기관들에게 아이디어를 무료로 기증하고 퍼포머들의 인건비만을 요청한다. 꿈을 꾸는 것이 자유인지 자 본인지 우리는 알 수 없다.

8

2018년. 국립현대미술관 서울관. 도시로 구분되는 일련의 에피 소드들이 내레이션 형태로 묘사되는 극단 엘 콘데 데 토레필의 「풍경 앞에서 사라지는 가능성」은 오늘날의 절망을 가늠한다. 바르샤바에서 철학자 메리 미즐리가 손자에게 쓰고 있는 편지 의 내용이 소개되는 에피소드에서 집으로 돌아가는 동행자는 '상호능동적' 아티스트가 아니라 경제다.

"경제가 우리 일상에 완전히 침투했단다. 경제는 사랑이라 는 개념에도 내재되어 있고, 무덤도 관리하고, 아이들도 먹여 살린단다. 네가 듣는 음악, 입는 옷, 읽은 책들을 경제가 골라 주고, 매일 아침, 카페 셔터를 잡고서 네가 가 보고 싶은 도시들 로 안내해 줘. 파티나 장례식에서 음악을 연주해 주기도 하지. 경제가 취리히, 발파라이소, 베이루트를 거니는 모습도 볼 수 있다. 경제는 베를린 장벽 붕괴를 도왔고, 가자 지구 폭격도 도 왔으며, 브라질 올림픽 때는 마라카낭 경기장에 불을 밝혀 주 기도 했지. (...) 경제란 끝없이 에로틱한 거란다. 마침내 밤이 되면 우리는 경제와 나란히 집으로 걸어가지. 소파에 앉으면 우리를 안아 주며 키스해 줄 거야. 우리는 그렇게 입맞춤을 받지."

언어는 보이지 않는 상황을 무대에 올린다. 대화는 유령처럼 공간을 점유한다. 신기루 같은 상황은 언어로 발생하면서도 동시에 언어의 포획을 피해 자유로운 상상의 영역을 그려 나간다. 아니, '자유로운 상상'이란 말을 쓰기에는 상상되는 광경들이 지나치게 무기력하다. 그것은 엘 콘데 데 토레필이 바라보는 오늘날 세계의 모습이기도 하다.

다른 에피소드들 역시 소진된 혁명의 가능성을 곱씹는 짧은 단상들이다. 또 다른 내레이션은 마르세유 구시가의 낡은 호텔 방에서 곁에 누운 매춘부에게 푸념을 쏟는 미셸 우엘베크의 말을 전한다.

"과거에 예술이 어떤 역할을 했는지는 잘 모르지만, 지금의 예술은 혁명을 잠재우려고 존재해. 물론 혁명을 아직도 믿는 사람이 있다면 말야. 혁명을 설계해 놓고 절대 실행하지 않는 거로는 예술가들이 으뜸이지. (...) 우리는 세상을 위해, 심지어는 인간을 위해 예술이 필요하다고 끊임없이 말하지. 그런 파시스트 같은 태도로, 우리에게 어떤 인간으로 살아야 할지 답이라도 내려 주는 것처럼 말이야. 옛날엔 종교가 인민의 아편이라고 했지만, 이젠 엔터테인먼트로 전락한 예술이 대중을 위한 진통제 역할을 한다고 봐. 오늘날 예술계는 중고차를 팔아도 손색없을 것 같은 사람들로 가득 차 있어. 카리스마에, 번뜩이는 아이디어를 가진 사람들 말야. 예술은 나처럼 자존심 세고 비겁한 놈들을 지켜 줘."

물론 무대에는 미셸 우엘베크도 없고 그를 연기하는 배우도 없다. 우엘베크가 실제로 이와 같은 말을 했는지조차 의심스럽다. 그의 말은 아득히 먼 어떤 가상적인 곳으로부터 공명

없이 흐른다. 무대에서는 무기력한 표정의 배우 세 명이 실없는 소도구들을 이리저리 배치해 보며 의미 없는 풍경을 만들 뿐이다. 무대는 내레이션으로 그려지는 상황과 아무런 관계를 맺지 않은 채 무기력하게 흘러간다. '작품'을 구성하는 요소들은 각자의 세계에서 서로에 대해 무관심하게 떠돈다. '연극'은 죽어 있다. '존재감'도 죽어 있다.

한때 예술이 짊어졌던 어떤 비장한 책무가 있었다면 어쨌거나 지금은 그건 신기루일 뿐이다. 오늘날 예술이 무엇을 할 수 있는가의 질문보다 절박한 것은 오늘날 예술이 무엇을 할 수 없는가의 질문일지 모른다.

자유. 교감. 감각. 공동체. 변화. 평등. 사랑...

신체의 전성시대와 궤적이 겹치는 혁명의 시대에 예술이 표방했던 모든 정신이 자본의 슬로건이 된 지도 오래전의 일이다. 이들은 '연극'이라는 매체를 설명하는 핵심어들이기도 하다. 자기 성찰이라는 모더니즘의 정령이 무대에 빙의될 때 자연스레 나타나는 것들이다. 엘 콘데 데 토레필의 무관심한 무대에는 그것들의 잔상조차 맴돌지 않는다. 그들의 부재만이 지루하게 순환할 뿐.

"경제가 아직 사지 못한 것이 딱 하나 있어. 아직 설득하고 유혹하지 못한 것 말야. 바로 지루함이지. 지루함은 왠지 반경제적이야. 미국은 모험을 팔고, 아시아는 성적 판타지를, 유럽은 가치의 전복을 판다. 자유는 아드레날린과 혼동되어 왔어. 정당, 도시, 사람들은 절대 지루함을 줘서는 안 된다는 압박을 느껴. 지루함에서는 실패의 냄새가 나거든. 그리고 가장 중요한 건 말이다, 지루함은 돈이 안 된다는 거야."

　　메리 미즐리의 이름으로 소환되는 것은 상황주의자 기 드보르가 "반혁명적"이라고 비하했던 개념이다. 역사는 반복되지 않는다. 자본의 순환 속에서 기껏해야 아이러니로 소환될 뿐이다.

2-2

1976년 11월 30일. 사진작가 야프 더 흐라프의 작업실. 1년 동안 연인으로 동고동락했던 울라이와 아브라모비치는 생각도 같고 창작도 같이하는 "같은 사람"처럼 되어 버렸다(고 아브라모비치는 회상한다).[10] 실제로 생일도 같았다! (물론 두 사람 간의 징하디징한 '유사성'은 훗날의 거창한 이별에 대한 복선이었다.) 「유사성으로 말하자면」은 둘의 생일을 자축하며 벌인 '유사성의 한계 실험'이었다. 관객으로 초대된 스무 명의 친구들 앞에서, 울라이는 치과에서 쓰는 흡입기 소리를 카세트테이프로 재생하며 20분 동안 가만히 앉아 있더니만, 이윽고 가죽용 바늘을 꺼내 실을 꿰고 아랫입술과 윗입술을 차례로 관통했다. 그러고는 실을 매듭으로 묶어 입을 봉했다. 이어 옆에 나란히 앉은 아브라모비치가 말한다.

　　"이제 여러분이 질문을 해 주시면 제가 울라이로서 대답하겠습니다."[11]

　　이 작품이 사랑에 관한 것이냐는 누군가의 질문에 대해 아브라모비치는 "누군가가 다른 사람을 대신하도록 신뢰하는 것"

10　마리나 아브라모비치, 『벽을 통해 걷기』(Walk Through Walls: A Memoir, 뉴욕: Crown Archetype, 2016).

11　아브라모비치, 『벽을 통해 걷기』, 88.

에 관한 것이라고 답한다. 서로에 대한 두 사람의 신뢰는 곧 작품에 대한 헌신으로 환산된다. 그러한 전념과 정념은 관객과도 공유될 수 있을까?

"그는 고통을 느끼나요?"

"뭐라고요?"

"그는 고통을 느끼나요?"

"질문을 다시 말씀해 주실래요?"

"그는 고통을 느끼나요?"[12]

아브라모비치는 고통에 관한 질문을 외면한다. 이유는 그것이 "잘못된 질문"이기 때문이다. 그만큼 아브라모비치는 동질감에 심취해 있었다. 언어가 침투할 수 없는 동시성의 영역에서 신뢰는 고통을 초월한다. 신체는 언어를 초과한다.

'잘못된 영역'에서 '잘못된 질문'은 유령처럼 언어에 빙의하고 신체를 괴롭힌다. 고통의 주체는 정작 고통에 대해 아무 말도 할 수 없고, 발화의 주체는 고통에 대해 아무것도 느낄 수 없다. 둘 간의 불균형은 신체와 언어의 딜레마를 분담한다. 언어적 소통과 신체적 체험은 호환되지 않는다. 신체는 고립되어 있고, 언어는 이를 심화시킬 뿐. 결국 '잘못된' 관점에서 보자면, 진짜 '잘못'은 작품을 잘 못 읽은 관객의 질문이 아니라 그것을 '잘못'으로 해석한 것에 있을지도 모른다. 실은 고통은 소통될 수 없는 것이다. 아무리 '유사함'으로 눈가림을 한다 하더라도 불가능은 그 압력을 이기며 삐죽 튀어나올 수밖에 없는 것이다.

유사성에 대한 두 사람의 신뢰 이면에는 불가능의 그림자가 항상 도사린다. 21세기는 그로부터 자유로울 수 없다. 그들

12 아브라모비치,『벽을 통해 걷기』, 88.

의 전념은 이에 대한 도전이었다. 그건 결국 '잘못된' 전념이었을까?

그리하여 29년 후 아브라모비치가 뉴욕 현대미술관에서 본인의 새로운 작품에 붙인 '아티스트가 여기 있다'라는 제목은 소통의 절대적인 불가능을 소환한다. 혹은, 불가능에 도전했던 순수에 대한 추억. 추억에 대한 순수.

아티스트의 절대적 침묵은 장뤼크 낭시가 서구 사상의 고질적인 문제로서 상기시킨다.

"신체는 플라톤의 동굴 속에서 태어났다."[13]

낭시에 따르면, 언어가 어둠으로부터 신체를 해방시키려 할수록 고립은 깊어질 뿐이다. 언어의 강복은 실은 '잘못된' 저주였다.

7-2

2014년. 브뤼셀의 카이스튜디오. 텅 빈 무대에 홀연히 선 메테 에드바르센은 하나의 불가능한 발화로 '작품'을 시작한다.

"시작, 사라졌다."

「제목 없음」은 안무가이자 무용수인 에드바르센이 건조하게 나열하는 문장들로 이뤄진다. 일종의 언어 실험처럼 진행되는 이 작품에서 발화는 부정적으로 호명되는 사물이나 상황이 무대에 부재하는 상황을 상상하도록 종용한다.

"초록색 비상등, 사라졌다."

"구석, 사라졌다."

"전경과 후경, 사라졌다."

13 장뤼크 낭시, 『코르푸스』(Corpus, 뉴욕: Fordham University Press, 2008), 67.

"이미 묘사한 이 공간, 사라졌다."

"환영, 사라졌다."

언술은 이미 존재하는 '부재'를 환기시킴으로써 이중으로 부재 상태를 결정짓는다. 이는 전작인 「검정」에서 무대에 있지도 않은 물건들을 반복적으로 호명하며 심상을 불러일으키던 언술 행위의 이면이자 거울상이다. 언어는 존재와 부재를 모두 설정하는 수행적 권력을 누린다.

수행으로서의 발화는 무대를 아무 것도 없는 기본적 상태로 초기화하고 발화 그 자체의 순수한 기능에 집중할 것을 요구한다. 물론 이러한 언어적 지시는 에드바르셴의 신체적 현전으로 지탱된다. 행위와 언어의 구분은 사라진다. 언어와 신체의 구분은 사라진다.

"말하지 않는 것들은 사라졌다."

"말할 수 없는 것들은 사라졌다."

"생각과 행위 간의 구분은 사라졌다."

"구분은 사라졌다."

"'간'은 사라졌다."

모든 것의 현존을 부정하는 언술은 행위로서의 언술 그 자신만을 남긴다. 그것의 주체와 더불어. '모든 것은 사라졌지만, 이를 말하는 나는 고로 존재한다'는 데카르트적 역설이 최소한의 '작품'의 성립 조건을 규정한다. 아니, 무대는 이러한 역설적 유추조차도 스스로를 지탱할 수 없는 영역일까.

"세상은 사라졌다. 사라질 것이다."

"모든 것은 사라졌다(Everything is gone)."

"무가 사라졌다(Nothing is gone)."

　무대 위의 즉각적 사물에 부재를 부여하는 언어의 주술은 관성을 타고 무대 안팎의 모든 것들이 사라진 현실을 그린다. 무대 위 현존의 문제는 필연적인 종말론으로 엎질러진다.

　이윽고 에드바르센을 비추던 스폿 조명이 완전히 꺼지고 무대는 완전한 어둠에 묻힌다.

　"작품은 사라졌다."

실천 속에서: 무용가의 노동하는 몸에 관한 몇 가지 사유

보야나 쿤스트

보야나 쿤스트
철학자이자 동시대 예술 이론가. 독일 기센 대학교 응용연극학 연구소의 교수로 '안무와 퍼포먼스' 학위 프로그램을 이끌고 있다. 주 연구 대상은 컨템퍼러리 퍼포먼스, 연극, 무용에서의 몸이며, 그 밖에도 몸의 철학, 예술과 기술, 예술과 과학, 연극과 춤 이론, 동시대 정체성의 재현 등 다양한 주제에 관심을 둔다. 저서로 『불가능한 몸』 (1999), 『위험한 연결: 몸, 철학, 인공과의 관계』(2004) 등이 있다.

우리는 경제가 거부하는 것을 쓰레기라고 부르고, 경제가
배분하는 것을 가치라고 부른다. —리사 로버트슨[1]

1

나는 상당히 오랜 시간 자본주의 생산과 예술 작업이 근감각적
이고 감각적인 측면에서 가지는 근접성, 그중에서도 특히 동시
대 노동의 리듬, 시간성, 상상과 사변의 과정이 어떻게 예술 작
업 과정을 통해 전환되고, 도전받고, 비틀릴 수 있는지를 탐구
해 왔다. 나는 과연 노동이 상품화되고, 조직화되고, 전용되는
양식에 예술 작업이 저항할 수 있는지 궁금하다. 특히 오늘날
예술가의 노동 방식이 우리가 일반적으로 일하는 방식, 즉 탄
력적인 근무시간, 사생활과 직장 생활 간 구분의 부재, 높은 인
적 투자, 협업의 가치에 대한 강조 등과 대체로 일치하는 상황
에서 말이다. 자본주의하에서 예술 노동의 가치는 언제나 양가
적인 위치에 놓여 왔다. 그리고 그러한 양가적 위치는 오늘날
더욱 극단화되고 있다. 한편에는 예술 작품이 금융 자본주의의
흐름 속에서 가치 있는 자산으로 기능하는 투기성 예술 시장이
있고 다른 한편에는 예술 프레카리아트가* 있는데, 이 둘 간에
메울 수 없는 간극이 존재하기 때문이다. 예술 프레카리아트의
일원은 주로 자신의 주체성을 통해, 그리고 역동적이고, 유연

1 리사 로버트슨, 『닐링』(Nilling: Prose Essays on Noise, Pornography, The
 Codex, Melancholy, Lucretious, Folds, Cities and Related Aporias, 토론토:
 BookThug, 2012), MMXII.

* 프레카리아트(precariat): 불안정한(precarious)과 프롤레타리아트(prole-
 tariat)를 합성한 조어.

하고, 항상 창의적이고, 협업과 소통이 이뤄지는 삶의 방식을 통해 가치를 생산한다.

그러나 오늘날 예술 노동과 자본주의적 발전의 근접성을 분석하다 보면 떠오르는 또 다른 흥미로운 특징이 있다. 특히 20세기 전반에 걸쳐서, 예술가의 작업은 무가치한 과정과 쓰레기(waste)의 생산을 순회하며 스스로를 무궁무진한 잔여물로, 잉여로 넘쳐 나는 활동으로 탈바꿈해 가치와 노동 간의 직접적인 연결 고리에 저항해 왔다. 예술 노동은 종종 생산의 부정적 과잉(negative excess)으로 찬양받았는데, 이 생산은 바로 수동성과 적은 활동의 잔여물로 도출되었기 때문이다. 다시 말해, 예술 작업이 갖는 잉여성(redundancy)은* 오히려 그 자체로 특별한 생산성의 힘이 되었다. 지난 세기, 예술가가 된다는 것이 무엇인지에 관해 등장한 다양한 아방가르드적 제안과 재정의에는 이와 같은 이해가 자리 잡고 있었고, 이는 우리가 예술가의 '생산성'이라는 문제에 접근하는 방식을 바꾸어 놓았다. 자본주의에서의 가치화 과정과 일의 가치를 기반으로 형성되는 사회적 관계와는 별개로, 충분한 낭비는 언제나 삶의 과정에 힘을 부여하고 창조 활동을 긍정한다. 때문에 예술가의 노동은 대체로 일의 생산적인 특질보다는 다른 양태와 연관되어 있다. 예술가의 노동은 바틀비의 영구히 지연된 시간성(그러지 않는 편이 좋겠습니다.)을 택하고, 수동성, 반복, 우연성에 몰두하며, 노동과 생산성, 노동과 소외 간의 직접적인 연결 고리에 이의를 제기하고, 더 나아가 노동과 욕망의 관계를 탐

* 초과하거나 남아서 없어도 되는 것을 가리키는 말로, 잉여성, 가외성, 과잉에 따른 불필요성, 불필요한 중복 등으로 번역될 수 있다.

구한다. 동시에 지난 몇십 년간의 많은 예술적 실험, 특히 페미
니즘적 성격을 띤 예술적 실험들은 재생산 노동(돌봄, 사랑, 가
사, 타인과 자연을 돌보는 일 등)이 여러 차원에서 비가시적이
며 가치 생산 체계의 바깥에 존재한다는 점을 드러내 왔다. 이
러한 노동 양식의 비가시성으로 인해 자본주의 생산양식에 위
계가 만들어지고 성별 간, 인종 간 분리가 발생하며, 이는 폭력
과 착취의 원천이 된다는 것이다.

　　하지만 이와 같은 특질—예술가의 작업에 있어서 해방적이
고 저항적인 성질로 여겨졌던 쓰레기의 생산—은 오늘날 더는
특별하게 느껴지지 않는다. 점점 더 많은 노동이 잉여가 되고
불필요해지고, 데이비드 그레이버가 '바보 같은 노동'(stupid
work)이라고 묘사한 형태가 되어 가고 있기 때문이다.[2] 동시대
자본주의는 자동화와 더불어 생산수단과 가치 간의 불균형 때
문에 잉여의 노동자들을 대거 만들어 냈지만, 동시에 그러한
잉여 노동에 의존한다. 오늘날 생산이 이토록 호황을 이루는
것은 바보 같은, 불필요한, 터무니없는 직업들, 그러니까 그 어
떤 사회적, 물질적 가치화로도 연결되지 않으며, 사회 환경과
자연환경에 의존하지 않는, 더 나아가 시간과 공간에 의존하지
않는 직업들이 생겨났기 때문이다. 이와 같은 쓸모없는 노동은
오늘날 생산의 핵심에 있다. 넘쳐 나는 평가관들과 컨설턴트들
이 그 예이다. 이들은 다른 평가관을 평가하며 그 과정을 영속

2　데이비드 그레이버, 「왜 자본주의는 무의미한 직업을 창출하는가」(Why Cap-
　italism Creates Pointless Jobs), 『이보노믹스』(Evonomics), 2016년 9월
　27일, http://evonomics.com/why-capitalism-creates-pointless-jobs-da
　vid-graeber.

시키고, 컨설팅이라는 투기적 경영 사슬에 가치를 더하고, 이를 통해 동시대 시장에 나온 상품과 제품의 가치를 계속해서 높여 나간다. 가치를 생산하는 데 핵심이 되어야 할 노동이 실제로는 바보 같은, 불필요한 노동이 됨에 따라, 오히려 대학교, 예술 기관, 사회복지 기관 등 다른 양식의 노동, 즉 낭비와 잉여성으로 가득한 노동이 여전히 이루어지는 기관을 개혁해야 한다는 요구는 더 커진다. 새로운 통제 형식을 도입하고자 하는 열망, 생산성을 측정하고자 하는 집착, 모든 생산단계의 과정을 투명하게 만들려는 시도 등은 이처럼 동시대 생산이 지닌 비논리적이고 혼탁한 성질에서 비롯된다. 결국 이러한 생산의 핵심은 사실상 더 많은 쓰레기를 소비하고 생산하는 것인데, 이 사실은 계속해서 집착적인 생산을 통해 감춰지고 가치 부여를 통해 도구화된다. 따라서 더 높은 투명성과 더 비용 효율적인 노동에 대한 요구는 구체적이고 합리적인 지식에서 나오는 것이 아니라, 오히려 노동 그 자체에 깊이 내재된 비합리성을 은폐하기 위해 나온다. 요컨대 이자벨 스탕제와 필리프 피냐르가 말한 "자본주의의 마술"에서 나오는 것이다.[3]

예술가의 노동이 쟁점이 되고 여러 통제 절차에 의해 그 모양이 빚어지기 시작한 이유는 너무도 많은 무의미한 노동이 도처에 있기 때문이다. 데이비드 그레이버는 자본주의가 어떻게 무의미한 직업들, 많은 관리직, 사무직, 서비스직이 그렇듯 단지 우리를 계속해서 일하게 하기 위해 존재하는 직업들을 만들어 내는지 기술하고 있다. 이 직업들이 발명된 이유는 투기와

3 이자벨 스탕제·필리프 피냐르, 『자본주의의 마술』(Capitalist Sorcery, 런던: Palgrave Macmillan, 2007).

마케팅을 영속시키기 위해서일 뿐만 아니라, 사실 동시대 자본주의에서는 생산수단의 발전 덕분에 일을 더 적게 하고 자유시간을 더 많이 가져도 된다는 위험한 사실을 은폐하기 위해서다. 오늘날 우리는 성장의 환영을 유지하고 노동 전반의 잉여성을 감추기 위해 가장 무의미하고 쓸모없는 노동의 제스처를 취하면서라도 끊임없이 무언가를 생산해야 한다. 무의미한 직업은 예술가의 노동을 떠올리게 한다. 두 유형의 노동 모두 가치를 생산하지 않지만, 그럼에도 불구하고 서로 다르게 가치가 매겨진다. 동시에, 각각의 노동 유형은 현재 생산 시스템에서 서로 다른 역할을 맡고 있다. 무의미한 직업이 현재 자본주의의 발전하에서 실제로 더 적게 일해도 된다는 사실을 감추는 역할을 맡고 있다면, 예술 노동은 이 사실을 드러내는 역할을 맡고 있다. 바로 그 때문에 예술 노동은 통제의 대상이 되고 게으름과 분별없는 소비라고 비판받는 것이다.

예술가와 동시대 창의 노동자를 유사하게 만드는 것은 그들의 창의성, 위태로운 입지, 일과 삶 관계의 악화가 아니라, 그 근접성에 달려 있는 또 다른 요소다. 둘 간의 근접성은 예술 노동이 갖는 아주 특수한 성질, 즉 예술의 감각적이고 물리적이며 리드미컬한 측면과, 모든 예술적 과정의 핵심에 있는 대규모의 잉여 소비와 잉여 낭비에 있다. 예술 작업은 노동의 생산성이라는 환영과 그로부터 발생하는 가치 체계에 도전한다. 예술 작업은 노동하는 몸의 견고함과 순응성에 도전하고 문제를 제기할 수 있는 강력한 정치적, 미적 잠재력을 지니며 이를 통해 일과 일하는 몸이 무엇이 될 수 있는가에 관한 불가능한 상상에 통찰을 제공한다.

이러한 이유에서 예술가의 노동에 초점을 맞추는 것은 중요한 일이다. 동시대 상품의 가치가 정확히 노동의 급진적인 비(非)평가(dis-evaluation)를 통해 만들어진다는 점에서, 일은 그것의 잠재력으로부터 분리될 뿐만 아니라, 스테파노 하르니가 주장하듯, 끊임없이 해체된다.[4] 이런 관점에서, 오늘날의 노동은 결코 완결되지 않는다. 노동자로서 우리는 끝없는, 언제나 분절된 노동으로 내던져지며, 그러한 노동은 경영 통제와 탈중심화된 일의 순환으로 유지된다. 그만큼 생산의 물질적인 흔적도 사라진다. 일은 더 이상 노력이 아니고, (정신없이 바쁘고 투사적이라는 것을 빼면) 지속적인 시간의 차원을 지니지 않으며, 그 어떤 특수성도, 물질적 감각도, 공간도 지니지 않는다. 일에는 더는 서사도 없고, 산발적인 프로젝트의 나열 외에는 공통의 역사도 없으며, 일이 어떤 장소에 속하는 것은 극히 드문 경우이다. 일은 투명성의 주술하에 통제되어 언제나 가시적이어야 하고, 수행적이어야 하며, 영구적으로 조직되고, 파편적으로 보급되는데, 이는 연속적인 네트워크와 우리의 주의 분산을 통해 가능해진다. 다른 노동자들 가운데에서, 예술가는 불안정한 주체로서 프로젝트 단위로 일하며, 여러 작업 양식 사이를 끊임없이 옮겨다니고, 자신의 모험에 필요한 로지스틱(logistics)을 조율한다. 이러한 예술가의 모습은 오늘날 우리가 일반적으로 일을 하는 방식, 주체성을 형성하는 방식과 매우 유사하다. 그러나, 예술 작업과 여타 생산 노동 간의 이와 같은 근접성 덕분에 동시대 생산의 실체가 드러날 수 있는 가

4 스테파노 하르니·프레드 모튼, 『언더커먼』(The Undercommons: Fugitive Planning and Black Study, 위븐호: Minor Compositions, 2013).

능성도 생겨난다. 바로 어마어마한 양의 쓰레기 생산이라는 실체 말이다. 이 쓰레기는 동시대 생산에서 자기 역할을 유지하기 위해 계속해서 통제되어야 하며, 가치를 갖기 위해 관리되어야 한다. 예술가의 작업은 두 종류의 서로 다른 쓰레기 경제가 지닌 차이점을 보여 줌으로써 동시대 생산의 신경증적 핵심을 드러낼 수 있다. 하나는 이 세계에서 살아가는 시(詩)적 존재들이 지닌 복잡성을 드러내기 위한 아낌없는 소비의 산물이고, 다른 하나는 수익을 생성하기 위해 끊임없이 통제되고 규제되는 소비. 예술 실천은 경제 생산의 역설적인 과정에 대해 통찰을 제공할 수 있다. "우리는 경제가 거부하는 것을 쓰레기라고 부르고, 경제가 배분하는 것을 가치라고 부른다."(리사 로버트슨) 예술가의 삶과 일에 대한 사변은 언제나 그 예술가의 범죄자화를 동반한다. 예술 작업은 오늘날 수익을 생산하는 다른 그 어떤 일과도 극단적으로 똑같지만, 동시에 규율에 고집스럽게 저항하고, 쓸모없는 소비를 통제하는 데 계속해서 실패하기 때문이다. 이로써 예술가는 동시대 생산의 핵심에 있는 쓰레기의 양가적이고 역설적인 역할에 대해 거울상을 제시한다.

2

그렇다면 이러한 사유의 흐름이 춤과는 어떤 관련이 있을까? 춤은 어떻게 동시대 노동과 연결될까? 우리는 춤과 소비 및 쓰레기 간의 연결 고리, 춤과 불복종 및 통제 거부 간의 연결 고리를 어떻게 설명할 수 있을까?

노동의 관점에서 봤을 때, 동시대의 인식적, 추상적, 소통 중심적 노동 형태 속에서 춤은 일견 시대착오적인 잔여물로 간

주될 수 있다. 실제로 90년대 말부터 무용가들은 몸으로 하는 노동을 사실상 폐기한 듯하다. 무용가들은 움직임의 아름다움과 기교를 거부했을 뿐만 아니라 움직임을 생산하는 데 필요한 각고의 노력과 움직임 그 자체를 위해 쏟아 넣어야 하는 노동을 함께 거부했다. 그런 관점에서 춤이라는 노동이 지녔던 많은 특질, 이를테면 복합 안무, 진정성의 신화, 배열과 해체를 만들어 내는 기교적 스펙터클뿐만 아니라, 무용스러운 의상, 신체성의 전시, 가속과 에너지 등은 비판을 받았고, 해체되었고, 시대착오적인 것으로 간주되었다. 움직임과 몸의 연결 고리는 비판적으로 검토되었고, 이와 함께 무용가의 노동이 움직임과 반드시 연결되어 있는가도 의심의 대상이 되었다. 움직임을 기반으로 하는 춤 노동과 혹사와 노력을 수반하는 기교에 대한 거부는 다수의 나태하고, 수동적이고, 중립적인 무용가들을 낳았다. 이들은 스스로를 단련하는 대신, 춤의 규율적, 명령적, 생산적 차원에 대해 끊임없이 질문하고 성찰하는 존재 양식을 탐구했다. 이와 같은 잉여로운 무용가들은 게으른 스탠드업 퍼포머로, 한 미완성 움직임과 또 다른 미완성 움직임 사이에서 미적대는 주체성으로 등장했다. 그들은 아직은 시작할 수 없는 무용가와 무용이자 결코 구현되지 않을 잠재력으로 가득 찬 몸으로, 실패한 협업의 모임이자 가시적인 작업 과정으로, 반쯤 완성된, 잉여롭고 과잉인 활동의 총합으로 등장했다. 이런 맥락에서 우리는 동시대 무용이 노동을 폐기하고 아주 기묘하고 나태한 주체성을 확립해 나가는 과정에서 어떻게 산산이 무너졌는지 볼 수 있다. 노동자로서의 무용가는 그 자체로 잉여가 되었고, 동시에 춤에는 새로운 창작 과정과 재료 생성 방식이

열렸다. 그러나 이와 같은 과정에서 또 중요한 점은, 무용가의 고된 노동을 둘러싸고 조직되었던 과거의 위계와 이데올로기 역시 폐기되었고, 춤이 제도적으로, 미적으로 조직되고 보급되는 방식이 바뀌었다는 것이다.

그럼에도 불구하고, 이러한 변화를 노동의 실질적인 폐기로 이해해서는 안 된다. 그보다는 한 노동 과정에서 다른 노동 과정으로의 이행, 즉 춤 내부에 (종종 비[非]기술로 위장된) 새로운 기술이 출현해서 그 노동 과정을 바꾸어 놓은 것에 더 가깝다. 전통적인 위계와 훈련 양식을 해산함으로써 춤은 작품을 조직하고 생산하는 새로운 흐름을 확립했다. 수평적이고, 열린, 과정 지향의, 과정 공유의 성격을 띠게 된 춤은 소통 노동, 협업 노동의 여러 특질을 받아들였다. 이 때문에 춤은 점점 더 수행성에 대한 탐구, 안무를 무대화하고 관객을 구성하는 장치에 관한 연구, 협업과 관객 수용을 조직하고 운영하는 방식에 대한 몰두, 예술가들 간의 우정과 채무의 순환에 더 가까워졌다. 다시 말해, 춤은 공연이 어떻게 조직되고, 계약되고, 창작되고, 보급되고, 제도화되는가에 관한 더 광범위한 탐구와 긴밀하게 연결되었다. 이 전환에서 가장 중요한 긍정적 측면은 제도적, 미적, 협업적 위계가 무너졌다는 것이고, 그와 함께 무용가의 신체적 노력과 분투를 구성해 왔던 뿌리 깊은 담론, 그리고 노동이 체화되어 온 무용의 역사가 겉으로 드러났다는 점이다.

그러나 잘 알려져 있듯, 위계는 금세 돌아올 수 있다. 제도적 진보는 결코 자명하지 않고 영구적인 성취로 간주될 수 없기 때문이다. 이 전환에서 문제가 되는 측면은 그것이 동시대 자본주의의 사회 과정, 경제 과정과 근접하다는 데에 있다. 고

된 노동과 움직임의 기교에서 해방된 춤은 종종 새로운 유형의
기교적 통제에 종속된다. 이 통제는 시간, 인지력, 정서를 요하
는 노동 양식에서 발견할 수 있는데, 무용가들의 작업은 점점
더 비물질화되고, 유연성을 칭송받으며, 공간에서의 이탈과 시
간의 가속과도 긴밀하게 연결된다. 여기서 우리는 미술계에서
수행적 전환이 있었을 당시에도 발생했던 춤 노동의 확장에 주
목할 필요가 있다. 아무리 그것이 여러 긍정적인 미적 변화를
불러왔다고 하더라도, 우리는 그 전환을 새로운 춤의 경제와
시각예술의 춤에 대한 관심 사이의 긴밀한 연관성 속에서 성
찰해 볼 필요가 있다. 제도적 유연성은 춤 노동의 새로운 역량,
즉, 춤이라는 행위를 통해서 유연성, 인지력, 정서, 소통을 요하
는 일을 수행할 수 있는 역량과 분리해서 생각할 수 없다. 무용
가의 노동은 개인적, 전문적, 정치적 역사의 탐구라는 의미에
서 점점 더 주체성에 대한 실험에 가까워지며, 작업 과정은 공
개되고 '진행 중인 작업'(work-in-progress)의 발표는 정형화
된다.

　물론 이런 과정이 춤에 관한 수많은 근거 없는 사실들, 이를
테면 무용가는 맥락도 역사도 없이 춤을 춘다는 등의 주장을
드러내고 그에 도전하는 것은 사실이다. 그러나 무용가가 위치
한 맥락을 드러낸다고 해서 노동자라는 그의 입지에 문제가 제
기되는 경우는 매우 드물다. 지난 몇 년간 점점 더 많아지는 참
여형 작업과 전시에 자신의 존재를 투여했던 많은 무용가, 특
히 젊은 무용가들은 변화에 따르는 대가를 치러야 했다. 그들
의 일은 불안정하고, 거의 돈을 받지 못하며 저렴한 대신, 협업
의 네트워크나 세련된 공연장, 유명한 무용가나 예술가와의 만

남을 통해 가치를 획득하고, 이 가치는 그러한 이벤트를 통해
무용가가 얻게 되는 사회적 자본과 다시금 연결된다. 물론 가
치가 협업 중심, 소통 중심 네트워크로 이동하는 것은 다른 가
치 생산에서도 보편적으로 일어나고 있는 전환과 관련되어 있
다. 라자라토에 의하면 오늘날 생산의 핵심 양식은 주체성의
생산인데, 그 속에서 예술가의 위치는 특히 흥미롭다.[5] 소통 중
심, 정서 중심 노동의 확장과 평행해서 나타난 춤의 새로운 기
술은 동시대 자본주의에서 주체성의 생산이 차지하는 중심적
역할을 그대로 반영한다. 무용가들은 계속해서 작업 과정을 보
여 주고 완성되지 않은 작업에 대해 논의하며, 작업 방식을 공
유하기 위한 네트워크를 형성하고, 결과물보다는 과정과 방법
론에 집중하고, 계속해서 자신의 작업을 조직하고 관리하면서
도 작품의 완성과 관객의 공감은 거부한다. 이러한 양상은 언
어 능력과 협업 능력을 강조하는 새로운 기교의 양식과 연결되
어 있다.

언뜻 보면, 지난 몇십 년간 생산과 경제가 그러했듯이 춤 역
시 육체적인 노동과 몸의 공간성을 폐기하고 유연하고 불안정
한 움직임의 양식을 검토하기 시작하며 포스트포드주의로 나
아간 것 같다. 그러나 이와 같은 물리적인 움직임의 잉여성을
물리적인 일의 잉여성과 평행하게 보는 것은 너무 단순한 시각
이다. 포스트포드주의적 일이 대체로 비물질적이며, 때문에 몸
의 노동을 잉여로 만든다는 가정에 너무 성급히 도달하기 때
문이다. 이러한 구분의 문제는 몸과 사유, 몸과 언어, 혹은 춤

5 마우리치오 라자라토, 『기호와 기계』(Signs and Machines: Capitalism and the
 Production of Subjectivity, 매사츠세츠주 케임브리지: MIT Press, 2014).

의 영역에서는 춤추기와 말하기, 춤과 안무, 춤과 담론 등, 다른 구분을 영속시킨다는 데에 있다. 비물질적인 노동은 추상적이고 감정적이며 사변적인 안무 작업 과정에서 발생하고, 물질적인 노동은 몸과 춤의 영역에 머무른다. 소통과 담론의 역량이 증가하기 때문에 몸의 기교가 약화된다는 가정이 생겨난다. 그러나 이는 형이상학적 가정이며, 몸과 영혼 사이의 형이상학적 차이를 다소간 반복한다. 한편에는 개념 무용이 있고 다른 한편에는 춤다운 춤, 진짜 춤, 그냥 춤이 있다는 식의 문제적인 관념은 바로 이 낡은 구분에서 생겨나 컨템퍼러리 무용의 역사를 그림자처럼 따라다닌다. 물질성과 비물질성의 구분에 몰두하는 것보다 훨씬 더 효율적인 것은 노동의 가치가 어떻게 전환되었으며 어떻게 특정한 형태의 노동이 잉여가 되었지만(가치가 없어졌지만), 그렇다고 (오늘날 눈에 보이지 않으며 불법적 맥락에, 회색 경제에 속하게 된 육체노동과 마찬가지로) 존재하지 않는 것은 아닌지 분석하는 일이다. 가치가 전환됨에 따라 새로운 착취 방식과 새로운 노동의 조직 방식이 등장하고 있다. 몸의 노동은 사라지는 것이 아니라 다르게 조직되고, 점점 더 눈에 보이지 않게 되며, 가치를 잃는 한편, 일하는 몸의 시간성과 공간성도 전면적으로 바뀐다. 이것이야말로 춤과 경제적 생산의 주된 (포스트포드주의라는 개념으로 축약될 수 있는) 유사성이다. 경제의 경우, 생산의 중심에 있었던 몸은 보이지 않는 생산의 흐름 속으로 옮겨진다. 추상적인 알고리즘과 투기의 과정이 그러한 흐름을 이끌고 보호하며, 몸에 끊임없는 유연성과 적응력을 요구한다. 동시에 이런 과정은 대규모의 몸을 배제하고 그들을 (노동하는 몸을 언제든 대체할 수 있고 삶

의 질을 보장할 필요가 없는 존재로 보는 생산과정에 배치함으로써) 다시금 원시적 축적으로 밀어낸다. 다시 춤추는 몸으로 돌아오자면, 작업 과정은 예전보다 더 비물질적이지 않고, 물리적이고 체화된 과정은 여전히 존재한다. 다만 한편으로 쫓겨나 더 눈에 띄지 않게 되었으며, 그 공간성과 지속성을 잃게 된 것이다. 유연하고 불안정한 일에는 일상으로서의 연속성이 없을뿐더러, 매일매일의 일과 지속적인 실천에 대한 인프라 지원도 없다. 하지만 동시에, 무용 실천의 확장은 전통적인 작업 위계를 변화시켜 무용 실천 그 자체를 새롭게 조직하고 제도화할 수 있는 가능성을 열어 준다.

포스트포드주의 같은 새로운 생산양식과 춤 간의 연결 고리를 분석하는 것이 흥미로운 이유는 그것이 우리에게 새로운 규율을 보여 주기 때문이다. 이 규율은 몸보다는 인지적이고 정서적인 역량, 지속적인 비평과 성찰의 능력, 창의적인 과정과 창의성 보편의 물신화, 그리고 특정한 주체성을 생산해 춤을 추는 양식 등과 연관되어 있다. 또 한편에서는 제도적 경제와 작품이 선보여지고 생산되는 방식, 즉 미니어처 경제, 프로젝트의 가속화, 축소된 일의 시간성 등과도 긴밀하게 연결된다. 이 모든 것이 지속될 수 있는 것은 작품의 잉여가치가 여전히 추상적이기 때문이며, 이러한 잉여가치는 프로젝트의 가시성과 잠재적 성공에 대한 투기에 더해진다.

3

따라서 춤이 실제로 어떻게 비생산적인 노동 형태와 가까운지를 성찰하는 일은 중요하다. 그 낭비적 과정 속에서 즐거움, 욕

망, 힘뿐만 아니라 수동성, 기다림, 지연, 교착 상태가 발견되고
실천되는 비생산적 노동 말이다. 이런 문제는 노동의 관점에서
춤에 접근할 때 필수적이다. 언뜻 보기에 춤은 규율적 노동의
대표적인 사례로, 대체로 힘들고, 체화된 노동이며 안무(혹은
안무가)의 도움으로 조직되고 형식을 갖추게 된다. 이런 관점
에서 춤은 생산적인 노동의 개념과 아주 가까운, 목표가 있는
노동인 것처럼 보인다. 그러나 동시에 춤은 에너지의 물질적인
소비이고, 시공간적 모험이며, 이곳에서 몸은 탐험의 대상이
되고 아직 무엇이 될 수 있을지 알려지지 않은 방식으로 작동
한다. 춤에서는 체화된 형태들의 끊임없는 교류와 사회화가 이
뤄지고, 춤은 생산에 가까워질 수 없는 물질적이고 리드미컬하
고 감각적인 특질을 획득한다. 보살핌, 반복, 유지의 시간성과
관련이 깊고, 공간적 의존성을 수반하며, 고정성과 움직임은
계속해서 동시적으로 심화된다. 노동하는, 춤추는 몸과 그 노
동의 실천에는 역설이 존재한다. 몸은 규율과 고된 노력의 영
향에서 분리될 수 없지만, 동시에 몸은 소비의 원천이며 쓰레
기와 보살핌의 경제에 깊이 헌신한다.

　　오늘날 춤 노동에 관해서 생각할 때, 우리는 여전히 몸과 언
어를 잘못 구분하는 류의 논의에서 벗어나야 한다. 대신, 우리
는 몸의 더 폭넓은 역량을 드러내는 것이 반드시 춤을 '진정성'
이나 '순수한 춤' 등의 문제적인 개념으로, 혹은 "말보다는 행
동하라"는 주장으로 돌려놓는 것이 아님을 보여 줄 필요가 있다.
정확히 그 반대다. 춤은 생성적인 힘으로, 또 서로 다른 (반드
시 인간의 것일 필요 없는) 몸이 가진 역량으로 나타나 움직임
의 조직, 지각, 전달에 관한 우리의 관념에 도전한다. 나는 특히

움직임이 가치의 관리와 생산에서 중심을 차지하고 있는 오늘날, 춤이 지닌 형성적 힘에 관심이 있다. 무용가는 다양한 형태의 공연과 전시에 전문적으로 참여하는 것 외에도, 창조적 힘을 지닌다. 무용가는 사유의 기계로서 추상화 양식을 통해 통제에 저항할 수도 있고, 동시에 언제든지 추상적인 재료를 이용해 자신의 물질적인 기반을 실험할 수도 있다. 이런 관점에서 춤은 지속적인 생산, 그러니까 무궁무진한 쓰레기를 물리적으로, 노동을 통해, 고되게 생산하는 것이다. 그리고 바로 이러한 잉여성 덕분에 가치와는 멀리 떨어져 고집스럽게 하나의 선택지로, 보살핌의 제스처로 존재하는 노동의 시학(詩學)에 대한 통찰이 열린다.

페미니스트 철학자 엘리자베스 그로츠는 자신의 저서에서 몸은 정치, 재현, 관리, 욕망이 설정하는 그 어떤 한계도 뛰어넘는다고 긍정적으로 기술하고 있다.[6] 신체에는 불가능한 것을 구상할 수 있게 하는 역량이 있으며 그 자체의 잉여성 때문에 저항의 장이 된다. 다른 한편, 마르크스주의 사상가인 데이비드 하비는 "자본주의하에서 창의성의 역사는 일부 어떻게 인간의 몸을 노동력을 지닌 존재로 사용할 수 있을까라는 질문에 대해 계속해서 새로운 방법을 (그리고 가능성을) 찾는 과정이었다."고 경고하고 있다.[7] 불가능한 신체, 혹은 춤추는 신체의 잠재력에 관해 생각할 때, 우리는 이 두 유물론적 접근을 동시

6 엘리자베스 그로츠, 「동물의 섹스」(Animal Sex, Libido as Desire and Death), 엘리자베스 그로츠·엘스펠스 프로빈(Elspeth Probyn), 편, 『섹시한 몸』(Sexy Bodies: The Strange Carnalities of Feminism, 런던: Routledge, 2002), 278~99.

7 데이비드 하비, 『희망의 공간』(Spaces of Hope, 버클리: University of California Press, 2000), 104.

에 가져온 뒤, 그 속에서 그리고 그와 함께 고민해야 한다. 그로츠는 물질성과 내재성을 긍정한 스피노자에게 영향을 받았고, 그녀의 접근은 아직은 구상할 수조차 없는 (인간에게만 국한되지 않는) 몸이 지닌 역량에 대한 찬양이다. 역사적 유물론자인 하비는 결코 몸을 생산과 그 노동력에서 분리해 생각할 수 없다고 보며, 따라서, 조직화와 노동의 과정을 통해 몸의 잉여를 끊임없이 통제하고 배열하는 (동시에 사용하고 재조정하는) 행태를 언제나 분석해야 한다고 말한다. 두 접근의 연결 고리 속에서 우리는 노동과 춤추는 몸의 관계도 생각해야 하고, 몸이 노동력의 용기(容器)로 사용되는 방법들을 산산조각 낼 수 있는 춤의 역량을 긍정적인 방식으로 열어젖혀야 한다.

내가 글의 결론에서 무용가의 노동이 지닌 특질의 변화를 분석하고자 하는 것도 이 때문이다. 그 노동은 바로 잉여성, 그리고 쓰레기와 아낌없는 소비에 대한 헌신 덕분에 춤을 진정 창의적인 방식으로 확장하고 상상할 수 있는 힘을 갖게 된다. 지난 몇십 년간 무용에서 전개된 실험의 결정적인 결과물은 춤을 언어로 열어 주거나 춤의 비평성 혹은 사유로 확장한 것이 아니라, 형이상학적이고 이데올로기적인 위계를 해체한 것, 그리고 춤의 잠재력, 그 실천의 상상적 확장, 몸이 구성되고 해체되는 방식 등에 관해 광범위하고 폭넓은 생각들을 열어 놓은 것이다. 춤은 고된 노동이고, 노력이며, 시간과 공간에 깊이 얽매인 과정이라는 점에서 실천적 힘을 갖는다. 동시에, 춤은 정확히 그런 실천이며, 깊이 체화되어 있기 때문에, 춤이 무엇이 되어야 한다는 그 어떤 가정에도 묶이지 않는 상상과 사변의 장치가 된다. 춤추는 행위는 그 생산의 시간적, 물리적, 경제적

조건에 의존하며, 모든 소통적, 상상적, 혹은 움직임의 제스처 역시 에너지의 연소, 리듬의 교환, 힘의 소진에 의존한다. 움직임은 상황적이기 때문에 사물, 상황, 공간적 배치와 시간적 경향에 영향을 받지 않는 춤이란 존재할 수 없다. 몸은 물론 움직임의 유일한 원천은 아니다. 오히려 몸은 다른 여러 힘 중의 하나인 노동력이고, 그렇기에 추상적이고 사회적인 로지스틱에 관한 경제적, 문화적 관념에, 그리고 몸과 움직임의 문제적 연결 고리에 도전한다. 오늘날 사회적 로지스틱 속에서 움직임은 상품의 완벽한 순환과 인간의 몸에 대한 급진적인 접근성이라는 측면으로 착취되고 있으며, 움직임의 리듬, 시간성, 공간성은 끊임없는 돈의 흐름에 맞춰 조직되고 있다. 나는 춤이 그 자체가 지닌 무게와 물질적 성질을 통해 고도 자본주의 사회에 만연한 비물질성의 물신화에 도전하고 추상화의 과정을 뒤틀어 놓을 수 있는 힘을 지닌다고 믿는다. 무엇보다 춤은 물질적인 추상을 만들어 낼 수 있는 역량을 지녔으며, 시간, 공간, 체화의 경제에 깊이 의존하고 있는 사변이기 때문이다. 이야말로 춤이 갖는 창의적이고 시적인 (재)생산력이며, 낭비이고 터무니없는 일에 대한 에너지와 노력의 아낌없는 소비다.

역사적으로 동시대 무용은 춤추는 몸의 자율성과 뒤얽혀 있었고, 이는 20세기 초부터 춤의 핵심에 있었던 해방의 개념이었다. 춤 노동이라는 관점에서 접근할 때, 우리는 자율성의 개념을 다른 자율적 기계, 즉 포드주의의 공장 기계와 연결 지어 생각해야 한다. 포드주의 공장은 효율적인 생산을 가능케 하기 위해서 움직임의 총체적인 내면화를 필요로 했다. 그러나 공장에서의 자율적인 리듬과 몸을 해방하는 자율적 리듬 간

에는 기묘한 우연이 작동하고 있는데, 두 경우 모두 잉여가 전혀 발생하지 않는 노동 과정에 대한 환상을 가지고 있다는 점이다. 공장에서의 완벽한 생산성은 해방된 몸의 완벽한 표현력과 평행했다. 오늘날 고도 자본주의하에서 생산의 과정은 전혀 자율적이지 않으며 대체로 사회적이고, 타율적이고, 모든 삶의 영역에 각인되어 있고, 일과 삶 사이에 가시적인 경계 없이 주체의 시간성을 규정한다. 그렇다고 해서 노동이 실제로 더 추상적이 되었다는 의미는 아니다. 오늘날 포드주의 조직과 생산 기계에 대한 의존은 일상의 리듬과 전조를 형성하며 깊숙이 내재되어 있다. 동시대 자본주의는 추상화 경향과 더불어, 움직임을 돈과 상품의 추상적인 흐름으로 보고 거기에 특권을 부여하는 경향, 일하는 중인 몸을 통제하기 위한 사회적 조직화의 추상적인 양식으로서 로지스틱을 개발하는 경향, 변화와 끊임없는 진보를 위한 자기 성찰적 기계로서 주체성을 노출하는 경향을 보인다. 그러나 그러한 추상화가 가능한 이유는 몸에 대한 통제가 더 엄격하게 실행되고 있고, 노동력에 대해 더 급격한 착취가 이뤄지고 있기 때문이다. 많은 몸이 정지 상태에 있을 수 없기 때문이며, 불법적이고 비가시적인 노동이 확장되고 있기 때문이다. 춤을 노동의 문제와 떼어 놓고 생각할 수 없기 때문에, 무용가는 오늘날 추상화의 과정을 미적이고 근감각적인 방식으로 열어 놓고 탐구하고, 춤추는 몸의 자율성 문제를 제기할 수 있는 역량을 가진다. 무용가는 바로 춤이 만들어지고 있는 세계에 끊임없이 의존하여 춤을 추며, 그러한 의존성이야말로 쓰레기와 잉여의 일부가 된다. 그리고 바로 그러한 의존성은 일을 주체성과 체화된 원천에서 분리한 뒤, 포획될

수 없는, 구조화되고, 조직되고, 즉각적으로 가치가 매겨질 수 없는 생산의 흐름으로 전환해 준다. 할 수 있는 것보다 항상 못 미치는 생산, 노동력으로 머무르지 않기 위해 끊임없이 저항하는 생산 말이다.

춤의 이와 같은 잠재력은 지난 몇십 년간 많은 무용가의 작품에서 작동하고 있으며 연습(practice)이라는 개념으로 가장 잘 설명될 수 있다. 지난 몇 년 동안 '연습'은 알리스 쇼샤, 조너선 버로스, 미리암 레프코위츠, 제니퍼 라세이, 리사 넬슨, 메테 에드바르센, 카탈리나 인시냐레스 등 다수의 무용가가 자신의 노동을 설명하는 데에 상당히 영향력 있는 개념이 되었다. 여기서 연습은 쓰레기의 생산에 속하는 개념이다. 보살핌, 지속되는 시간성과 공간성, 유지 작업, 지연, 반복 등의 개념을 둘러싼 무궁무진한, 잉여로운, 낭비스러운 생산, 또, 몸에 깊이 뿌리내리고 있지만 동시에 글쓰기, 사물과의 관계, 다른 인간과의 관계, 시간, 공간, 동물, 사물, 자연 등과의 관계 속에서도 이루어지는 생산이다. 이런 관점에서, 매일 연습으로 돌아가는 것이나, 가치는 없지만, 항상 무언가를 내어 줄 수 있는 일을 노출하는 것은 확장된 연습으로서의 춤이 무엇이 될 수 있는가에 관해 또 다른 통찰을 열어 준다. 그것은 거짓된 추상화와 스펙터클한 리듬에 이의를 제기하고, 상품화되지 않은, 노동력이나 경제적으로 가치 있는 것으로 조직화되지 않은 생산성과 몸, 쾌락 간에 구체적인 연결 고리를 짚어 낼 수 있다. 조너선 버로스는 연습을 다음과 같이 시적으로 묘사하고 있다. "모든 것이 잠재력을 지닌 장소로 매일매일 회귀하는 것. 등장한 뒤 이야기가 되어 우리를 숨 막히게 했던 그 유명한 개념이나 천재의

손에 의해 방해받지 않는, 어떤 가능성의 민주주의가 다른 노동의 유령들과 나란히 앉아 있는 것."[8] 이런 의미에서 연습은 노동력을 절한다. 버로스가 말하듯, 그것은 아직 예술이 아니기 때문이며, 또한 예술이 유통되고, 평가받고, 공유되는 방식을 바꿔 놓을 수 있기 때문이다. 모든 연습은 노동 연습이기도 하다. 깊이 물질적이면서 사변적이고, 개인적이면서 사회적이고, 규칙, 규율, 규정이 있지만 동시에 미래로 뻗어 있는 미지의 길도 있으며, 일상에 대한 집요함과 헌신으로 가득하다. 주로 눈에 보이지 않지만, 눈에 보이게 되는 과정에서는 작품이 선보여지는 맥락, 무엇이 연습이 되고 연습과 연관되는가에 관한 기반적, 제도적 맥락에 도전한다. 이러한 관점에서 연습은 춤을 경험하고 공유하는 방식을 아주 풍부하게 확장해 줌으로써 자기 생산적이고 자기 지속적인 어떤 것에 힘과 잠재력을 부여한다. 연습도 무언가를 축적하는 건 사실이지만, 그건 상품(commodity)으로서가 아니라 함께 공유될 수 있는 어떤 것(good)으로서다. 무용가의 몸은 계속해서 연습 중이라는 차원에서, 불가능한 일을 하는 불가능한 신체다. 그것은 상품화되지 않은 쾌락과 생산성의 원천일 수 있으며, 일상과의 뒤얽힘 속에서, 언제나 다른 것과 관계된 상황 속에서 조직된다.

8 조너선 버로스, 「그걸 어떻게 다르게 할 수 있을까」(What would be another for it, 미출간).

메테 잉바르트센
덴마크의 안무가, 댄서. 2004년 현대무용 학교 P.A.R.T.S.를 졸업한 이후 작품 활동을
이어 나가고 있다. 정동, 지각, 감각 등의 문제를 몸의 재현과의 관계 속에서 질문하
는 작업을 선보여 왔다. 그의 안무적 실천은 춤과 움직임을 시각예술, 테크놀로지,
언어, 이론 등의 다른 영역으로 확장하는 혼성적인 성격을 띤다. 2009~12년 '인공 자
연' 시리즈를, 2014~7년 '빨간 작품' 시리즈를 발표했다.

안녕하세요. 섹슈얼 퍼포먼스들로 여러분을 가이드 할 투어 「69 포지션」에 오신 것을 환영합니다. 앞으로 두 시간 동안 여러분이 보시게 될 영상과 이미지, 텍스트는 그것이 어떻게 섹슈얼리티와 공적 영역 간에 존재하는 명백한 관계를 드러내는가를 기준으로 선택되었습니다. 다시 말해 이 자료들은 섹슈얼리티가 비밀로 남겨 두어야 할 개인적이고 내밀하고 사적인 무엇인가가 아니라 우리 사회가 구축되고 정치가 작동하는 방식에 개입하는 요소임을 드러냅니다.

이 투어는 60년대의 성적 유토피아에서 시작해서 미래 어딘가에서 끝이 납니다. 총 3부로 구성되어 있으며, 따라오시는 과정에서 벽에 걸린 것들을 함께 봐 주시면 좋겠습니다.

1부

여기에 여러분께 첫 번째로 소개해 드리고 싶은 자료가 있습니다. 제가 캐럴리 슈니먼과 나누었던 이메일 내용입니다. 캐럴리 슈니먼은 오늘날에도 왕성하게 활동하고 있는 미국의 시각 예술가로 60년대와 70년대에 나체와 노골적인 성적 재현을 활용한 영화와 퍼포먼스로 유명해졌습니다. 2013년 1월 25일, 저는 슈니먼에게 메일을 보내 그가 1964년에 만든 퍼포먼스 「미트 조이」를 복원해 재공연할 의사가 있는지 물었습니다. 작품의 초연 50주년을 기념하고 싶기도 했지만, 무엇보다 당시 출연했던 퍼포머들을 똑같이 기용해 작품을 다시 만들고 싶었습니다. 그들의 나이 든, 노쇠한 몸이 어떻게 그 환희의 안무를 변화시킬지, 그리고 오늘날 그러한 변화를 본다는 것은 우리에게 어떤 의미일지 궁금했습니다.

4일 정도 후, 저는 그로부터 이런 답변을 받았습니다.

메테 씨께,

「미트 조이」의 재공연이라는 뜻밖의 제안을 담은, 이토록 사려 깊고 흥미로운 편지를 보내 주셔서 감사합니다. 안타 깝게도, 혹은 불가피하게도, 그 훌륭했던 퍼포머들은 대부 분 세상을 떠났습니다. 남은 이들은 정상적으로 생활이 불 가능하거나, 자기 일에 완전히 빠져 있거나, 그도 아니면 저 사막과 산 너머로 사라져 찾을 수 없게 되었습니다.

당신의 작업을 구글로 찾아본 것이 전부이긴 하지만, 저는 당신이 움직임의 원리를 굉장히 다양한 참여자를 대상으로 확장한 점에 깊은 인상을 받았습니다. 나이 든 퍼포머를 기 용하는 데 따르는 딜레마는 흥미로운 문제입니다. 왜 그런 지 우리는 사람이 60대, 70대에 이르게 되면 유연성과 운동 성이 떨어지고, 당연히 더 유연하고 더 유동적인 젊은 몸이 더 잘 표현할 수 있는 엑스터시적 관능 같은 것들을 잃게 된 다는 사실을 문화적으로 명확하게 드러내지 않습니다.

나이 든/노쇠한 퍼포머들은 서구 문화에서는 코드화되지 않은 일련의 박탈을 물리적으로 체화합니다. 남자는 일반 적으로 탈모를 경험하게 되고, 여자도 머리카락이 가늘어 집니다. 자세히 보면 정수리의 빈 부분들을 발견하게 되죠. 여자의 가슴은 주름지고 배를 향해 처지게 되며, 남자의 가

슴은 배와 함께 한 겹의 지방층을 추가하게 됩니다... 조각 상처럼 갈라졌던 상체는 둥글둥글해집니다. 여자는 대부분 팔뚝 밑에 흐물흐물한 살이 생깁니다. 많은 남자도요. 비아그라는 인기가 굉장히 많아지는데, 나이 든 남자들이 충분히 발기해서 섹스를 하기 위해서는 비아그라가 필요하기 때문입니다! 60대, 70대 여자가 여전히 성적으로 활동 가능하다고 해도, 즉 성욕을 느끼고, 윤활액을 분비하고, 근육질이 있다고 하더라도, 그 외음부에는 한 겹의 지방이 뒤덮였을 겁니다. 나이 든, 성적으로 활발한 여자가 마주하게 되는 딜레마는 그가 헌신적인 결혼 관계에 있지 않은 이상, 성애 파트너를 찾기가 굉장히 어렵다는 것입니다.

매우 아름다운 80세의 발레리나, 활력이 넘치는 90세의 등산가, 애인으로 둘러싸인 65세의 할리우드 스타... 이들은 무엇을 대변할까요? 그건 현실의 예외적인 일탈, 혹은 자신도 언젠가는 늙는다는 것을, 그리고 그 과정이 수반하는 신체적 모험을 결코 상상할 수 없는 젊은이들의 판타지입니다. 대중문화는 나이 들어 가는 사람, 혹은 노년을 오직 비정상적이고 슬픈 것으로, 아니면 터무니없이 낙관적인 것으로 바라봅니다.

메테 씨, 「미트 조이」를 다시 만들려고 하지 마세요!

감각을 확장하는 당신의 작업과 관련해 제가 떠올릴 수 있는 건 노인 공동체나 양로원에 있는 이들과 함께 안무하는

가능성을 타진해 보는 겁니다. 반대로, 제 감각의 제의를 심화시켰던 문화적 배경은 끝나지 않는 베트남 전쟁의 잔인성이었습니다... 엑스터시의 연대라는 제안은 암살과 군사적 공격성으로 점철된 정권에 대한 반응으로 나왔습니다. 당시의 암울한 저류와 괴로움, 불안은 젊은 세대의 문화로 대체된 채 '섹스, 러브, 로큰롤'이라는 클리셰로만 남았습니다.

저는 최근 유행이 된 '재작업', '재구성'을 크게 좋아하지 않습니다. 당신만의 급진적인 이미지와 감각을 찾되, 직관과 불확실성, 창조적 의지를 가둬 버리는 과도한 지성화는 조심하세요.

당신의 매력적인 제안에 대해 이렇게까지 긴 답변을 하게 될 줄은 몰랐네요.「미트 조이」에 관한 당신의 생각은 제게 대단히 소중합니다. 1964년에 만들어진 안무가 여전히 누군가의 작업에 있어서 숙고되고 있다니 정말 기뻐요. 고맙습니다. 현재 시제로 말하자면, 저는 새로운 작업에 완전히 빠져 있어요... 뒤돌아보는 건 좋지만, 그곳으로 다시 가고 싶지는 않네요.

어떻게 생각하나요?

여기를 보시면 여자 네 명이 바닥에 누워 있습니다. 서로의 엉덩이가 거의 닿아 있고, 다리는 하늘을 향해 뻗어 있습니다. 그

들은 섬세하게 차는 동작으로 다리를 움직이고 있고 그걸 엄청나게 즐기는 것 같은 모습을 하고 있습니다. 이 이미지는 어딘가 모든 방향으로 잎을 벌리고 있는 에로틱한 꽃을 연상시킵니다. 다음으로는 남자 네 명이 다가와 이 첫 번째 배열에서 여자들을 끌어냅니다. 남자들은 몸을 앞으로 숙인 여자들을 등에 업습니다. 여자들은 기묘하게 죽은 것처럼 보이기도 하고, 완벽하게 복종하거나 헌신하는 자세인 것처럼 보이기도 합니다. 잠시 이 장면이 이어졌다가, 남자들은 다른 자세로 여자들을 잡습니다. 이번에는 여자가 앞에 오게 들어 원형의 대열로 옮겨 놓는데, 여자들은 이동하는 동안 장난스럽게 발차기를 합니다. 남자들은 이렇게 여자들을 움직이고, 여자들은 하늘을 향해 팔을 들고 바람에 흔들리는 나뭇가지처럼 움직입니다. 그리고 나면 여덟 명 모두 바닥으로 쓰러집니다.

　이 즐거운 감각은 금세 훨씬 더 병적인 이미지로 대체됩니다. 몸들은 이제 꼼짝도 하지 않고 누워 허공을 텅 빈 눈으로 바라봅니다.

여자들은 털이 꿰매진 작은 비키니를 입고 있고, 남자들은 타이트한 검은 속옷을 입고 있습니다. 이제 완전히 다른 옷을 입은 여자가 장면에 등장합니다. 까만 드레스 위에 흰 앞치마를 입고 있으며 손에는 쟁반을 들고 있습니다. 쟁반에는 죽은 동물들이 놓여 있습니다. 물고기와 아직 머리와 발이 달린 닭이 있고, 소시지도 있습니다. 여자가 이 죽은 동물들을 퍼포머들의 몸에 던지기 시작하면, 그들의 몸은 거의 발작적으로 수축합니다. 차갑고 미끈거리는 살덩이가 따뜻한 몸과 만나 거의

쇼크에 가까운, 아주 본능적인 반응을 발생시킵니다. 그 불쾌함은 오래가지 않고 퍼포머들은 다시금 기분이 좋은 듯, 미소를 지으며 이 죽은 살덩이와의 접촉을 즐깁니다. 퍼포머들이 굴러다니는 동안 그들의 움직임은 점점 더 성적인 느낌을 띠기 시작합니다. 한 여자가 큰 물고기 두 마리를 손에 쥔 채 바닥에 끌려갑니다.

공간 한가운데에는 또 다른 여자가 생선을 브래지어에 넣고 있고, 다른 남자 하나는 닭을 속옷에 쑤셔 넣고 있습니다. 뒤쪽 구석에서는 작은 아이를 안듯이, 혹은 죽은 아이를 안듯이 죽은 닭을 팔에 안은 남자도 보입니다.

그는 이렇게 바닥에 웅크리고 있습니다. 이쪽에는 한 커플이 서로를 온몸으로 안은 채 바닥을 구르고 있습니다. 그들 사이에는 닭이 있고, 남자는 닭의 살을 베어 물고 있습니다. 그 모습을 보기만 해도 입안에 피가 고이고 철분 맛이 느껴질 정도입니다. 다른 한쪽에 어떤 여자는 무릎을 꿇고 앉아 머리카락을 들어 올리고는 큰 비닐로 마치 화려한 모자를 만드는 것처럼 머리를 감싸고 있습니다. 그리고 큰 비닐이 바닥 전체에도 깔려 있습니다. 흰 앞치마를 입은 여자가 다시 페인트가 든 양동이 두 개를 들고 돌아옵니다. 여자가 두 남자에게 양동이를 건네면, 그 남자들은 여자들의 몸에 페인트를 칠합니다. 처음에 여자들은 무아지경의 상태로 웃습니다. 처음에는 조심스럽게 페인트칠을 하던 남자들이 점점 더 격해집니다.

(관객의 몸에 상상의 페인트칠을 하고 묻는다.) 당신을 이용해서 시범을 보여도 괜찮겠습니까?

이 순간 우리는 여자들이 당할 만큼 당했다는 느낌을 받습니다. 지금까지 계속 좌우로 끌려다니고, 조종당하고, 옮겨졌던 여자들은 양동이를 가져와 남자들에게 페인트를 던지기 시작합니다. (남성 관객에게 직접 묻는다.) 이 대목에서 당신 몸에 페인트가 흐르는 것을 상상해 보세요. 까만색, 빨간색 페인트가 바닥 전체를 뒤덮어 나갑니다.

공간에는 아직 죽은 동물들이 있습니다. 닭, 물고기, 소시지 등이죠. 바닥에는 종잇조각과 밧줄, 까만색, 빨간색 페인트가 널려 있고, 물론 이 모든 죽은 물체들을 적극적으로 조종하는 여덟 명의 퍼포머도 있습니다. 이 공간은 퍼포먼스 공간이라기보다는 거대한 전쟁터처럼 보이기 시작합니다. 여자들은 바닥에 누워 있고 그들의 몸은 끈적한 페인트로 완전히 뒤덮여 있습니다. 이제 남자들은 여자들을 방구석으로 끌고 갑니다. 구석에는 아주 많은 종이가 쌓여 있습니다.

종이 더미는 아무렇게나 널브러진 쓰레기나 폐기물처럼 보이고, 이 상황은 중세 시대에 치욕을 주기 위해 먼저 사람을 타르에 빠뜨렸다가 깃털에 굴린 뒤 온 도시를 통과해 걷게 했던 그 고통스러운 형벌을 떠올리게 합니다. 퍼포머들은 이제 한 구석에서 종이를 공중으로 즐겁게 던집니다. 여기 보시는 이 이미지가 바로 그 장면입니다.

공간은 이제 굉장히 지저분해졌고, 퍼포머들의 몸에 종이가 들러붙어 있는 것을 볼 수 있습니다. 여기에는 밧줄도 있습니다. 다음은 약 60분에서 80분간 지속된 이 퍼포먼스의 스코어입니다. 퍼포먼스는 퍼포머들이 테이블을 들고 들어오면서 시작됩니다. 퍼포머들은 자리에 앉아 무언가를 마시고, 담배를

피우는 등 일상적인 행위들을 하기 시작합니다. 누군가는 의상에 털을 꿰매고 있습니다. 예를 들어 여기 이 사진을 보시면 한 커플이 아주 천천히 손 하나만을 이용해서 서로의 옷을 벗기고 있습니다. 이렇게 일상의 행위가 하나의 안무적 제안이 됩니다. 제가 앞에서 묘사했던 죽은 동물이 등장하는 장면은 한참 뒤에 나 나옵니다. 그런데 사람들은 이 작품에 관해 이야기할 때 언제나 마지막 시퀀스만을 언급합니다. 저는 항상 그 이유가 궁금했습니다. 분명 죽은 살덩이가 만들어 내는 극적이고 충격적인 효과와도 연관이 있을 것이고, 작품의 제목 「미트 조이」가 정확히 그 부분을 지칭하기 때문이기도 할 겁니다. 하지만 이 작품을 기록한 영상 중에 쉽게 접근할 수 있는 것이 하나밖에 없고, 전체 퍼포먼스를 5분으로 축약한 이 영상에는 죽은 동물이 등장하는 마지막 장면만 집중적으로 편집되어 있다는 사실도 관련이 있을 거라 생각합니다.

(이어 가기 전에 몇 분간 영상을 재생한다.)

캐럴리 슈니먼은 『미트 조이 그 너머』라는 책을 쓰기도 했습니다. (책의 표지를 관객에게 보여 준다.) 제목이 시사하듯, 같은 시기에 「미트 조이」 외에도 그가 만들었던 많은 다른 작품들을 소개하는 책입니다. 여기 「네이키드 액션 렉처」라는 작품이 있습니다. 그가 자신의 작업에 관해 강의하면서 여러 번 옷을 입었다 벗었다 하는 작품입니다. 이 퍼포먼스를 통해 그는 다음과 같은 질문들을 제기했습니다. "미술사학자는 나체의 여자일 수 있는가? 그는 알몸인 상태로 말을 하면서 공적 권위를 유

지할 수 있는가? 그가 알몸이었을 때 강의의 내용을 받아들이기가 더 어려웠는가? 어떤 불편함, 쾌락, 호기심, 성적 끌림, 수용, 혹은 거부의 층위들이 관객 사이에서 발생했는가?"

이쪽에는 안나 핼프린의 인터뷰가 있습니다.

(완전히 알몸이 될 때까지 옷을 벗는다. 다시 말을 시작하는 순간 옷을 다시 입기 시작한다.)

이 인터뷰에서 안나 핼프린은 60년대에 자신이 만든 두 퍼포먼스에 관해 이야기합니다. 첫 번째 작품은 「퍼레이드와 변화」인데, 제가 바로 지금 그 장면 하나를 선보이고 있습니다. 인터뷰에서 핼프린은 작품을 처음으로 미술관에서 공연했을 때 이 장면이 어떻게 바뀌었는지 설명합니다. 관습적인 프로시니엄 무대에서 공연했을 때와 비교해 미술관에서는 연극적 거리를 유지할 수 없음을 깨달았고, 그는 그러한 불가능성을 인정하고 관객과의 친밀감과 가까운 거리를 오히려 장치로 활용해 시퀀스의 일부로 포함했다고 합니다.

그러니까 이 대목에서 저는 이 방에 있는 관객 누군가와 눈을 마주쳐야 합니다. (한 명의 관객과 눈을 마주치고 그 사람에게 직접적으로 말한다.) 저는 계속해서 이 내밀한 눈 마주침을 유지해야 합니다. 어색함이 감돌기 전까지요. 아직은 괜찮은 것 같은데요, 맞죠? (상대방의 반응에 따라 멘트를 수정한다.) 그 불편함은 당신에게서 먼저 생길 수도 있고, 제게서 먼저 생길 수도 있습니다. 상황이 너무 어색해지면 저는 눈을 돌려 다른 사람을 보기 시작합니다. 그리고 이렇게 누군가와 눈을 마주치고 있는 동안 저는 옷을 벗었다가 다시 입습니다. 옷을 내려다보지도 않고, 세상에서 제일 쉬운 일인 것처럼요. 핼

프린이 언급하는 두 번째 작품은 어쩌면 더 흥미로울 수 있는
「빈 플래카드 댄스」입니다. 공공장소에서 공연되는 작품인데,
한 무리의 사람들이 머리 위로 빈 플래카드를 들고 도시를 행
진하는 겁니다. 60년대에는 시위 허가를 받지 않고 공공장소에
모여서 행진하고 시위하는 것이 금지되었기 때문에, 그들은 이
공연을 하기 위해 미리 시 당국에 허가를 받아야만 했습니다.
여기 이것이 당시의 사진입니다. (벽에 걸린 사진을 가리킨다.)

그들은 서로 몸과 몸 사이에 일정한 간격을 두고 거리를 걸어
다녔습니다. 누군가 다가와 무엇에 대해 시위하고 있냐고 물으
면, 퍼포머들은 똑같이 "당신은 무엇에 대해 시위하고 싶습니
까?"라는 질문으로 대답했습니다. 그때 들은 답변을 기억해 두
었다가 이를 플래카드에 적고, 행진을 계속했습니다.

이 사진에서 그들은 뉴욕 시내 어딘가의 보도에 서 있습니다.
리처드 셰크너의 공연 「디오니소스 69」을 보기 위해 어느 차고
에 들어가려고 길게 줄을 선 사람들 틈에 서 있습니다. 입장하
는 데 시간이 너무 오래 걸리고 있어서, 어떤 사람들은 혹시나
공연이 벌써 시작했을까 봐 걱정하고, 어떤 사람들은 오래 기
다렸다고 화를 내고 있습니다. 하지만 전반적으로 분위기는 좋
고, 이미 거리에서부터 어떤 사회적 상황이 만들어지고 있습
니다.

　입장하는 데 이렇게 오래 걸리는 이유는 관객이 한 번에 한
명씩만 입장할 수 있기 때문입니다. 처음 들어가는 사람은 거
의 텅 빈 공간을 마주하게 됩니다. 공간에는 높은 철근 구조물

이 설치되어 있어서, 타고 올라가서 높은 곳에 앉을 수도 있습니다. 바닥에도 앉을 자리들이 있는데, 일단 첫 번째 입장한 사람이 자리를 잡아야 다음 사람이 입장하는 식입니다. 공간 속 퍼포머들은 이미 목을 푸는 연습을 하는 등 분주합니다. 이렇게요. (바닥에 누워 소리를 낸다.) 들으면 아시겠지만, 아주 60년대스러운 목 풀기 연습입니다! 모든 관객이 자리에 앉고 나면, 무리 속에서 한 남자가 빠져나와 관객을 향해 직접 이야기하기 시작합니다. 그는 이렇게 말합니다.

안녕하세요. 여러분 모두 자리에 편안하게 앉으신 것 같군요. 앞으로 일어날 일을 생각하면 아주 잘하신 겁니다. 저는 오늘 밤 여러 중요한 이유로 이 자리에 나왔습니다. 우선 가장 중요한 이유는 제 신성을 알리기 위해서입니다. (그러니까 지금 이 남자는 자신이 신이라고 이야기를 하고 있는 겁니다.) 두 번째는 제 의례와 제의를 여러분과 공유하기 위해서입니다. 세 번째는 다시 태어나기 위해서입니다. 그러니 괜찮으시다면...

이 대목에서 퍼포머가 인간으로 만들어진 터널 사이로 몸을 던지는 모습을 상상해 보세요. 이 터널은 나란히 바닥에 배를 대고 누운 다섯 명의 남자로 만들어져 있습니다. 다섯 명의 여자가 한쪽 발은 남자들의 다리 사이에, 다른 한쪽 발은 어깨 사이에 끼워 넣고 서서 다리로 삼각형의 구멍을 만들고 있습니다. 여자들은 이런 식으로 파도 같은 움직임을 만들고 있고 (따라 한다.) 때로는 목소리를 내기도 합니다. 배우는 계속 이어 갑니다.

"제가 스스로를 신성한 존재라고 말했을 때, 여러분 중 다수가 믿기 힘들다는 표정을 보여 주셨습니다." (텍스트 읽기를 중단하고 목으로 큰 소리를 낸다.) 이렇게 분만하는 듯한 소리를 내는 건 서 있는 여자들입니다. 이들은 저마다 다른 방식으로 소리를 내면서 아주 시끄러운 사운드 공간을 만들어 냅니다. 배우의 말이 거의 들리지 않을 정도입니다. 하지만 그는 계속해서 이어 갑니다.

제가 신이라는 것을 의심하는 표정 말입니다. 그래서는 안 됩니다. 제가 신이 아니라고 말하는 것은, 이 공연이 지금 일어나고 있지 않다고 말하는 것과 마찬가지이기 때문입니다. 제가 지금 태어나는 중이 아니라는 말과 같습니다. 비유적일지라도요. 그 말은 완전히 틀렸습니다... 저는 지금 여기서 디오니소스로 다시 태어나고 있기 때문입니다. 저는 열한 살, 열두 살쯤 제가 누군지 깨달았습니다. 지금은 불타 없어진 라프 영화관이라는 곳에 종종 가곤 했습니다. 주말이면 어린이들이 만화영화를 볼 수 있는 영화관이었습니다. 어느 토요일 오후, 저는 그곳에 앉아 유달리 흥미로운 벅스 버니 추격 장면을 보고 있었는데, 어떤 뚱뚱하고 외설적으로 생긴 남자가 다가와 제 옆에 앉았습니다. 냄새가 아주 고약한 팔라펠 샌드위치를 먹고 있었는데, 어느 한순간 제게 고개를 돌리더니 이렇게 말했습니다. 어이 꼬마야... 어이 꼬마야... 그래 너, 너 그거 아냐. 너 아주 디오니소스랑 똑같이 생겼다, 끝내주네. 저는 매니저를 불러서 세 줄 아래로 자리를 옮겼습니다. 재밌는 건 그의 말이 맞았다는 겁니다. 그게 바로 접니다.

제가 방금 한 말에 동의하는 분들은 오늘 밤 아주 멋진 시간을 보내게 될 겁니다. 그렇지 않은 분들은 큰일났네요. 한 시간 반 정도를 계속 벽에 부딪치실 테니까요. 하지만 제가 한 말을 믿고 거기에 동의하는 분들은 다음으로 우리가 하게 될 일에 동참할 수 있습니다. 그것은 축하 댄스, 제의, 고난, 잘하면 황홀경이 될 겁니다. 고난은 당신이 통과하게 될 과정이고, 황홀경은 그 반대편으로 나왔을 때 당신이 느끼게 될 감정입니다.

하나만 제게 약속해 주세요. 춤을 추고 싶은 충동이 들거나 손가락으로 뭔가를 하고 싶거나 박수를 치고 싶으면… 아니 그 어떤 것이라도 하고 싶은 충동을 느끼면, 그냥 하세요! 그리고 시작하기 전에 마지막으로 하고 싶은 말이 있습니다. 아무리 세심하게 준비해도, 결과는 늘 불확실한 법입니다. 자 이제 춤을 춥시다.

(리처드 셰크너의 「디오니소스 69」 영상을 틀고 춤을 추기 시작한다.)

(패널을 향해 최대한 크게 소리를 지른다.)

주식은 사기다!
주식은 노동자에게 아무 의미도 없다.
주식은 온통 자본주의 헛소리다.

우리는 이 게임을 그만두고 싶다. 주식으로 생겨난 돈이
　　전쟁을 지속시키고 있다.
우리는 이 잔인하고, 탐욕스러운 전쟁 기계에 반대한다.
주식을 불태워야 한다.
주식을 불태워야 한다.
주식을 반드시 불태워야 한다.
세금을 내지 마라. 10% 세금을 철폐하라!
월스트리트를 불태워라.
월스트리트 맨은 어부가 되고 농부가 되어야 한다.
월스트리트 맨은 그 가짜 '비즈니스'를 때려치워야 한다.
월스트리트 맨을 땡땡이 무늬로 뒤덮어라.
월스트리트 맨을 발가벗겨 땡땡이 무늬로 뒤덮어라.
벗어라, 벗어라, 벗어라.

(「디오니소스 69」 영상이 상영되는 동안 계속해서 이 텍스트
를 크게 외친다.)

월스트리트의 주식시장 앞에서 여섯 명이 알몸으로 춤을 추고
있습니다. 저쪽에는 조지 워싱턴의 동상이 있는데, 이들은 그
앞에서 열광적으로 춤을 추고 있습니다. 자신의 행동에 완전한
확신을 가지고 그 움직임에 100% 몰입하고 있습니다. 엄청난
점프를 하는데, 거의 트랜스 상태인 듯합니다.

어느 드러머가 쿵쿵쿵 하는 소리를 냅니다. 많은 사람이 주위
로 모여 그들이 춤추는 것을 지켜봅니다. 잠시 후 경찰 한 명이

도착하지만, 그들은 계속해서 춤을 춥니다. 두 번째 경찰이 도착하지만, 그들은 계속해서 춤을 춥니다. 점점 더 많은 경찰이 모여들어 하나, 둘, 셋 하고 세더니 댄서들을 향해 달려들어 그들의 몸을 난폭하게 잡고 수갑을 채웁니다. 그들을 경찰차에 태우고 경찰서로 데려가 각각 독방에 수감합니다. 다음 날 그들은 그 행위의 정치적 동기에 관한 질문을 받습니다.

(동작을 멈춘다.)

저는 아카이브의 1부를 주식시장을 공격했던 구사마 야요이의 작업으로 끝마치려 합니다. 아마 알아차리셨겠지만, 1부에서는 섹슈얼리티, 그중에서도 특히 나체를 정치적 도구로 사용한 작품들을 다뤘습니다. 예를 들어 캐럴리 슈니먼은 자신의 퍼포먼스를 베트남 전쟁의 잔인성에 맞서는 시위 행위로 간주했고, 구사마가 주식거래를 전쟁 기계로 보고 이에 저항하기 위해 주식거래소 앞에서 알몸으로 시위를 한 것도 이와 다르지 않습니다. 명백히 공공장소에서 행해진 정치적 행위였던 「해부학적 폭발」(1968) 외에도 구사마는 한 사회에서 성적 행동과 관련하여 작동하는 내밀한 규범들을 드러내기 위해 "전쟁 말고 사랑을 나눠요"(make love, not war) 등의 슬로건을 내걸었던 60년대 성 해방에 발맞춰 성적으로 노골적인 실험을 여러 차례 진행했습니다.

예를 들어, (책에서 한 사진을 보여 준다.) 「그랜드 그룹 섹스」(1969)는 뉴욕 현대미술관의 앞마당에서 공연되었습니다. 이

사진에서 우리는 알몸인 퍼포머 네 명이 분수에 들어가 있고, 보안 경비가 그들을 나오게 하려고 필사적으로 노력하고 있는 모습을 볼 수 있습니다. 여기 또 좋은 사진이 있네요. (다른 장을 보여 준다.) 구사마가 21세 이상의 성인을 대상으로 35센트만 내면 알몸, 사랑, 섹스, 아름다움의 난교를 보여 준다고 되어 있습니다. 그러니까 결국 자유로운(free) 사랑은 완전히 공짜(free)는 아니었던 셈이죠. 어쨌거나 당시에 많은 이들이 참여했음은 분명합니다.

마지막으로 보여 드리고 싶은 것은 잭 스미스의 「황홀한 피조물들」이라는 영화의 한 장면입니다. 이 영화는 노골적인 성적 행위와 외설적이고 폭력적인 이미지를 사용했다는 이유로 1965년에 상영이 금지되었습니다. 여기서 잠시 조명을 어둡게 하고 소리는 키우도록 하겠습니다.

2부

(관객들이 잭 스미스의 발췌 영상을 보는 동안 벽에 걸린 패널들을 뒤집는다. 다 뒤집고 나면 잭 스미스의 영상을 멈추고 2부를 소개한다.)

아카이브의 2부를 시작하겠습니다. 2부에서는 60년대의 관점이 아니라 제가 약 10년 전에 만든 세 작품을 통해서 성적 행동과 관련해 몸이 어떻게 코드화되는가를 좀 더 깊게 살펴볼 겁니다. 이 작품들에서 저는 욕망의 문제가 어떻게 개인의 신체

나 한 커플의 관계에 머무는 대신, 우리를 둘러싼 집단적이고 사회적인 구조에 속하는가를 다뤘습니다. 다음 장면을 잘 보기 위해서는 지금 계신 그쪽에 계속 계시면 됩니다.

(가면을 손에 들고 무대를 가로질러 간다. 머리 뒤에 가면을 쓰고 2003년 작품인 「매뉴얼 포커스」 중에서 5분을 발췌해 선보인다.)
(가면을 벗는다.)

이렇게 머리 없는 자세로 약 1분간 서 있다가, 가운데 있던 퍼포머가 공간의 뒷벽으로 걸어갑니다. 그녀는 자신의 몸을 벽에 밀어붙입니다. 이 순간은 아주 강렬한데, 왜냐하면 이 공연에서 곧게 선 정자세의 몸이 처음으로 등장하기 때문입니다. 이때 머리가 180도 돌아가 뒤틀렸던 인간의 몸은 다시 참조점이 됩니다. 이 공연에서 반대항들이 어떻게 하나로 병합되는지 명확하게 드러나는 순간입니다. 남성과 여성, 나체와 복면, 노인과 젊은이, 심지어는 가상과 실제도 하나의 이미지로 변합니다. 마치 이 마스크를 쓰면 개인의 정체성이 지워져 여기 이미지에서 보실 수 있는 것처럼 다양한 모습과 인물로 변할 수 있을 것만 같습니다.

여기에 보이는 것은 「예스 매니페스토」입니다. 좀 더 가까이 와 주세요. 「예스 매니페스토」는 2004년에 쓰였고, 다음과 같은 내용입니다. 반대 대신 찬성을 통해 관심 영역을 규정하는 전략으로, "반대" 대신 "찬성"을 사용하는 겁니다. 우리는 "모

든 것이 가능한" 시대에 살고 있으니, 스펙터클, 기교, 화려함, 스타일, 참여에 "찬성"한다고 말하지 않을 이유가 없습니다.

이건 이본 라이너가 1965년에 쓴 「노 매니페스토」로, 사실상 모든 것에 대해 반대하고 있습니다.

> 스펙터클에 반대한다
> 기교에 반대한다
> 변화와 환상에 반대한다
> 스타 이미지의 화려함과 초월성에 반대한다
> 영웅에 반대한다
> 반(反)영웅에 반대한다
> 싸구려 이미지에 반대한다
> 퍼포머나 관객의 참여에 반대한다
> 스타일에 반대한다
> 캠프에 반대한다
> 퍼포머의 농간에 유혹되는 관객에 반대한다
> 움직이는 것과 움직여지는 것에 반대한다

「예스 매니페스토」는 반대로 이렇게 이어 갑니다. "움직이고 움직여지는 것이 단순히 우리에게 익숙한 어떤 관습적 절차에 대한 순응이 아니라 선택의 문제라면, 거부할 이유가 없다. 매니페스토라는 것 자체가 낡았다고들 하지만, 여기 새로운 매니페스토가 있다."

「예스 매니페스토」

기교의 재규정에 찬성한다

'발명'에 찬성한다

경험, 정동, 감각의 개념화에 찬성한다

물질성에 찬성한다

표현에 찬성한다

이름 지우기, 부호를 해독하기, 재부호화하기에 찬성한다

방법론과 절차에 찬성한다

편집과 애니메이션에 찬성한다

다양성, 차이, 공존에 찬성한다

「예스 매니페스토」는 여기 보이는 「50/50」라는 작업의 준비 과정, 혹은 악보로 쓰였습니다. (「50/50」의 영상을 시작한다.) 이 작품에서 저는 나체를 의상처럼 입습니다. 신발과 가발에서 알 수 있듯이, 이 작품이 다루는 것은 60년대의 자연적 알몸이나 해방적 알몸이 아닙니다. 이 작품에서는 한 인물에서 다른 인물로 변신하기 위해 나체라는 도구를 사용합니다. 여기서 볼 수 있듯이, 고고 댄서에서 록 스타로, 오페라 가수로, 그리고 나중에 가서는 기형적인 서커스 광대로 변신합니다. 이 첫 장면에서 우리는 더블링 방식을 통해 고고 댄서의 이미지가 어떻게 해체되는지를 볼 수 있습니다. 제가 한번 해 보겠습니다.

　그냥 음악에 맞춰서 엉덩이를 흔드는 게 아닙니다. 그게 아니라, 말 그대로 정말 가장 디테일한 소리까지 똑같이 더블링을 해야 합니다. 드러머가 드럼스틱으로 당신의 엉덩이를 치고 있다고 상상하면서요. 드럼스틱이 당신의 엉덩이에 닿을 때마

다 매번 살의 떨림이 발생합니다. 음악과 100% 싱크로가 맞아야 하는 동시에 엉덩이를 움직이는 방식이 일종의 진동의 변조로 계속해서 진화하도록, 아주 천천히 변화를 주어야 합니다.

이건 일종의 촉각적(haptic) 응시 효과를 낳습니다. 촉각적 응시란 당신의 눈이 손처럼 기능하기 시작하면서, 바라보기만 해도 제 엉덩이의 진동을 느낄 수 있는 것을 말합니다. 지금 잘 되고 있는지는 모르겠지만, 일단 개념적으로는 그렇습니다.

제가 이 더블링 작업을 통해서 하고 싶은 건, 이를테면 고고 댄서의 이미지가 더는 그것을 인식하지 못할 정도까지 변형되거나 해체되어서, 그 이미지가 어떤 정동, 감각, 혹은 진동으로 분해되는 것입니다. 곧 이 몸은 록 스타로 변신할 텐데, 그 전에 음악을 조금 더 크게 틀겠습니다. (음악을 크게 틀고 다시 음악 소리를 줄일 때까지 관객들이 비디오를 볼 수 있게 둔다.)

이 장면에서는 제가 나체를 하나의 의상으로 입는다는 사실이 다시금 명백해집니다. 제가 옷을 완전히 입고 있는 것을 상상할 수 있을 정도입니다. 실제로는 완벽한 알몸이지만요. 저는 그 반대도 가능한지 궁금합니다. 옷을 완전히 입고 있는 사람의 완벽한 알몸을 상상하는 것 말입니다.

한번 해 볼까요. 이 방에서 저만 알몸인 것이 아니라, 여러분 중에 절반은 이미 옷을 벗었고, 나머지 절반도 막 벗으려는 참이라고 상상해 봅시다. 그다음은 공간의 가운데에서 진행될 테니 이쪽으로 와서 둥글게 서 주세요. 우리는 우리 몸으로 거대한 난교 조각상을 만들어 볼 겁니다. 앞으로 함께 상상하게 될 몸과 몸 사이의 연결은 명백히 성적이어야 합니다. 예를 들면 손

과 페니스의 연결이랄지, 입과 가슴의 연결처럼요. 손가락과 항문의 연결도 안 될 것 없지요. 우리가 알고 있는 성감대를 활용한, 즉 제대로 된 성적 연결이어야 합니다. 그러니까 손과 겨드랑이 연결 같은 건 안 되겠지요. 물론 여러분 중 누군가에게는 그게 쾌감을 줄 수 있겠지만요.

저는 여기 이렇게 대 주는 자세로 눕겠습니다. (관객 한 명을 지목한다.) 당신이 알몸이라고 생각하고, 제 머리 왼쪽에 가까이 앉은 다음에, 당신의 머리를 기울여 제 머리에 가까이 대 주세요.

우리가 이렇게 키스를 하는 동안, 다른 사람이 합류합니다. 키가 크고 유연한 사람이어야 합니다. (다른 관객을 지목한다.) 당신이 좋겠네요. 발은 저기 멀리 두고 골반을 제 골반에 얹은 다음에 머리를 높이 들어야 하므로 유연성이 중요합니다. 머리를 여기에 두어서 이렇게 기울여야 합니다.

당신이 머리를 이 위치에 꼭 유지해야만, 다음 사람이 당신 머리를 잡고 혀를 깊숙이 집어넣을 수 있습니다. 걱정하지 마세요, 제가 실제로 할 건 아니고, 이해를 위해 시범만 보이겠습니다. (마지막 사람을 지목한다.) 당신은 이 여자를 향해 기어가기 시작합니다. 그녀의 엉덩이를 쥐고 마사지하기 시작합니다. 꽤 열정적으로요. 그러고는 다리 사이에 손을 집어넣어 그녀에게 삽입 중인 머리와 혀를 빼냅니다.

그녀는 눈앞에서 모두의 몸을 이용해 서서히 형성되기 시작한 난교 군집에서 한 발짝 떨어져 나옵니다. 이 무리 속에서 여자와 남자를 구분하기가 얼마나 어려운지를 보고 놀랍니다. 각각의 몸 포지션이 교체 가능하고 그 누구도 수동적인 행위와 능동적인 행위를 가르는 몸의 관습을 따르지 않기 때문입니다. 이 군집 속에서 누구나 핥거나 핥아질 수 있으며, 누구나 삽입하거나 삽입될 수 있으며, 위에 있거나 밑에 있을 수 있습니다. 여러 가지를 동시에 하는 게 가장 좋겠지요.

그녀는 다음 성적 접촉을 탐색하면서 자신이 원하는 모든 연결 방식의 가능성을 떠올려 봅니다. 결국에는 바닥에 앉아 자기 손을 누군가의 목에 올려놓습니다. 제가 바로 그녀 앞에 앉아, 어떤 남자의 머리 위에 엉덩이를 두고, 볼을 이렇게 내밀고 있어서 그녀는 자연스럽게 제 목을 잡게 됩니다.

(잠시 멈춘다.)

여기서부터는 빠르게 진행됩니다. (여전히 직접 사람들을 지목하지만, 실제 자세를 구현할 수 있는 시간을 주지 않는다.)

당신은 뒤에서 와서 이런 동작을 하기 시작합니다. (누군가를 뒤에서 삽입하는 것 같은 신체 움직임을 한다.) 동시에 저쪽 여자는 이쪽으로 다가와 자신의 손가락을 당신 입안에 넣습니다. 목구멍 깊이 손가락을 넣으면서 여기에 서 있습니다.

당신이 이 여자 뒤에서 가슴을 애무하는 동안, 다른 남자 하나가 바로 여기에 발을 가져다 댑니다. (여자 관객의 성기 위치를 상상해서 발을 가져다 댄다.) 만져지고 있는 여자가 굉장히 즐거워하며 쾌락을 갈망하는 동안, 남자는 발을 떨기 시작합니다. 이 순간에, 그녀는 욕망 아주 깊은 곳에 숨겨져 있던 자신의

발 페티시를 발견한 듯합니다. 남자는 여자의 얼굴에서 점점
더 커지는 쾌락을 보고 그것을 유지하기 위해 노력합니다. 여
자가 절정에 이르기 바로 직전, 남자는 발에 쥐가 나서 동작을
멈춰야 합니다.

(바닥에 쓰러져 그 남자인 양 가만히 누워 잠시 기다린다.)

이제 이렇게 네 명이 각 방향에서 기어서 다가옵니다. 이 남
자와 일종의 게임을 하는 겁니다. 남자는 완벽하게 가만히 누
워 있어야 하고, 나머지는 이 사람의 몸에 원하는 건 그 무엇이
든 해도 좋습니다. 빨거나, 깨물거나 핥아도 되고, 이 사람을 움
직일 수 있는 다른 그 어떤 방법도 괜찮습니다. 여러 혀와 이가
몸 전체를 돌아다니는 동안 움직이지 않고 가만히 누워 있는
건 몹시 힘든 일입니다. 그가 가만히 누워 있도록 두 명은 다리
한쪽을 잡아 주세요. 머리 쪽에는 다른 남자가 앉아서 팔을 잡
고 있기 때문에, 이 남자가 자유롭게 움직일 수 있는 건 머리뿐
입니다.

이제 당신이 밧줄을 들고 등장합니다.

이 남자의 팔을 잡고 그의 손을 밧줄로 묶은 다음, 그 끝을
천장의 파이프 너머로 던집니다. 그의 발이 간신히 바닥에 닿
을 때까지 밧줄을 잡아당깁니다. 여자 여섯 명이 이 남자를 둘
러싸고 그를 부드럽게 쓰다듬습니다. 그는 그걸 엄청나게 즐기
는 듯합니다. 그러다가 여자 중 한 명이 그를 세게 때립니다. 처
음에 그는 그 갑작스러운 감각의 변화에 큰 충격을 받은 것 같
습니다. 또 다른 한 명이 그를 세게 칩니다. 또 다른 사람이, 그
리고 또 다른 사람이. 순식간에 방에 새로운 게임이 시작된 것
같습니다. 우리 모두 참여하고 싶은 게임이죠.

사람들이 그를 때리면 때릴수록 그의 몸은 더 붉어집니다.

(행동을 멈추고 벽 쪽으로 걸어간다.)

그가 채찍을 들고 돌아옵니다. 가느다란 갈색 나뭇가지로 만든 옛날 스타일의 채찍입니다. 방금까지 그를 때렸던 네 명은 여기 거대한 엉덩이 더미를 만들어 누워 있습니다. 맨 밑에 한 엉덩이가 있고, 바로 그 위에 또 다른 엉덩이가, 그리고 그 위로 또 두 개의 엉덩이가 놓이는 식입니다. 남자는 이제 맨 끝 사람의 등에 손을 대고 있습니다. 그를 내리치기 전에 잠시 망설입니다... 네 개 중에 어떤 엉덩이를 먼저 때려야 할지 고민이 되어서일 수도 있고, 아니면 정말 자신이 고문자가 되고 싶은지 알 수 없어서 망설이는 것일 수도 있습니다.

이쪽에 (다른 패널을 가리키고 이동한다.) 마르키 드 사드의 소설 『쥐스틴 혹은 미덕의 불행』에 삽입된 판화들이 있습니다. 이 소설은 한 소녀가 만나는 모든 남자에게 성적으로 학대, 강간, 고문, 치욕을 당하는 이야기입니다. 하지만 권력과 굴종에 관한 이 끔찍한 이야기에서 한 가지 흥미로운 점은 그 성적 행위가 몸이 아니라 언어를 통해 이뤄지고 있다는 점입니다. 소설에서 쥐스틴은 훨씬 나이가 많은 한 여인에게 자신의 이야기를 들려주고 있습니다. 그 때문에 성적 행위들은 몸에서 탈구되어 뭔가 상상의 것, 언어라는 가상의 공간에서 벌어지는 일처럼 느껴집니다.

이 그림들에서 방금 우리가 같이했던 안무를 발견할 수 있습니다. 그런데 만약 여러분이 저쪽 스크린에서 나오는 파란색 전신 슈트를 입고 있었다면, 방금 우리가 한 안무의 성격은 극단적으로 바뀔 겁니다. (스크린의 영상을 가리킨다.) 저 파란

슈트는 이 이미지들을 알몸으로 퍼포밍 했을 때 드러나는 노골적으로 포르노적인 측면들을 상쇄합니다. 슈트는 몸에 있는 모든 구멍과 축축함과 표정을 가려 줌으로써, 퍼포머들과 동일시할 수 없도록 합니다.

이 작품에서 전신 슈트는 성적인 행위의 일부분만을 떼어놓는 역할을 합니다. 작품의 첫 번째 파트에서 우리는 성적 행위의 포지션, 리듬, 움직임은 보지만 표정, 땀, 삽입은 볼 수 없고, 소리도 들을 수 없습니다. 그런데 두 번째 파트로 가면 퍼포머들은 집단 오르가슴 합창을 부르면서 섹스의 소리에 집중합니다. 매일 밤 극장에서 집단으로 멀티 오르가슴을 갖기란 매우 어려운 일이기 때문에 퍼포머들은 헤드폰으로 들을 수 있는 사운드트랙의 도움을 받습니다. 그리고 마침 지금 제게 그 사운드트랙과 헤드폰이 있기 때문에, 이 사운드 작업을 같이 공연해 보면 어떨까 생각해 보았습니다. 집단 멀티 오르가슴을 가져 보고 싶은 분이 있나요?

이 곡에는 네 명에서 다섯 명 정도가 필요합니다. 소리의 균형을 맞추기 위해 다양한 높낮이의 목소리가 있으면 좋겠습니다. 공연 방식은 아주 간단합니다. 헤드폰을 쓴 다음에 들리는 소리를 아주 사소한 부분까지 똑같이 따라 하는 겁니다. 음량이 커지거나 작아지는 것, 그 강도나 리듬까지 똑같아야 합니다. 그 소리의 특질을 최대한 섬세하게 복제하는 것에 집중하되, 평범한 아카펠라 합창곡인 것처럼 노래해 주세요. (관객 네 명이 합창단에 참여하도록 유도한다.)

이렇게 자원해 주셔서 감사합니다. 아마 다른 관객들도 여러분의 참여가 고마울 테니, 무슨 일이 일어나더라도 큰 박수를 보낼 겁니다. 성공할 수밖에 없는 공연인 거죠!

자, 그럼 한번 해 보겠습니다.

고맙습니다!

　자, 박수를 치고 계신 김에 계속해서 쳐 주세요. 다음으로 제가 보여 드리고 싶은 것은 소셜 댄스입니다. 당연히 소셜 댄스에는 뭔가 소셜한 상황이 필요하겠죠. 그러니 여러분은 일어나서서 둥그렇게 서 주시면 감사하겠습니다. 분위기를 바꾸기 위해 조명의 조도를 조금 낮추겠습니다. 제가 보여 드릴 춤은 린디 홉(Lindy Hop)으로, 원래 미국의 흑인 공동체 안에서 발달한 춤입니다. 린디 홉은 이전에도 수차례 그래 왔듯이, 순식간에 백인들에 의해 전용되었습니다. 백인들의 찰스턴(Charleston)이라는 춤을 아실지도 모릅니다. 약간 이런 식으로 뻣뻣하게 추는 춤이지요. (시범을 보인다.) 실제로 이 춤은 훨씬 낮은 중력점과 복잡한 리듬, 점프가 특징인 흑인들의 찰스턴에서 비롯되었습니다.

　제가 이 춤을 추는 동안 여러분은 손가락을 튕겨도 좋고, 몸을 좌우로 움직여도 좋고, 고개를 끄덕이거나 같이 춤을 춰도 좋습니다. 몰입을 돕기 위해 음악을 좀 틀겠습니다.

3부

(패널은 모두 비어 있고 벽에는 아무런 참고 자료도 전시되어 있지 않다.)

아카이브의 세 번째이자 마지막 파트에 오신 것을 환영합니다. 이 파트에서 저는 여러분께, 여러분과 함께, 그리고 어쩌면 여러분을 상대로 일련의 성적 실천(practice)들을 선보일 겁니다. 모두 인간의 쾌락을 증대시키기 위해 비인간적인 요소를 사용하는 실천들이 선택되었습니다. 여기서 비인간적이라 함은 사물만을 가리키는 것이 아니라 분자, 진동, 소리와 같은 추상적인 것들도 포함됩니다.

비인간적인 요소를 사용한다는 것 외에도 이 실천에 특이한 것이 있다면, 몸의 내부를 분자 단위로 변화시키려고 한다는 점입니다. 그리고 그 과정에서 내부와 외부의 경계, 혹은 사적인 공간과 공적인 공간의 경계가 사라지기 시작합니다.

먼저 소개해 드릴 사물은 책입니다. 이 책은 특정한 형태의 쾌락을 묘사하고 있습니다. 바로 테스토-쾌락이라는 것입니다. 이 책은 저자가 자신의 몸에 1년간 실행했던 신체 실험 기간 중에 쓰였습니다. 저자는 9개월 동안 매일 몸에 테스토스테론 젤을 발랐고, 그것이 어떻게 그녀의 외관을, 그리고 무엇보다 그녀 내부의 정동, 감각, 욕망을 바꾸어 놓았는지를 관찰했습니다.

테스토젤은 주로 남성의 호르몬 결핍을 치료하기 위해 쓰입니다. 사람의 의식을 또렷하게 만들어 주고 활동적으로 만들어 주는 동시에, 처방보다 많이 복용할 경우 리비도를 증가시키고 발기를 지속시켜 주는 마약류이기도 합니다.

여성을 위해 고안된 약이 전혀 아니지만, 스스로를 젠더 해커나 젠더 해적으로 부르는 이들은 이미 오래전부터 의약 처방이나 사회적으로 용인된 절차 없이 이 약을 사용해 왔습니다.

이 약을 바르면 분자들이 피부에 침투해 혈류로 들어간 다음, 당신의 욕망을 변경하기 시작합니다. 다른 분자 단위의 변경과 크게 다르지 않습니다. 당신이 이미 피임약이나 비아그라, 아니면 임신 촉진을 위한 최신의 호르몬 치료를 받고 있다면 테스토젤에서 고작 한 발짝 떨어져 있는 셈입니다. 이 약에 따르는 부작용은 당신의 몸에 들어가 욕망을 통제하는 다른 그 어떤 의약 제품과도 사실상 동일합니다. 파울 B. 프레시아도의 책 『테스토 정키』중에서 테스토 투약 중인 신체를 묘사하는 대목을 읽겠습니다.

'T와의 만남'(RENDEZVOUS WITH T)이라는 제목의 장입니다.

2005년 11월 25일, 파리. 나는 새로 받은 테스토젤을 투약하려고 밤 10시까지 기다린다. 이미 샤워를 했기 때문에 바르고 나서 씻을 필요가 없다. 그 뒤에는 파란색 작업 셔츠에 넥타이, 까만 바지를 입고 쥐스틴을 산책시키러 나간다.

참고로 쥐스틴은 사드 소설의 등장인물이 아니라 프레시아도의 개 이름입니다.

어제 이후로 아무런 변화를 느끼지 못했다. 나는 그것이 무엇일지, 그리고 언제, 어떻게 나타나게 될지 모른 채로 T의 효과를 기다리고 있다.

젤 형태의 테스토스테론만큼 투명한 약도 없다. 냄새도 없다. 그러나 투약한 다음 날, 내 땀에서는 역겨울 정도로 달고 몹시 신 냄새가 난다. 내 몸에서 햇빛에 달궈진 플라스

틱 인형이나 글래스 바닥에 남겨진 사과 리큐르 냄새가 난
다. 몸이 분자에 반응하고 있는 것이다. 테스토스테론은 맛
도 색깔도 없고, 아무런 흔적도 남기지 않는다. 테스토스테
론 분자는 벽을 통과하는 유령처럼 피부에 녹아든다. 아무
런 경고도 없이 들어오고, 아무런 자국도 남기지 않고 스민
다. 태우거나 흡입하거나 주입할 필요도 없고, 심지어는 삼
킬 필요도 없다. 그저 몸에 가까이 가져오기만 하면 몸과의
근접성만으로도 몸속으로 사라져 피에 희석된다.

테스토젤을 바를 때의 유의 사항은 다른 몸과 닿을 수 있는 신
체 부위에는 바르지 않는 것입니다. 피부와 피부가 닿기만 해
도 분자가 한 몸에서 다른 몸으로 이동할 수 있고, 이는 원치 않
는 효과로 이어질 수 있기 때문입니다.

테스토젤의 또 다른 효과는 성욕이 굉장히 강해져 그 무엇
과도 섹스하고 싶어진다는 겁니다.

(테이프를 들고 관객에게 청한다.)

제 몸을 이걸로 싸맬 수 있게 도와주시겠어요?

이 실천은 '성적 미라 만들기'라는 건데, 한 사람이 자신의
몸을 둘러싼 사적인 공간을 재구축하고 싶을 때 할 법한 일이
라고 상상하시면 됩니다. 정확히 몸 내부의 감각에 집중하기
위해 외부 세계를 차단하는 실천이기 때문입니다. 이 실천에서
는 완전히 미라가 되어 움직일 수 없는 것에서 쾌락이 발생합
니다. 그것에 도달하기 위한 방법은 발끝부터 머리끝까지 몸
전체를 꽁꽁 싸매는 겁니다. 덮이지 않은 유일한 곳은 숨 쉬기
위해 필요한 콧구멍입니다. 이런 테이프로도 할 수 있지만 천
이나 라텍스 진공 백으로도 할 수 있습니다.

저희가 이 작업을 하는 동안 여러분은 완전히 가만히 서 있거나 앉아 있길 부탁드립니다. 그렇게 하면 제가 곧 느끼게 될 감각이 여러분의 몸으로도 전이될 수 있을 테니까요. 더 잘 느끼려면, 본인이 지금 알몸인 상태로 꽁꽁 싸매인 채 자신이 선택한 어떤 공공장소에 서 있다고 상상해 보세요. 이 공공장소에 서 있다 보면 외부에서 어떤 소리나 생각들이 침투하게 될 겁니다. 하지만 최대한 내부의 감각에 집중해 보려고 하세요.

자, 1분간 다 같이 해 보겠습니다. 한 분께서는 제 입에 테이프를 붙여 주세요. 몸의 모든 구멍이 막혀 있는 것이 중요하거든요.

(도와주는 관객에게 말한다.) 테이프를 제 입 위에 붙였다가, 가만히 움직이지 않고 서서 머릿속으로 60초를 센 다음에 다시 떼 주세요. 잊지 말고 꼭 떼 주셔야 합니다. 아니면 밤새 여기 서 있을 테니까요. 해 봅시다.

(관객이 테이프를 떼어 준다.)

뭔가 느껴지셨는지 모르겠습니다... 그런데 그렇게 가만히 앉아 있을 때면, 여러분은 마치 인간 조각상처럼 보입니다. 마침 잘 되었습니다. 다음으로 여러분께 보여 드리고 싶은 것이 정확히 움직이지 않는, 인간의 형상을 한 대리석 조각상이기 때문입니다.

(도와주는 관객에게 직접적으로 말한다.) 이 테이프를 뗄 수 있게 도와주시면 감사하겠습니다.

약 135년 정도 전, 『광기와 성』이라는 책이 쓰였습니다.*
243개의 사례 연구를 담은 성 병리학 책으로, 온갖 성적 일탈이 묘사되어 있습니다. 그중 어느 조각상과 사랑에 빠져 수시로

그것과 섹스를 한 남자의 사례가 있습니다. 당시 아갈마토필리아(agalmatophelia)라고 이름이 붙여졌던 이 실천은 오늘날 더는 병리가 아니라, 조각상뿐 아니라 인형이나 마네킹처럼 다른 인간 모양의 형상과 나눌 수 있는 성적 실천으로 여겨집니다.

여러분이 이미 인간 조각상처럼 보이기 때문에, 저는 우리가 아주 큰 조각 공원에 나와 있고, 여러분이 그곳에 놓인 조각상이라고 상상해 보겠습니다. 저는 온종일 바닥을 기어 다니며 여러분 주변에 있는 꽃밭에서 잡초를 뽑는 정원사입니다. 저는 제 직업을 아주 좋아합니다. 여러분도 아주 좋아하지만, 그중에서도 특별한 감정을 느끼는 한 명이 있습니다. 바로 '밀로의 비너스'라는 아주 아름다운 조각상입니다. 하얀 대리석으로 만들어진 사랑과 미의 신 아프로디테의 조각상이죠. 이 조각상은 팔 하나를 잃었기 때문에 아주 연약합니다. 어느 날 밤, 해가 지고 정원의 모든 방문객이 떠났을 때, 저는 그에게 처음으로 가까이 다가갑니다.

(관객의 몸에서 피부가 드러난 곳을 찾아 손가락이나 목, 다리 등을 핥는다.)

당신의 손가락은 정말 훌륭하지만, 이 실천은 인간의 살로는 절대 할 수 없습니다. 이 실천의 쾌락은 완벽하게 생명이 없는 형체와 나누는 상호작용에 달려 있기 때문입니다.

혀가 대리석에 닿는 순간, 바로 그 얼음처럼 차가운 대리석과의 접촉이, 당신의 혈관에 거의 전류와도 가까운 감각을 발

* 리하르트 폰크라프트에빙(Richard Von Krafft-Ebing, 1840~1902)이 저술한 이 책은 최근 국내에 번역 출간되었다. (부제 '사이코패스의 심리와 고백', 홍문우 옮김, 파람북, 2020.)

생시킵니다. 지금 여기에는 대리석 조각이 없기 때문에, 여러분께 다른 방식으로 이 감각을 전해 보겠습니다. 모두 눈을 감아 주시기 바랍니다.

걱정 마세요. 눈을 감고 계신 동안에는 여러분을 만지지 않을 테니까요.

(마이크에 대고 부드러운 목소리로 말한다. 목소리가 공간으로 퍼진다.)

당신은 어느 대기실에 앉아 있습니다. 무엇을 대기하고 있는 건지는 알 수 없지만, 당신 앞에 있는 사람들은 두 개의 거대한 자동문을 통해 한 명씩 안으로 안내됩니다. 분명한 건 혼자서만 들어갈 수 있다는 겁니다. 한 여자가 당신을 데리러 오면 당신은 아무것도 묻지 않고 그를 따라갑니다.

그는 당신을 아주 어두운 방으로 데려가 옷을 모두 벗으라고 말합니다. 완전히 알몸이 되면, 당신을 기울어진 의자에 앉힙니다. 당신은 반은 앉고 반은 누운 자세로 있습니다. 어두운 곳에서 일하는 것에 완전히 적응된 여자는 당신의 다리를 조심스럽게 벌리고 허벅지에 두 개의 전극을 붙입니다. 또 두 개는 엉덩이에, 나머지 두 개는 성기에 붙입니다. 여자는 체외 전극들을 모두 붙이고 나서, 당신에게 완전히 몸을 이완하고 크게 숨을 쉬라고 한 뒤, 당신 몸에 있는 구멍 중 하나에 전기 삽입물을 넣습니다.

당신 몸에 저주파 전기 자극이 들어오기 시작하면, 말초신경이 반응하는 것을 느낍니다. 이 자극에서 충격적이거나 고통스러운 것은 없습니다. 오히려 반대입니다. 전극이 닿아 있는 부위에서부터 짜릿한 감각을 느끼기 시작합니다. 자극의 주파

수가 높아짐에 따라 당신의 성기가 크게 뛰거나 움직이는 것을 느낍니다. 기분 좋은, 본능에 가까운 감각으로, 마치 자극이 몸 안에서 나오는 것 같고, 아무것도 하지 않아도 그것을 느낄 수 있을 것 같은 기분입니다.

더 큰 자극을 받을수록 더 많은 세포가 그 자극에 반응하며 진동하고, 충동이 지속될수록 당신은 도취에 가까운 쾌락에 빠져듭니다. 혈관에는 피가 빠르게 흐르고 갑자기 당신은 지금 깊이 잠든 상태인지, 완전히 깨어 있는 상태인지 알 수 없게 됩니다. 당신이 자기 자신으로 돌아왔을 때는 이미 여자가 몸에서 모든 전극을 뗀 상태입니다.

눈을 뜨셔도 됩니다.

이 실천은 전기 자극 혹은 이스팀(e-stim)이라고 불리는 것으로, 가정용 전기 자극 키트를 판매하고 있기 때문에 여러분 집 거실에서도 할 수 있는 실천입니다. 키트에는 음악 기능이 포함되어 있는데, 박스를 음악 장치에 연결하면 그 음악적 진동이 전기 자극으로 변환되는 식입니다. 쾌락을 더 고조시킨다고들 하지요. 여러분께 보여 드리기 위해 음악을 좀 틀겠습니다.

이 마지막 사물이자 마지막 실천으로 1960년대에서 시작하여 2000년대를 통과해 여러분과 함께 오늘 이 자리에서 끝난 투어를 마치려 합니다. 참석해 주셔서 감사하며 즐거운 밤 보내시길 바랍니다.

고맙습니다.

코레오그래피와 포르노그래피:
탈시간적 사드, 동시대의 춤

안드레 레페키

안드레 레페키
무용 이론가이자 에세이스트, 드라마투르그. 뉴욕 대학교의 티시 예술대학교 교수
로 재직 중이다. 비평적 무용 연구, 큐레이터 활동, 퍼포먼스 이론과 컨템포러리 무
용, 시각예술, 퍼포먼스의 교차로에서 연구 활동을 이어 나가고 있다. 2008~9년 베
를린 세계 문화의 집에서 'IN TRANSIT' 프로그램 수석 큐레이터로 활동했다. 저서로
『춤을 소진하기: 퍼포먼스와 움직임의 정치학』(2006),『특이성: 퍼포먼스 시대의 춤』
(2016) 등이 있다.

이 글은 근대에 등장한 두 가지 몸의 기술 사이에 존재하는 역사적, 미적, 생체정치적 관계를 특정한 측면에서 살펴본다. 그두 가지 기술이란 바로 코레오그래피, 즉 안무와 포르노그래피다.* 안무는 17세기, 18세기 유럽에서 보편적으로 규율화된 몸의 움직임을 일련의 배치와 형식에 따라 포착하고, 묘사하고 (describe), 규정하기(prescribe)** 위한 기법이자 방법으로 번성했는데, 우리는 그 기획이 포르노그래피 역사가인 마거릿 C. 제이컵이 묘사하는 포르노그래피의 기획과 얼마나 동형적인지 볼 수 있다. 제이컵에 따르면 "유물론적인 포르노그래피제작자들이 창조한 침실의 우주는 기계론적 철학자들이 상정한 물리적 우주의 유사체. 두 세계에서 모두 몸은 질감과 색과 냄새를, 특질을 박탈당한 채 운동하는 실체로, 존재 자체가바로 그 운동에 의해 규정되는 실체로 압축되고 만다."[1]

제이컵의 말은 아주 중요한 방식으로 계몽주의에서 몸을조직하는 데 작용했던 운동적(kinetic) 추진력을 보여 줄 뿐

* 이 글에서 필자는 'graphy'(기록, 쓰다)라는 접미사를 공유하는 'choreography'와 'pornography' 두 개념의 상관관계를 분석하고 있다. 그 의도와 어감을 살리자면 전자를 '코레오그래피'로 두어야 하겠지만, 보다 명확한 이해를 돕고자, 또한 다른 글과의 통일성을 고려해, 제목을 제외한 본문에서는 모두 '안무'로옮겼다.

** '쓰다'라는 뜻의 'scribere'를 어원으로 하는 'de-scribe'는 '따로 떼어 써 놓다'라는 뜻에서 '묘사하다, 기술하다, 설명하다' 등의 의미로 쓰이고, 'pre-scribe'는 '미리, 앞서 써 놓다'라는 뜻에서 '규정하다, 지시하다, 처방하다' 등의 의미로 쓰인다.

1 마거릿 C. 제이컵, 「포르노그래피의 유물론적 세계」(The Materialist World of Pornography), 린 헌트(Lynn Hunt), 편, 『포르노그래피의 발명』(The Invention of Pornography: Obscenity and the Origins of Modernity 1500–1800, 뉴욕: Zone Books, 1993), 164.

만 아니라, 메테 잉바르트센의 2005년 작품 「투 컴」의 도입부를 10년 앞서 묘사하는 듯하다(이 작품은 2017년에 「투 컴 익스텐디드」로 확장, 수정되었다). 작품에서 관객은 얼굴 없는 몸들이 파란색 전신 보디슈트를 입고, 마찬가지로 모든 개인적인 특질을 박탈당한 채 가장 내밀한 집단 섹스 자세에 참여하고 있는 모습을 본다. 여기서 섹슈얼한 몸은 상호작용하는 동체(動體, mobile)가 된다.

제이컵이 "운동하는 몸이 점유하는 사유화된 공간"이라[2] 일컬은 18세기 포르노그래피의 새로운 공간성은 라울오제 퍼이예가 『코레오그래피, 혹은 춤 쓰기의 기술』에서 체계화한 안무라는 새로운 예술 형식의 공간성과 말 그대로 일치한다. 실제로 퍼이예는 자신의 무용 기보법을 사적이고 추상적인 공간성과 자기 완결적이고 자동적인, 탈인격화된 고체의 육체성 모두에 입각해 발전시켰다. 퍼이예 기보법에서 춤은 네 귀퉁이에 알파벳으로 경계가 표시된, 빈, 평평한, 흰 정사각형 '방'에서 펼쳐지는 것으로 표상된다. 마찬가지로 문자들에 둘러싸인 반원과 직선으로 재현된 무용수 역시 살도 성별도 냄새도 없는 보편적인 몸으로 표상되며, 완결적인 공간 속을 움직이는 것으로 상정된다. 이처럼 역사적으로 봤을 때, 포르노그래피 제작자들의 세계와 코레오그래퍼, 즉 안무가들의 세계는 동일한 물리학, 동일한 지형도, 동일한 상호작용의 논리를 공유한다. 그것은 사유화된 방식으로 배치된 고체들의 세계, 주권적 주체의 명령에 따라 몸의 부위들이 마치 기계 부품처럼 움직이도록 배

2　제이컵, 「포르노그래피의 유물론적 세계」, 158.

치된 고체들의 세계다. 여기서 운동성(kinetics)은 욕망의 수행(performance)과 법칙을 최종적으로 증명하는 요소가 된다.

내가 안무-포르노그래피의 연결 고리에 의거해 제안하고자 하는 바는 다음과 같다. 뉴턴의 물리학에서 영향을 받은 기계론적 철학 아래 안무와 포르노그래피는 몸과 주체성 차원의 표현으로 평행하게 출현했고, 이와 함께 한 주체가 사회적, 성적 상호작용을 어떻게 수행해야 하는가에 관한 일반론을 만들어 냈다. 주체의 상호 육체적, 사회적-성적 수행을 규정하는 이 논리는 섹슈얼리티의 수행과 성 노동의 경제를 넘어서서 안무의 생체정치적(bio-political)이고 시체정치적(necro-political)인 운동성 장치(dispositif) 전체—보이는 것과 보이지 않는 것의 구분, 움직이기에 이상적인 몸과 그렇지 않은 몸의 규정, 상호작용성과 내부작용성의 법칙 등—를 아우르는 동시에 이를 발생시킨다. 그런 의미에서, 안무가 그러한 장치로 구상되기 시작하는 것은(예를 들어, 근대성 본연의 운동적 추진력에 대한 통제와 지배를 표현하고 [재]생산할 수 있는 새롭고 자율적인 예술 형식으로 구상되는 것),[3] 정확히 그것이 포르노그래피에 참여하는 순간부터다. 따라서 이후부터는 안무를 특정한 몸과 몸의 부위가 수행하는 특정한 움직임들을 포착하고, 묘사하고, 물화하고, 재생산하고, 배치하기 위해 설계된 쓰기(writing) 기술로[4] 정의할 것이다. 더불어 포르노그래

3 페터 슬로터다이크(Peter Sloterdijk),「자기 증대 정신에 따른 행성 동원」(Mobilization of the Planet from the Spirit of Self-Intensification), 안드레 레페키·젠 조이(Jenn Joy), 편,『구성 면』(Planes of Composition: Dance, Theory and the Global, 런던: Seagull Books, 2009).

4 안드레 레페키,「포착 장치로서의 안무」(Choreography as Apparatus of Capture),『TDR』(The Drama Review) 51권 2호(2007년 여름), 119–23.

피는 질 들뢰즈의 (대단히 안무적인) 묘사에 따라 "외설적인 묘사가 뒤따르는 몇 개의 명령으로(이거 해, 저거 해 등) 환원될 수 있는 문학"으로[5] 정의할 것이다.

17세기 후반부터 18세기 전반에 동시에 등장해 주로 움직이는 몸을 상세히 묘사하는 데 (그리고 곧 규정하는 데) 집중한 두 분야를 분석하는 이유는 비교 역사 기록학에 기여하기 위해서가 아니다. 나는 어떻게 동시대 무용에서 포르노그래피적인 것과 안무적인 것이 상호 구성 요소로 간주되기 시작했는가라는 문제를 18세기 후반 포르노그래피에서 등장한 마르키 드 사드라는 특정한 인물을 통해 숙고하려 한다. 서로 전혀 다른 무용 전통에서 훈련받았고 서로 다른 국가에서 활동하는 두 안무가이지만, 흥미롭게도 둘의 관심사가 마르키 드 사드, 그중에서도 구체적으로는 (1785년 감옥에서 집필한) 그의 대작 『소돔 120일』로 수렴해 만들어진, 서로 완전히 다른 두 무용 작품을 살펴볼 것이다. 두 작품은 2015년 10월, 11월 뉴욕 더 키친에서 공연된 북미 출신 예술가 랠프 레몬의 「그래픽 리딩 룸」과 브뤼셀 기반 덴마크 출신의 안무가 메테 잉바르트센의 2017년 솔로 작품 「21 포르노그래피」다. (「21 포르노그래피」는 2005년에 시작된 '빨간 작품' 시리즈의 가장 최신작이자 마지막 작품이다. 시리즈에는 단체작 「투 컴」, 솔로작 「69 포지션」, 단체작 「7 플레저」와 「투 컴 익스텐디드」가 있다.)

내가 레몬과 잉바르트센의 최근 작품에서 사드가 출현한 데 주목하는 이유는 이것이 "단순한 우연"이 아니며 특히 『소

5 질 들뢰즈, 『마조히즘』(Masochism: Coldness and Cruelty & Venus in Furs, 뉴욕: Zone Books, 1991), 17.

돔 120일』을 통한 사드의 재등장이야말로 365일 24시간 내내 신자유주의적, 신식민주의적, 약리 포르노적[6] 자본주의 내전에 시달리는 이 시대에 불가피한 안무적 선택임을 드러내기 위해서다. 나는 이 두 작품에서 『소돔 120일』이 등장하는 것은, 프랑스 예술사학자이자 철학자인 조르주 디디위베르만이 (아비 바르부르크의 저서에서 영감 받아) 지적한 "잔존 이미지" (surviving image)가 재발하는 순간이라고 본다. 어떤 반복되는 이미지, 혹은 반복되는 주제들은 서로 다른 역사적, 지리적 순간에 탈시간적(extemporaneous)으로 떠올라 선형적이라고 여겨지는 역사의 전개를 교란한다. 디디위베르만의 관점에서 모든 이미지나 예술 작품은 수많은 사후의 삶을 갖는다. 이미지와 주제는 재발하고 귀환하며, 그렇게 다시 등장하는 것들의 집요함은 "시대를 구분하려는 모든 예술사적 시도에 가공할 만한 방향감각의 혼란"을 야기한다.[7] 탈시간적이고, 겉보기엔 시대착오적이고, 시간과 공간의 거리를 가로질러 불가항력적으로 출현하는 이 재발하는 이미지, 재발하는 예술적 제스처, 재발하는 주제를 우연한 사건으로 보기보다는, 온전히 과거에 머무르며 활동을 멈춘 것들—이미 모두 해결되고, 종결되고, 휴면기에 접어든 것들—을 휘저어 놓기 위해 반드시 필요한 움직임이라고 보아야 더 적절할 것이다. 이처럼 재발하는 주제, 이미지, 예술 작품 들은 행동, 형식, 제스처를 매우 강력하게 휘

6 파울 프레시아도, 『테스토 정키』(Testo Junkie: Sex, Drugs and Biopolitics in the Pharmacopornographic Era, 뉴욕: The Feminist Press, 2013).

7 조르주 디디위베르만, 『잔존 이미지』(L'Image survivante. Histoire the l'art et temps des fantômes selon Aby Warburg, 파리: Les Éditions de Minuit, 2002), 85.

저어 놓기 때문에 "역사를 혼란시키고, 열어젖히며, 복잡하게 만든다."[8] 끝으로, 디디위베르만에게 이러한 "잔존 이미지"는 시간의 관점에서 봤을 때 "역설적이다." 재발하는 이미지는 "때로는 가장 오래된 것이 덜 오래된 것 이후에 올 수도 있다."는 점을 시사한다.[9] 역사를 혼란시키는 잔존 이미지의 성질 때문에 수백 년 된 예술 작품, 주제, 이미지는 (1785년에 쓰인 포르노그래피 문학작품 『소돔 120일』처럼) 탈시간적으로 분출한다고 하더라도 단순히 예술가들이 참고하는 데 그치는 역사적 선행 사건으로 남지 않는다. 그것들은 잔존 이미지가 사후의 삶에서 갖는 정동적, 정치적, 미적 힘 덕분에 예술가들이 의지할 수 있는 완전히 동시대적인 작품이 된다. 잔존 이미지의 시의적인 동시대성은 바로 끈질긴 탈시간성에서 나온다.

우리는 이러한 맥락을 참고해 다음과 같은 질문을 해 볼 수 있다. 왜 21세기 초, 안무와 포르노그래피의 관계를 살펴보기 위한 진입점에 사드가 있는가? 그중에서도 특히 『소돔 120일』은 서로 결이 상당히 다른 동시대 안무가들의 작업에서 왜 지금 이 시점에 재등장했는가? 랠프 레몬의 프로젝트를 먼저 설명하며 질문에 답해 볼 것이다.

「그래픽 리딩 룸」은 2015년 가을과 겨울, 뉴욕의 더 키친에서 열린 레몬의 미술, 비디오, 무용 작품에 대한 대대적인 회고전의 일환으로 공연되었다. 전시 공간, 블랙박스 극장 등 더 키친 건물 전체에서 레몬의 비디오, 사진, 드로잉, 조각, 설치 작품과 더불어 두 시간 길이의 라이브 퍼포먼스 신작, 그리고 「그

8　디디위베르만, 『잔존 이미지』, 85.
9　디디위베르만, 『잔존 이미지』, 85.

래픽 리딩 룸」이 선보여졌다. 「그래픽 리딩 룸」은 병실처럼 보이는 작고 하얀 방에서 공연되었다. 방에 비치된 가구는 높은 스툴 단 하나로, 방의 유일한 출입문 반대편 벽 앞에 놓여 있었다. 몇 주간 열 명의 초대 낭독자가 한 번에 한 명씩 이 의자에 앉아서, 바닥에 편하게 앉거나 하얀 벽에 기대어 선 관객들에게 책을 읽어 줬다. 낭독자 각자가 읽은 것은 랠프 레몬이 직접 선택한, 매우 성적으로 노골적인 책들이었다. 예를 들어 학자이자 시인인 프레드 모튼은 아이스버그 슬림으로 알려진 로버트 벡의 『핌프』를 읽었고, 배우이자 무용수인 오퀴 옥포콰실리는 새뮤얼 R. 딜러니의 『에퀴녹스』를 읽었다. 「그래픽 리딩 룸」의 초연일인 2015년 11월 3일, 레몬은 안무가 이본 라이너를 초대해 『소돔 120일』로 공연의 문을 열었다.

낭독 중, 라이너는 레몬의 초대를 받고 처음에는 거절해야겠다는 생각이 들었다고 고백했다. 수십 년 전에 이 책을 읽으려고 시도했지만 책에 담긴 극단적 폭력, 여성 혐오, 그리고 생명에 대한, 특히 그 리베르탱(libertine)들보다 사회적으로 어려운 자들의 생명에 대한 완전한 경시 때문에 읽으면서 계속해서 깊은 불편함을 느꼈다는 것이다. '그럼에도 불구하고'(yet)*—'yet'에는 과거의 것이 동시대적인 것이 될 때, 본래의 시간에서 벗어난 그 탈시간성이 지니는 힘, 즉 유령처럼 따라다니고, 혼란스러우며, 거부할 수 없는 힘이 담겨 있다—라이너는 결국 제안을 수락했다. 레몬의 초대에 응했고, 「그래픽 리딩 룸」의 스툴에 앉아 경청하는 관객 앞에서 약 50분간 1966년

* 'Yet'이라는 단어에는 '아직', '이제', '그럼에도 불구하고'라는 뜻이 모두 있다.

웨인하우스와 시버가 영어로 번역한 사드의 『소돔 120일』을 읽었다.

라이너는 사드의 소설에서 짧게 발췌한 글을 여럿 읽긴 했지만, 이 발췌문은 그날 밤 그녀의 낭독에서 사실상 가장 핵심적인 부분이 된 시몬 드 보부아르의 글「우리는 사드를 불태워야 하는가?」를 예시하기 위해 사용되었다. 드 보부아르가 1950년대에 쓴 이 사드에 대한 항변은 『소돔 120일』 영어판의 서문으로 쓰였다. 움직이는 몸에 대한, 그리고 처벌과 성적 상호작용의 안무에 대한 사드의 상세한 묘사를 우회하면서, 라이너는 사드를 '새로운 권력 조건의 지형을 그린 가장 명징한 지도 제작자'라고 본 드 보부아르의 재평가를 상기시키고, 본인도 이를 어느 정도는 받아들였다. 드 보부아르가 봤을 때 사드는 (미셸 푸코가 군주 사회에서 규율 사회로의 전환기라고 칭한) 18세기 전반을 지배했던 권력과 욕망, 이성과 섹스, 물리학과 잔혹성의 새로운 아상블라주를 파헤친 정치 해부학자였다. 이러한 맥락에서 사드의 『소돔 120일』은 흑인 안무가의 초대에 의해, 페미니스트 안무가의 입에서 발화되어, 2015년 우리의 현재에 다시 등장했다. 또한 그러한 발화는 20세기 가장 위대한 페미니스트 철학자를 경유해 이루어졌다. 1950년대 초반에 계몽주의와 부조리한 이성을 향한 신랄한 비판에 독특한 방식으로 기여한 어느 포르노그래피 제작자를 구제하는 것을 자신의 중요한 과업으로 삼았던 드 보부아르 말이다. 라이너는 드 보부아르의 입장을 옹호하며 피에르 클로소프스키, 조르주 바타유, 질 들뢰즈, 자크 라캉, 롤랑 바르트를 비롯해 여러 20세기 초 급진적인 철학자들의 사유에 합류했다. 이들은 모두 사드를

계몽주의가 지닌 변태성을 누구보다 명쾌하게 드러낸 지도 제작자로 봤다. 사드는 계몽주의의 폭력성과 잔인성이야말로 권리, 자본, 이성을 표방하는 자유주의적이고 식민주의적인 국가에서 등장한 주체의 내재된 본성이라고 봤다. 또한 이 주체, 이 이성과 수행의 양식은 실비아 윈터가 말한 "지구적이고 헤게모니적인 '인간／남성'(Man)의 종족 계급 세계"를 만들어 냈다.[10] 피에르 클로소프스키는 1947년에 쓴 저서『나의 이웃 사람 사드』서문에서 다음과 같이 말한다. "합리주의적 무신론의 원칙이자 목표가 인간／남성의 주권이라면, 사드는 이성의 규범을 청산함으로써 그러한 인간의 해체를 추구한다."[11]

클로소프스키의 기술은 약 20년 후 푸코가『말과 사물』끝에 남긴 유명한 주장, 즉 인류의 헤게모니적 유형인 "인간／남성"은 "해변의 모래사장에 그려진 얼굴"처럼 씻겨 내려가리라는 주장을 선명하게 예지한다.[12] 그러나 실상 푸코는 포르노그래피 제작자 사드의 열렬한 옹호자는 아니었다. 1975년, '사드: 성의 중사(中士)'라는 의미심장한 제목으로 행한 인터뷰에서 푸코는 다음과 같이 고백한다. "알다시피 나는 사드를 절대적으로 신성화하는 데 동의하지 않는다. 결국 나는 사드가 규율 사회에 적합한 에로티시즘을 공식화했다는 점을 인정할 따름이다.

10 실비아 윈터, 「존재／권력／진실／자유의 식민성을 뒤흔들기」(Unsettling the Coloniality of Being/Power/Truth/Freedom. Towards the Human, After Man, Its Overrepresentation—An Argument), 『CR』(The New Centennial Review) 3권 3호(2003년 가을), 262.

11 피에르 클로소프스키, 『나의 이웃 사람 사드』(Sade My Neighbor, 일리노이주 에번스턴: Northwestern University Press, 1991), 6.

12 미셸 푸코, 『말과 사물』(런던: Routledge, 2005), 422.

해부학적이고 위계적인 규제된 사회, 신중하게 분배된 시간과 분할된 공간, 복종과 감시를 특징으로 하는 사회 말이다."[13] 그는 "그 모든 것을 뒤로하고 떠날 시간이 왔다. 사드의 에로티시즘도 함께 말이다."라고 결론짓고 있다.[14]

　　푸코의 언급을 조금 더 살펴보자. 일단 사드에 대한 푸코의 평가에 동의한다고 가정하고, 사드가 과거의 규율 사회를 묘사하고 표현하기 좋은 낡은 에로티시즘의 고안자에 불과하다고 해 보자. 더 나아가 오늘날 우리는 규율 사회가 아니라 분명 통제 사회에 살고 있다는 푸코(를 비롯한 들뢰즈, 라자라토 등 많은 이들)의 진술에 동의한다고 해 보자. 실제로 그것이 사실이라면, 사드가 정말 우리가 더는 살고 있지 않은 사회 모델에 적합한 에로티시즘의 고안자일 뿐이라면, 다음과 같은 질문이 제기된다. 최근 안무에서 사드의 재등장은 어떻게 설명할 것인가? 오늘날 몸과 욕망의 정치학을 탐구하는 안무가들은 마치 사드의 부름에 저항하지 못하는 것처럼 보인다. 법, 권력, 폭력, 이성, 성(性)을 새로운 정치성의 조직에 얽어매기 위한 정교한 책략을 극한까지 드러내는 사드의 잔인한 명쾌함을 우회할 수 없는 것처럼 말이다. 이것은 「21 포르노그래피」의 긴 오프닝 장면과(잉바르트센은 『소돔 120일』에서 발췌한 내용과 1975년 소설을 영화화한 파졸리니의 「살로」에 대한 자세한 묘사를 뒤섞어 이를 읽고 수행한다.) 「그래픽 리딩 룸」의 초연일에 사드를 읽기로 한 레몬의 결정에 있어서 사드가 첫 단어이자, 서두이자,

13　미셸 푸코, 「사드: 성의 중사」, 『미학, 방법, 인식론』(Aesthetics, Method, and Epistemology, 뉴욕: The New Press, 1998), 226.

14　푸코, 「사드: 성의 중사」, 227.

유령처럼 따라다니는 제문이자, 가능성의 안무-포르노그래피적 조건으로 등장하는 이유다. 하지만 곧바로 또 다른 질문이 제기된다. 왜 하필이면 『소돔 120일』이었을까? 우리는 디디위베르만의 말대로 오늘날 만들어진 작품보다 과거의 예술 작품이 더 최신인 상황을 마주하고 있는 것일까? 그렇다면, 그 이유는 무엇일까? 이 질문에 답하기 위해서 우리는 서구의 근대적 생체 권력이 만들어 낸 두 가지 발명품, 즉 안무와 포르노그래피의 서로 평행하며 상호 구성적이고, 내부 작용하는 역사를 살펴볼 필요가 있다.

『포르노그래피, 그 이론』이라는 ('공리주의가 행동에 미친 영향'이라는 중요한 부제가 달린) 저서에서 문학 이론가 프랜시스 퍼거슨은 오늘날의 신자유주의, 신식민주의 현실 속에서 생체정치학적, 시체정치학적 근대를 생산해 낸 바로 그 합리성의 논리를 이해하기 위해서는 포르노그래피가 가장 근본적인, 더 나아가 가장 핵심적인 진입로라는 주장을 전개한다. 그에 따르면, 다른 분야나 예술적 실천에서는 "아무도 다루지 않는 근대와 관련된 이슈들을 포르노그래피는 제기했다."[15]

퍼거슨이 봤을 때 포르노그래피가 제기하는 중요한 이슈 중 하나는 "포르노그래피에 관하여 이야기하려면" 불가피하게 "데이비드 흄이나 제러미 벤담 등 공리주의 철학자들과 추종자들이 '행동을 포착하고 거기에 고도의 지각 가능성을 부여하기 위해' 고안한 기법"을[16] 언급할 수밖에 없다는 점이다. 안

15 프랜시스 퍼거슨, 『포르노그래피, 그 이론』(시카고: University of Chicago Press, 2004), ix.

16 퍼거슨, 『포르노그래피, 그 이론』, ix. (강조: 필자.)

무에 관하여 이보다 나은 정의를 떠올리기 어려울 만큼, 안무는 정확히 같은 용어로 정의될 수 있다. 즉, 행동을 포착하고 거기에 고도의 지각 가능성을 부여하기 위해 설계된 기법인 것이다.

16세기부터 18세기 전반은 몸을 쓰는(writing) 두 가지 양식, 혹은 몸에 대한 쓰기의(writing)─어원을 살펴보면, '포르노그래피'는 '창녀들의 몸에 대한 쓰기'를 가리킨다─두 가지 양식인 안무와 포르노그래피의 형성기인 동시에, 통치성(governmentality)의 생체정치학적, 시체정치학적 논리에 따라 몸과 행동─여기에는 욕망의 행동과 그러한 행동을 미리 규정된 방식의 성적 대면으로 활성화하고 배치하는 것도 포함된다─을 관리(governance)하는 방식이 형성된 시기다. 그렇다면 오늘날 안무와 포르노그래피를 서로 뒤엉켜 발전한, 위와 같은 통치의 논리에 놓인 몸의 기능을 완전히 새롭게 이해하는 방식으로 간주하면 어떻게 될까?

포르노그래피에 관한 한, 퍼거슨은 이 질문에 명확한 답변을 제공한다. 그것은 푸코에 입각한 관점인 동시에 푸코의 사유를 어느 정도 교정하고 확장한다. 퍼거슨은 푸코가 사드를 규율 사회에 적합한 성(性)을 고안한 사람 정도로 성급히 규정지어 버린 것에 관해 재평가를 촉구한다. 퍼거슨은 다음과 같이 말한다. "18세기 후반에 부흥한 포르노그래피는 (…) 우리가 종종 차용하곤 하는 푸코의 개념보다 훨씬 더 넓은 의미에서의 생체정치를 수반했다. 포르노그래피는 자신의 주장을 신념을 통해서가 아니라(얼마나 정서적으로 강렬한지와는 무관하게) 행동의 묘사를 통해 전달했기 때문이다."[17] 그는 이어서,

17 퍼거슨, 『포르노그래피, 그 이론』, xiii. (강조: 필자.)

"포르노그래피는 마치 배우가 '이거 해 보세요, 당신도 좋아할 거예요.'라는 식으로 특정한 성적 경험을 추천하는 것에 그치지 않는다. 사드의 글에서 강렬하게 드러나듯이, 포르노그래피는 그 참여자들을 조직(arrange)한다."고 말한다.[18]

조직(arrangement)이라는 말은 모으는(assemblage) 행위와 배열(disposition)하는 행위를 동시에 표현한다. 이와 같은 이중적 의미에서 포르노그래피는 상호작용 중인(성적 상호작용일 수도 있고 아닐 수도 있지만, 언제나 운동적으로 내부작용 중인) 몸의 배열과 조직을 강렬하게 묘사하고, 미리 규정된 방식으로 명령하는데, 이로써 포르노그래피는 구조적으로 정동(affect)과 성정치적 효과(effect)의 포화된 장에서 작동하게 된다. 들뢰즈는 사드와 자허마조흐에 관해 다음과 같이 쓰고 있다. "포르노그래피 문학이란, 외설적인 묘사가 뒤따르는 몇 개의 명령(이거 해, 저거 해 등)으로 환원될 수 있는 문학이다."[19] "외설"이라는 말을 빼고, "포르노그래피 문학"이라는 말을 "안무"로 대체해서 이 문장을 다시 보면, 움직이는 살과 명령적 법칙을 관리하고 혼합하는 이 새로운 양식에 대한 정확한 정의를 얻을 수 있다. "안무란, 세세한 동작의 묘사가 뒤따르는 몇 개의 명령으로(이거 해, 저기로 가, 가만히 있어 등) 환원될 수 있는 예술 양식이다."

묘사(description)와 규정(prescription)을 포르노-안무적으로 혼합하는 이 지점에서 우리는 오늘날 사드의 재등장과 관련된 질문의 핵심에 다다른다. 마지막 반전으로, 잉바르트센

18 퍼거슨,『포르노그래피, 그 이론』, xiii. (강조: 필자.)
19 들뢰즈,『마조히즘』, 17.

의 「21 포르노그래피」의 오프닝 장면으로 돌아가 보자. 「21 포르노그래피」에서 특히 흥미로운 것은 잉바르트센이 공연을 시작하면서 에크프라시스적(ekphrasis)* 효과를 위해 파솔리니의 영화 「살로」의 장면 묘사와 사드의 『소돔 120일』의 긴 발화문을 섞어 읽는데, 중간중간 갑자기 이를 중단하고 해당 장면에서 가장 외설적인 순간들을 직접 몸으로 구현한다는 점이다. 이 대목에서 우리는 잉바르트센이 묘사와 행동을 혼합함으로써 안무를 통해, 혹은 안무 그 자체로 롤랑 바르트가 말한 "포르노그램"(pornogram)의 개념을 구현한다고 볼 수 있다. 이 개념은 바르트가 사드를 분석한 저서 『사드, 푸리에, 로욜라』에서 다음과 같이 기술된다. "사드는 포르노그램을 만든다. 포르노그램은 단순히 성적인 실천을 글로 남긴 흔적이 아니다. (…) 텍스트의 새로운 화학작용을 통해 (마치 고열을 가한 것처럼) 만들어진 <u>담론</u>과 <u>몸</u>의 융합이다."[20] 그러나 들뢰즈는 (퍼거슨 역시 또 다른 방식으로) 사드와 자허마조흐에 관한 저서에서 욕망과 운동성으로 새롭게 합금된 이 몸에 <u>아무런 담론</u><u>이나 융합</u>되는 것이 아니라는 점을 지적한다. 이 담론에는 이름이 있는데, 그것은 바로 <u>법의 담론</u>이다. 들뢰즈가 주장하듯, 사드는 푸코가 말한 것처럼 그저 규율의 에로티시즘을 고안한 사람이 아니라, 『실천이성비판』에서 칸트가 말한 법의 개념이 근본적으로 지닌 도착성을 깊이 이해했던 정치적이고 병리학

* 시각적 표상을 언어적 표상으로 옮기는 것, 혹은 예술 작품을 텍스트로 묘사하는 행위를 말한다.

20 롤랑 바르트, 『사드, 푸리에, 로욜라』(버클리: University of California Press, 1989), 158. (강조: 필자.)

적인 철학자였다. "법은 더 이상 그 권위를 끌어올 수 있는 뭔
가 고차원적인 원칙에 기반하지 않는다. 법은 그 자체의 형식
이 지닌 가치에서 그 독자성과 유효성을 얻는다." 따라서 "법
은 신비화의 과정이다."[21] 법을 구성하는 그 신비성을 실체화
할 수 있는 유일한 방식은 법을 몸에 휘갈겨 내리치고, 몸의 모
든 구멍에 법을 쑤셔 넣는 것이다. 그것이 얼마나 즐겁건 고통
스럽건 간에 말이다. 다시 말해, 법은 몸에 쓰여지거나 쑤셔 넣
어질 때만 육화된다(enfleshed). 모든 권력 주체는 "포르노트
로핑"(pornotroping)을 수행한다. "포르노트로핑"은 흑인 페
미니스트 이론가 오르탕스 스필러스가 계몽주의의 또 다른 생
체 권력, 시체 권력 기술, 즉 노예제를 분석하며 규정한 개념으
로, 시각적이면서도 동시에 육체적인 징벌과 통제의 작동이며
그 속에서 살은 역사의 "일차적 서사"를 구성하게 된다.[22] 바로
이러한 작동이 식민주의 근대, 자본의 시체정치학적 폭력, 그
리고 인간/남성의 백인 권력이라는 총체적 기획을 만들어 냈
다는 것이다. 이 역사 속에서 살은 항상 구조적으로 "분리되고
찢겨진다."[23] 이 역사 속에서 살은 "여성과 남성을 생존의 접경
으로 이끄는" 사법적 몸을 지탱하기 위해 만들어지고, 배열되
고, 조직되며, 그러한 몸은 "안이 바깥으로 뒤집어진 문화적 텍
스트의 표식을 몸소 짊어진다."[24] 움직임에 대한 규율적 법이

21 들뢰즈, 『마조히즘』, 82.
22 오르탕스 스필러스, 「엄마의 베이비, 아빠의 메이비」(Mama's Baby, Papa's
 Maybe: An American Grammar Book), 『다이어크리틱스』(Diacritics) 17권 2호
 (1987), 65~81.
23 스필러스, 「엄마의 베이비, 아빠의 메이비」, 67.
24 스필러스, 「엄마의 베이비, 아빠의 메이비」, 67.

지배하는 공간 속에서 안이 바깥으로 뒤집힌 문화적 텍스트가 "개성적" 활동성이라는 성질과 구분할 수 없을 정도로 육화되는 이와 같은 과정이야말로 안무의 기획을 포르노트로피적으로 서술하는 방식이다.

그렇다면 오늘날, 이 살의 안무적 포르노트로피는 신자유주의적, 신식민주의적, 인종차별주의적, 약리 포르노적 자본주의의 365일 24시간 전쟁 속에서 우리를 어디로 이끄는가? 잉바르트센이 「21 포르노그래피」에서 입증하듯, 그것은 우리를 다음과 같은 자각으로 이끈다. 안무가 없는 포르노그래피가 없듯이, 규율적이지 않은 통제는 존재할 수 없다. 잔인한 징벌, 집요한 폭력과 침해 없이 존재하는 자유로운 신자유주의적 움직임은 없다. 이 점은 「21 포르노그래피」에서 상당히 명확하게 드러난다. 사드에서부터 민주주의 서구가 이끄는 동시대 전쟁에 이르기까지, 그 저변에는 포르노그래피적인 추동, 포르노그래피적인 명령이 있다. 오늘날 신자유주의적 대의제 사회의 타깃은 통제와 규율 둘 다이다. 그리고 그것을 성취하는 방식은 안무-포르노그래피의 아상블라주를 통해서다. 이것이 포르노그래피가 순수한 섹슈얼리티와 구별되는 지점으로, 이와 같은 권력의 이중적 투여가 타깃으로 삼는 것은 단순히 "몸 자체"가 아니다. 오르탕스 스필러스가 지적하듯, "그 우선적 타깃은 법을 몸의 모든 구멍에 쑤셔 넣고, 몸 피부 전체에 낙인으로 찍어 세포 속에 주입한, 통제와 규율 아래 놓인 바로 살의 전정성(前庭性, vestibularity)"이다. 통제와 규율의 안무-포르노트로피적이고 안무-포르노그램적인 융합/주입([in]fusion) 작동이 지속되면서 살과 몸은 혼합된다. 이와 같은 맥락에서 보면,

들뢰즈가 1990년에 토니 네그리와 나눴던 인터뷰「통제와 되기」
에서 왜 첫 세 문장 만에 동시대적인 통제가 이뤄지는 사회에
관한 핵심적인 사상가로 흄뿐만 아니라 사드를 꼽고 있는지를
이해하게 된다. 이런 사회에서 규율(discipline)은 심지어 "자
유로운" 성생활 속에서까지도 자기 감시를 발동시키는 극도의
잔인성에 도달한다.[25]

잉바르트센이「21 포르노그래피」에서 명백히 입증하듯, 통
제 사회에서 신자유주의적 주체는 수행하고 물화될 것을 강요
받는다. 신음과 탄식 속에서, 대강 털을 깎은 자지와 대강 털을
깎은 항문과 보지 속에서, 지치지도 않고 섹스를 하는 초과수
행적(high performance) 몸은 순응의 양자를, 규율의 입자를,
명령의 조각을 몸 밖으로 발산한다. 그리고 그것은 자유의 자
기표현으로 위장되어 세계의 모든 구조에 스며듦으로써, 주체
성을 포르노트로피적 수행으로 육화한다. 그것이 바로 잉바르
트센이 포르노그래피를 "효율성의 사회적 메커니즘"이라고[26]
정의 내리는 이유다. 몸이 자기를 숨김 없이 재배열하는 과정
에서 포르노적 초과수행에 따르는 초가시성과 미시 정동성은
궁극적으로 주체성에 성적 자유를 가져다주지 않는다. 대신,
영구적으로 불안하게 죄책감에 빠진 주체, 그러니까 365일 24
시간 끊임없이, 효율적으로, 화려하게, 그리고 효과적으로 포
르노그래피적인 수행을 선보이지 못할 것을 두려워하는 주체
를 만들어 낸다. 들뢰즈가 지적한 바 있듯, "법에 복종하는 자

25 질 들뢰즈,「통제와 되기」,『협상들』(Negotiations, 시카고: University of
 Chicago Press, 1995), 169.
26 메테 잉바르트센, 개인 대화.

는 정의로워지거나 자신이 정의롭다고 느끼지 않는다. 반대로, 그들은 앞서 죄책감을 느끼고, 앞서 죄인이 된다. 법에 더 엄격하게 복종하면 할수록, 그들의 죄책감은 더 커진다."[27] 약리 포르노그래피적 자본주의의 신자유주의적 조건하에서, 개인이 복종해야 하는 법은 자기충족(self[ie]*-sufficiency)의 법으로, 이 법은 끊임없이 초과수행을 추구하는 주체성을 찬양한다. 여기서 포르노그래피적 소비의 편재성과 용이성이야말로 삶의 목적을 물화하는 신자유주의의 운동적 비축물로, 정치철학자 콜린 고든이 신자유주의의 "영구적 재훈련"이라고[28] 부른 것이다. 이는 자기 발전과 정서적 자기 확신을 향한 추동, 자기 수행을 끊임없이 선보임으로써 사회로 통합되고자 하는 추동을 가리킨다. 포르노그래피는 이 훈련 과정에 기여한다. 성생활을 포함한 삶의 모든 차원에 대한 안무는 바로 그러한 훈련이 가능해지는 조건이다.

따라서 지난 10년간에 걸친 상업 포르노그래피의 확장은, 동시대 주체성이 이 내려찍고 쑤셔 넣는 신자유주의의 초과수행의 법칙에 부응하는 방식을 몸의 수많은 구멍들을 이용하여 연습하는 안무적 장치가 된다. 그것이 만들어 내는 것은 영구

27 들뢰즈, 『마조히즘』, 84.

* 원문에서 이하 self(자기)가 쓰인 단어는 모두 self(ie)로 표현되었는데 이는 레페키의 저서 『특이성』(2016)에 등장하는 개념으로, 셀카(selfie) 문화에서 볼 수 있듯이 신자유주의적 주체성이 자기 찬양을 강조하는 양상을 표현한다.

28 콜린 고든, 「통치 합리성」(Governmental Rationality: An Introduction), 그레이엄 버철(Graham Burchel)·콜린 고든·피터 밀(Peter Mille), 편, 『푸코 효과』(The Foucault Effect: Studies in Governmentally, 시카고: University of Chicago Press, 1991), 44.

적인 성적 자기 고립 가운데서 수천 개의 몸 이미지들과 자기
지시적으로 상호작용하는, 영구히 꿰뚫린 주체성, 영구히 수행
하며 불안해하는 주체성이다. (파울 프레시아도는 『포르노토
피아』와 『테스토 정키』에서 자위하는 자의 형상이 동시대 앨
리 포르노 자본주의에서 차지하는 중요성을 강조한 바 있다.
그 주체가 다른 사람, 혹은 다른 여러 사람과 섹스를 하고 있건
아니건 간에 말이다.)²⁹

극단적으로 개별화된 동시대의 신자유주의적 주체성은 성
관계를 할 때 몸을 상호 고립적으로 조직한다. 여기서 포르노
그래피는 자기 확신을 보장하는, 그러나 결코 성적 해방은 보
장하지는 않는, 성-운동적 장치가 된다. 안무와 포르노그래피
가 신자유주의 주체성의 제작자로 완벽하게 수렴하는 이 지점
에서, 잉바르트센의 「투 컴 익스텐디드」를 다시 살펴보자. 작
품의 전반부에서 머리끝부터 발끝까지 몸 전체를 감싸는 타이
트한 파란색 의상을 입은 무용수들의 몸은 대단히 차분하지만
적나라하게 사드적인 방식으로 조직되어 위에서 언급한 자기
고립을 보여 준다. 이것이야말로 "움직이는 몸만이 점유하는
사유화된 공간"이다.³⁰ 「투 컴 익스텐디드」에서 몸의 조직과
미세한 움직임은 사드가 다루고 있는 주제를 동시대 버전으로
보여 준다. 마찬가지로 롤랑 바르트는 『소돔 120일』에서 실링
(Silling)이라는 장소에 관해 사드가 강조한 "고립"의 성격을
상기시킨다.³¹ 최후의 사유화된 공간은 자기운동하는 개인 그

29 파울 프레시아도, 『포르노토피아』(Pornotopia: An Essay on Playboy's Archi-
 tecture and Biopolitics, 뉴욕: Zone Books, 2014). 『테스토 정키』, 2013.

30 제이컵, 「포르노그래피의 유물론적 세계」, 158.

31 바르트, 『사드, 푸리에, 로욜라』, 147.

자체의 공간인 것이다. 무용수들은 「투 컴 익스텐디드」의 후반부에 가서야 의상을 벗고 포르노그래피적, 기계적 아상블라주를 해체한다. 그들은 다시금 자신의 피부를 되찾고 나체가 되어 열광적이고 집단적이고 폭발적인 춤을 추며 무대 곳곳을 주체할 수 없는 기쁨으로 가득 채운다. 이 장면에 가서야 우리는 사드를 "성의 중사"로 봤던 푸코의 비판에 대한 안무적 등가물을 발견할 수 있다. 실제로, 작품의 후반부는 1975년 인터뷰에서 푸코가 했던 마지막 발언을 재연하는 것 같다. "우리는 몸으로, 즉 몸의 요소와, 표면과, 부피와, 두께를 가지고 비규율적인 에로티시즘을 창조해 내야 한다. 변화무쌍하고 분산된 상태의 몸, 우연한 대면, 계획되지 않은 쾌락으로 가득한 에로티시즘 말이다."[32]

어쩌면 「21 포르노그래피」는 그 에크프라시스적 충동을 통해 이 비규율적 에로티시즘이야말로 언제나 포르노그래피의 이면에 있었다는 점을 잘 보여 주고 있는지도 모른다. 포르노그래피는 노골적인 "고도의 지각 가능성"을 위해 과대 묘사라는 기획에 치열하게 빠져든다. 때문에 관람자 혹은 독자는 그 주체할 수 없는 육체적 섬망에 불가피하게 빠져드는 자신의 모습을 발견하게 된다. 이는 꼭 섹스에 대한, 혹은 헤아릴 수 없는 쾌락에 뒤섞이는 살과 액체에 대한 섬망이라기보다는, 그 초기부터 악리 포르노적 자본주의의 정치 존재론적 추동에 영향을 미쳤던 사법적, 운동적 합리성의 근간이 되는 망상이다. 때문에 포르노그래피적인 것은 비평적 안무의 충동에 의해 움직이

32 푸코, 「사드: 성의 중사」, 227.

기 시작하는 순간부터, 해방된 쾌락을 통해 권력에 대한 자신의 관계를 해체하기 시작한다.

포르노그래피가 동시대 삶에서 (문학과 행동, 성과 상상, 운동성과 비판의 차원 모두에서) 새로운 장르로 재등장한 이후, 예기치 않았던 부수 현상들이 새어 나오기 시작하고, 이는 포르노그래피가 신자유주의의 주체화 양식과 맺었던 관계를 약화하거나, 심지어는 희석하기도 한다. 다시 말해, 포르노그래피는 쾌락의 반(反)테크닉, 성적 행동의 미시지각적 레퍼토리를 촉발시킴으로써 동시대 행동 양식을 생체정치적, 시체정치적 규율을 통해 통제하고자 하는 기획을 위협할 수 있다. 이것이 사드의 글이 그럼에도 불구하고(yet), 다시금(and again) 가능성으로 가득한 이유다. 레몬과 잉바르트셴의 안무 작업에서 사드의 귀환이 이토록 탈시간적으로 동시대적인 이유이기도 하다.

이 글은 2015년 가을, 스톡홀름 MDT에서 열린 「포스트댄스 콘퍼런스」의 기조연설문을 녹취한 것으로, 맥락에 따라 일부 수정하였다.

마텐 스팽베르크
여러 영역에 걸쳐 활동하는 안무가, 무용 이론가. 확장된 영역에서의 안무, 다양한 형식과 표현을 통한 안무의 실험적 실천 등이 주된 관심사이며 다층적 형식을 띤 실험적 실천을 통해 이 문제들에 접근해 왔다. 2008년부터 2012년까지 스톡홀름의 무용 대학교에서 안무학을 이끌었고 2011년 『스팽베르크주의』를 출간했다. 최근에는 생태학과 후기인류세 미학에 관한 작업을 발표하고 있다.

서문

어렸을 때 저는 아드보킷(advocate, '옹호자')이 과일의 한 종류라고 굳게 믿었습니다. 제게 아드보킷은 조금 덜 초록색인 아보카도(avocado)나, 아니면 조금 더 큰 아프리콧(apricot) 같은 것이었습니다. 이상하게도 아버지가 '아드보킷'이라고 부르는 친구가 있었는데, 저는 도무지 그분이 동네 과일 가게 좌판 바깥에 있는 모습을 상상할 수 없었습니다. 그래서 아버지가 그 아드보킷을 만나러 간다고 할 때면, 저는 장을 보러 간다는 얘기인 줄 알았습니다.

따라서 제게 무언가를 아드보킷 한다는 것은 그 아보카도나 아프리콧 같은 과일의 껍질을 벗기는 일을 말했습니다. 이런 맥락에서 아드보커시(advocacy, '변론')를 제안한다는 것은, 비록 상상하기는 좀 어려웠지만, 제게는 틀림없이 과일 샐러드와 관련된 일이었습니다.

오늘 저는 강한 식욕을 가지고 그 금단의 과일에 다가가 보려 합니다. 그건 바로 포스트댄스(post-dance)를 아드보킷, 즉 옹호하는 것, 혹은 포스트댄스를 위한 아드보커시, 변론을 제안하는 것입니다. 포스트댄스는 특별한 이유 없이 부정적인 울림을 갖게 된 것 같습니다. 보편적인 무용 역사의 뒤편에 머물렀어야 하는 그런 안 좋은 것으로 말입니다. 그러니 잠시 참을성을 갖고 제 얘기를 들어 주십시오. 포스트댄스가 대배심원 앞에 서 보려는 첫 시도이자 첫 순간이니까요. 과연 제가 포스트댄스를 과일 가게에서 꺼내 와 과일 샐러드와의 연관을 모두 씻어 내고, 미래의 춤과 안무 실천을 규명하기 위해 무언가 쓸모 있는 것으로 만들 수 있을까요.

이미 우리 모두 알다시피 춤은 더 이상 충분하지 않습니다. 한편에서 춤이라는 말은 그 자체로 너무 복잡해져서 동시대의 실천을 담아내지 못할뿐더러, 다른 동시대적 맥락, 환경, 문제의식, (광의의) 생태계, 비평적인 이론 등과 춤이 맺는 관계를 포착하지 못합니다. 다른 한편으로 춤은 너무나 넓은 의미를 가진 용어가 되어 움직이는 것이라면 무엇이든 포장할 수 있게 되었습니다. 춤은 과일 샐러드는커녕 난잡한 뒤범벅이 되었는데, 물론 그런 뒤범벅도 훌륭할 수 있지만, 장기적인 관점에서는 좋지 않을 겁니다. 이 상황에 비추어 볼 때, '무용-무용'(dance-dance)이나 '개념 무용'(conceptual dance)처럼 끔찍하게도 대략적이고 모순적인 용어 대신, '포스트댄스'라는 용어에 빛을 밝힐 수 있을지 살펴보겠습니다.

무용 수업이나 리허설이 끝나면 조금 당혹스러운 순간이 있는데, 그건 바로 참여자들이 옷을 갈아입으면서 샤워를 하지 않은 채 겨드랑이에 디오더런트를 아무렇게나 바를 때입니다. 디오더런트는 물론 훌륭한 것이지만, 저는 그런 순간을 포스트댄스와의 연관 속에서 자꾸 생각해 보게 됩니다. 우린 디오더런트나 그 밖의 향수 같은 것을 자기를 더 낮게 만들기 위해서, 자기 냄새를 더 좋게 하기 위해서, 자기와 자기 정체성을 북돋우기 위해서 사용할까요, 아니면 무언가를 덮고 숨기고, 지우고, 없애기 위해 사용할까요.

포스트댄스는 어떨까요? 우리는 포스트댄스를 땅에 젖고 낡은, 늘 기회만을 노리는 춤이 내는 아주 고약한 냄새를 덮고 숨기기 위한 것으로 이해해야 할까요, 아니면 춤이라는 꽃다발

의 섬세한 향기를 북돋우고, 때로는 필요한 그 약간의 무언가를 더해 줄 수 있는 것으로 이해해야 할까요? 어쩌면 포스트댄스는 춤의 향취가 적절한 시간에, 충분한 시간을 가지고 피어오를 수 있게 해 주는 축복은 아닐까요?

아니면 이 주장을 거꾸로 돌려 봅시다. 지금까지 포스트댄스는 텅 빈 깡통이었지만, 그 안을 적절한 춤으로 채우면, 춤이야말로 포스트댄스의 향기를 무척이나 매혹적으로 만드는 요소가 될 겁니다.

지난 며칠간 「포스트댄스 콘퍼런스」에서 받은 느낌은, 포스트댄스에서 '포스트'라는 말이 뭔가 부정적인 것으로 이해되고 있다는 겁니다. 사람들은 포스트댄스가 춤을 그것이 될 수 있는 것으로부터, 혹은 더 사고가 닫힌 이들은, 춤이 되어야만 하는 것으로부터 제한한다고 생각하는 것 같습니다. 제가 제안하고자 하는 건 포스트댄스를 통해서 '포스트'를 옹호하는 것이 아니라, '댄스', 즉 춤을 옹호하는 겁니다. 우리가 해야 할 일은 춤을 역사적으로 고정된 위치에서 구출하는 것, 그 유산의 족쇄로부터 해방하는 것입니다. 새로운 조건, 상황, 환경 속에서 춤에 관해 이야기하는 법을 배우고, 지금 여기 있는 춤과 미래의 춤에 공명할 수 있는 새로운 종류의 행위주체성(agency)을 발견하는 겁니다.

서스펜스를 고조하기 위해 작은 스포일러를 하나 말하겠습니다. 포스트댄스는 그 자체로 춤에 대한 옹호입니다. 그러나 그 방법은 춤을 순수하게 만드는 것이 아니라('정상'으로 되돌리는 것이 아니라), 춤이 춤, 예술, 장식, 오락으로서뿐만 아니라,

사회적, 인간적, 관계적, 정치적, 경제적 현실에 대한 우리 사회의 능동적이고 격렬한 힘으로서 그 자신의 과거, 현재, 미래에 참여할 수 있도록 힘을 부여해 주는 겁니다. 이런 방향의 포스트댄스는 우리가 함께 살고 싶은 방식에 관한 구상에 춤이 그 자체로 참여할 수 있도록 춤에 능동적인 역량을 부여하는 시작점이라고 봐야 합니다. 정확히 말해서, 이것이나 저것에 대한 춤이 아니라─그러니까 어떤 서술로 표현되는 주제를 통해서가 아니라─춤 그 자체가 역량을 갖는 순간 말입니다. 우리는 그 방향으로 향하는 길을 찾아야 합니다.

하지만 이 길은─적어도 지금까지는─결코 선형적이지 않습니다. 그 때문에 앞으로 이어지게 될 이야기는 때로는 춤, 안무와 전혀 관련이 없어 보일 수도 있지만, 끝에 가서는 모든 것이 조금 더 선명해지길 기대합니다.

시작하기에 앞서 간단히 맥락을 짚고 넘어가겠습니다. 저는 25년 이상을 스웨덴 무용 커뮤니티에서 활동해 왔습니다. '춤의 집'이 문을 열 때도 그 자리에 있었습니다. 다행히 1986년에 피나 바우슈가 스톡홀름을 방문했을 때는 없었지요. 하지만 그 긴 시간 동안, 이번에 있었던 콘퍼런스 같은 것은 스톡홀름에서 한 번도 열린 적이 없습니다. 이 정도의 규모와 이 정도로 국제적인 관객이 참여하는 행사는요. 클리셰처럼 들릴 수 있겠지만, 젊고 새로운 얼굴이 이렇게 많이 모인 건 처음입니다.

저는 이 점이 아주 멋지다고 생각합니다. 이 콘퍼런스가 아무리 모호하고 어수선해도 강력하게 춤의 미래를 향해 가리키고 있다는 것, 이 예술 형식의 강력한 미래를 향하고 있다는 것

이요. 우리가 모두 어느 정도는 각자의 삶을 투여해 온 이 예술 형식에 말입니다.

프로그램의 참여자 명단을 살펴보면, 춤의 입지를 공고히 하고, 춤의 과거에서 가치를 끌어와 확인하기 위해 필요한 그런 무거운 이름들은 찾아볼 수 없습니다. 제게 이건 건강한 신호입니다. 어떤 생명력의 신호죠. 춤에는 미래의 가치가 약속되어 있기 때문에, 더는 그 과거를 움켜쥘 필요가 없습니다. 포스트댄스는 약속입니다. 이 콘퍼런스도 약속이죠. 굉장한 미래를 향해 가는 시작점으로, 드디어 저를 포함한 과거를 놓고 새로운 미래를 즐길 기회입니다. 그리고 그 발걸음은 역사에 머리를 숙이고 과거를 찬양해 왔던 지난 오랜 시간과는 달리, 현재와 앞으로 오게 될 춤에 경의를 표하는 데에서 시작합니다. 미래는 거대하고 관대합니다. 저는 이 점을 염두에 두고 포스트댄스를 위한 변론, 궁극적으로는 춤을 위한 변론이 될 이야기를 시작해 보려 합니다.

시작해 봅시다

춤을 향한 송가를 인식론으로 시작하는 건 어쩌면 이상하게 느껴질지도 모릅니다. 그러나 앞으로 보게 되겠지만, 포스트댄스는 정확히 인식론과의 관계 속에서 작동하고, 그로부터의 근본적인 변화를 드러냅니다.

인식론(epistemology)은 지식이라고 번역될 수 없지만, 그 어원인 에피스테메(epistēmē)는 지식으로 번역될 수 있습니다. 따라서 인식론은 지식의 성질에 관한 연구, 지식에 관한 연

구, 혹은 지식의 가능성에 관한 연구입니다. 그러나 동시에 그 반대이기도 합니다. 인식론에는 언제나 어떤 특정한, 혹은 다른 지식의 역학이 결부되는데, 그건 다시 말해 특정한 지식의 역학이 어떤 식으로 작동하는가, 그 자체, 또 세계와의 관계 속에 어떻게 위치하고 연결되는가에 관한 질문입니다. 어떤 지식의 역학은 그 인식론을 규명함으로써 자신의 작동 방식을 이해하게 되는 한편, 인식론은 어떤 지식의 역학이 윤리, 정치, 통합과 배제의 형식 등을 어떻게 설명하는지 이해하게 해 줍니다.

무언가가 가능해지기 위해서, 그리고 현실에서 어떤 역할이 주어지고, 인식되고, 변화되고, 어떤 위치를 점하기 위해서는, 무엇보다 지식에 새겨져야 합니다. 그것은 어떤 식으로든 지식의 형태가 되어야 하고, 그렇기 때문에 어떤 식으로든 인식론의 형태로 각인되어야 합니다.

자, 인식론은 단순히 이성, 합리성, 글쓰기, 숫자, 수학의 문제가 아닙니다. 언어는 인식론에서 분명히 지배적이고 강력한 요소이지만, 알든 모르든, 모든 형태의 지식은 그 자체로 인식론을 필요로 합니다. 몸, 움직임, 꿈, 친밀감, 영성, 시, 목공, 조경 등 모두요.

모든 종류의 지식은 이 세계에 저마다의 방식으로 참여하고, 그 참여의 방식을 이해하는 것을 우리는 인식론이라고 부릅니다. 예를 들어 과학은 이 우주나 사람들의 건강을 엉망진창으로 만들지 않기 위해서 자신의 인식론과 관련해 아주 정확한 표현과 명징한 원칙을 가지고 있어야 하는 반면, 예술적 실천의 인식론은 그보다 덜 엄격해도 됩니다. 물론, 이건 환상이지만요. 그저 정확성의 전제가 전혀 다를 뿐이죠. 동시에, 어떤 것이 지식

으로, 어느 정도 자율적인 지식의 역학으로 정의되려면, 그 인식론을 규명해야 합니다. 인식론을 규명하는 과정에 일련의 과정과 기술, 혹은 실천 방법이 등장하는 순간부터 그 지식은 정교해졌다고 볼 수 있습니다. 왜냐하면 이는 그 지식이 어떤 지향성에서 멀어져 자기 성찰의 가능성으로 이동했음을 암시하기 때문입니다.

인식론 다음으로 우리가 살펴봐야 할 용어는 다소 무겁고 복잡한 것으로, 바로 존재론입니다. 인식론이 지식의 성질과 이 지식이 세계에 참여하고 관계를 형성하는 방식을 연구하는 것이었다면, 존재론은 어떤 존재의 성질에 관한 연구인 동시에, 실제로 존재하는 개체들의 분류와 상호 관계에 관한 연구입니다. 비물질적인 것을 포함한 모든 것, 이를테면 감정, 기억, 약간의 연기, 우주, 면접 등은 모두 이 세계에 존재하는 것이고, 따라서 존재론에 얹혀 있습니다. 어떤 사상가들은 모든 것은 서로 다른 존재론을 가지고 있다고 믿는 반면, 다른 이들, 특히 최근의 사상가들은 모든 것은 필연적으로 평평한 존재론을 공유한다고 생각하며, 그렇지 못한 것은 충분한 존재론이 아니라고 말합니다.

꽤 오랫동안 존재론은 오염된 단어였지만 대략 10년 전부터 다시금 그 정당성을 되찾고 있습니다. 모든 것은 언제나, 어떤 식으로든 존재론에 각인되어 있지만, 우리 인간은 지식, 또는 에피스테메를 통해 이 세계에 접근하기 때문에, 그것의 존재론, 그 '존재'에는 접근할 수 없습니다. 그럼에도 불구하고 존재론에 관한 연구와 규명은 새로운 사유의 방식을 제공할 뿐만

아니라, 지식이 없는 세계, 이해할 수 없는 경험의 세계에 관해 사변할 수 있는 가능성을 열어 줍니다. 더 나아가 몸은 항상 지식 바깥에서, 아니면 적어도 지식의 언저리에서 작동하며, 더불어, 감각, 정동, 사건, 에너지 등은—비록 우리가 그것을 대면하는 순간에는 재현, 지식으로 전환되지만—그 본질에 있어서 인식론적이지 않고, 지식을 기반으로 하지 않습니다.

과한 구분일지도 모르지만, 사실 우리는 철학의 역사를 비슷한 방식으로 구분할 수 있습니다. 그리스의 대가들에 그 어원을 두고 있는 서구의 철학은 존재론적인 시기와 인식론적인 시기로 나눌 수 있습니다. 전통적인 철학자는 어떤 문제에 대해 "~은 무엇인가"라는 질문으로 접근했습니다. 이들은 어떤 맥락, 관점, 시공간과 관계없이, 이것은 무엇이고 저것은 무엇인지를 질문합니다. 다시 말해, 생각할 수 있는 모든 관점으로, 모든 것에 대해서는 아닐지라도, 사람이나, 돌, 연기, 역사 등이 무엇인지를 질문하는 겁니다. 인류에게 있어서 마이크는 무엇인가, 탁구공은 무엇인가... 즉, 어떤 것의 '존재'를 묻는 것이죠.

그런데 18세기에 어떤 일이 일어납니다. 사람들은 어찌 보면 아주 기본적인 자각에 도달합니다. 어떻게 내가, 우리가, 인류가, 어떤 것이 무엇인지, 돌의 존재(being)와 존재(Being)가 무엇인지 대체 무슨 수로 알 수 있단 말인가? 흄과 칸트는 이 작은 딜레마를 세상에 알리며 철학에 작은 반칙을 허락하자고 주장합니다. 이들은 "~은 무엇인가"라는 철학적인 질문을 실상 "~은 우리에게 무엇인가" 혹은 "~은 우리의 의식에 있어서 무엇인가" 아니면 "~은 지식, 인식의 관점에서 봤을 때 무엇인가"

라는 질문으로 바꿉니다. 이것이 바로 오늘날에도 우리가 살고 있는 철학에서의 인식론적 시기입니다. 철학은 지식에 관한 문제이고, 지식에는 어떤 기반이 없기 때문에, 철학은 어떤 것이 절대적인 무엇(Is)인가에 관한 문제가 아니라, 어떤 것이 무엇(is)인가, 즉 무슨 힘을 갖고자 하는가의 문제가 됩니다. 그 때문에 인식론이라는 철학의 두 번째 에피소드는 전적으로 정신과 이성의 영역이라고 말할 수 있습니다. 그리고 그것은 좋든 나쁘든, 무한히 많은 기회와 자원을 배제합니다.

존재론에서 인식론에 이르기까지 이성, 합리성, 지식의 헤게모니에 새롭게 접근하거나, 그에 대해 이의를 제기할 수 있는 방법이 아마―거의 확실히―있을 겁니다. 만약 그렇다면, 그건 우리가 알고 있는 예술과 미적 감상에 질문을 제기하거나, 심지어는 그 종말을 암시하는 것일까요? 분명히 춤, 퍼포먼스, 안무, 라이브 아트, 보디 아트 등의 예술과 미학은 확정성, 이성, 합리성, 지식이라는 서구의 형식들을 통해 공인된 것이니까요.

춤은 안무가 아니고, 안무는 춤이 아닙니다

춤과 안무 간에 인과관계가 있다는 것, 즉 안무가 수단이고 춤이 그 결과라는 것이 우리의 보편적인 이해입니다. 이는 미국의 안무가 도리스 험프리가 안무가 하나의 공예(craft)라는 포괄적인 제안을 하기 위해 1958년에 쓴 책 『춤 제작 방법』에 집약적으로 서술되어 있습니다. 제목에서 명백히 드러나듯, 그의 제안은 다음과 같습니다. 우리는 춤을 제작하는 방법을 안무라고 부르고, 춤은 안무를 통해 만들어진다는 겁니다. 여기

서 방법이라는 말은 분명 예술이나 미학과는 분리되는 것으로, 요리법이나 오토바이 관리법, 사랑하는 법, 포커를 치는 법 등에 더 가까운 것으로 느껴집니다. 하지만 여기서 험프리는 그저 예술과 공예를 혼동한 듯합니다. 이해합시다.

그러나, 춤을 제작하는 방법은 분명히 안무라고 명시되어 있고, 앞서 말했듯이 이 재귀적인 움직임 속에서 춤은 안무로 만들어집니다. 결과적으로 안무와 춤은 음과 양처럼 서로를 정의하면서, 완벽한 화합을 이루게 되는데, 이건 물론 좋은 일이지만, 동시에 외부에서의 개입이 불가능하다는 점을 암시합니다. 다시 말해, 안무와 춤 간에 강력한 인과관계가 생긴다는 뜻이죠.

더욱더 흥미로운 것은 험프리가 춤이 무엇인지 정의하기를 잊어버렸다는 점입니다. 안무가 우리가 알고 있는 바로 그 춤을 만드는 방법이라는 듯 말입니다. 다시 말해, 안무는 관례적인 춤을 만드는 방법이고, 역으로, 관례적인 춤은 안무라는 장치로 만드는 것인 셈입니다. 이제 왜 안무가들이나 무용가들이 그토록 온 힘을 다해 안무에서 멀어지려고 했는지 알 만도 합니다.

그러나 지난 20년간 우리는 안무와 춤의 인과관계, 혹은 결혼이 무너지는 것을 봤습니다. 물론 그 전에 어둠의 선구자들은 있었지만, 그 관계에 금이 간 건 최근이 처음입니다. 처음에 그 주도권은 분명히 안무에 있었지만 최근, 어쩐 일인지 특히 2012년을 기점으로는 춤이 안무를 따라잡은 듯합니다. 춤은 지금 안무로부터의 해방을 시도하고 있습니다. 제가 여기서 의도

적으로 해방이라는 말을 쓰는 건 계몽이나 거부와의 차이를 강조하기 위해서입니다. 해방된 사람이라고 해서 혼자 사는 사람이 아니듯이, 이미 최소한 반세기 전에 춤이 확인한 점이지만, 해방은 새로운 목소리의 생산, 즉 세상에 새로운 목소리를 소개하는 것을 말합니다. 제가 틀리지 않았다면, 그것이 바로 지금 춤에서 일어나고 있는 일입니다. 그리고 여기서 특히 멋진 부분은 그 일이 소위 엉뚱한 곳에서, 변방에서 일어나고 있다는 점입니다. 더 훌륭한 것은 그러한 엉뚱한 곳들이 자신이 무엇을 하고 있는지 정확히 알고 있다는 거죠. 그들은 앞으로 자기들이 어떤 모습을 하게 될지, 어떤 모양이 될지는 알지 못하지만, 적어도 지금 무엇을 하고 있는지는 분명히 알고 있습니다.

실제로, 우리에게 필요한 것은 한 번의 이혼이 아니라, 두 번의 이혼입니다. 우리는 안무를 춤과 이혼시켜야 하는 동시에, 춤을 안무와 이혼시켜야 합니다. 그러나, 이혼이 진행되고 있다고 해서 사랑이 없다는 뜻은 아닙니다. 그저 주술을 깨서, 안무가 춤의 어머니 말고도 다른 역할을 할 수 있게 해야 할 뿐입니다. 그 반대도 마찬가지죠. 안무와 춤은 서로 별개의 역량이고, 이제는 각각, 그리고 함께 빛나야 할 때입니다.

잘 알려져 있듯, 건축가들은 엉망인 상태를 두려워하고 그렇기 때문에 공간을 구획하고 집을 짓습니다. 건축가들이 엉망인 상태를 두려워한다면, 안무나 안무가들은 무엇을 두려워할까요? 그들은 움직임을 두려워합니다. 그 때문에 움직임을 조직하죠. 안무는 건축처럼 움직임을 길들이고 다스리는 일입니다. 안무는 움직임을 조직합니다. 다시 말해, 안무는 구조를 만드는 일

입니다. 당연한 말이지만, 구조를 만든다는 것이 반드시 정돈된, 평범한, 형식적인 것을 만든다는 의미는 아닙니다. 그러나 구조화는 일련의 체계, 코드, 혹은 일관성의 존재를 함의합니다.

　관습적으로 이야기하자면, 구조는 추상적인 역량이기 때문에 세계에 진입하기 위해서는 어떤 표현 방식과 접합되어야 합니다. 어떤 식으로든 재현의 형식에 연결되어 있어야 하죠. 춤은 안무가 재현될 수 있는 표현 방식 중 하나이지만, 악보나 알고리즘, 텍스트, 드로잉, 영상, 영화, 혹은 기억처럼 또 다른 방식이 있을 수도 있습니다. 그리고 안무는 결코 움직임과 직접적으로 관계된 표현 방식을 선택할 필요가 없습니다. 안무 그자체는 움직이는 것이 전혀 아닙니다. 무언가가 안무적인 구조와 관계를 맺을 때, 어떤 형태로든 움직임이 발생하는 거죠.

보통 안무를 시간과 공간을 함께 조직하는 것이라고 제안하지만, 안무를 그렇게 정의하는 데에는 문제가 있습니다. 그렇게 따지면 안무가 아닌 것이 어디 있습니까? 한편, 안무를 춤을 만드는 방법으로 정의하는 건 안무가 하나의 표현 방식에 매여 있음을 시사하고, 그런 정의가 성립하려면 그 표현 방식은 우리가 확정한 것, 혹은 어떤 기준에 맞춰서 정의한 것으로 국한되어야 합니다. 그렇게 되면 안무는 그 경계를 결코 넘어서서 변화할 수 없지요. 일단 첫걸음은 안무가 시간과 공간을 함께 조직하는 것이라는 제안에서 함께라는 말에 이의를 제기하는 겁니다. 시간을 넘어서서 공간을 조직하는 일인 건축과는 달리, 안무는 공간을 넘어서서 시간을 조직하는 일입니다. 다시 말해, 건축은 시간의 역학에 대해 공간을 응집하는 구조를 세우는 반면,

안무는 안정적인 공간 속에서 시간의 움직임을 가능케 하는 조직을 만들어 냅니다.

하지만 이것만으로는 안무가 무엇인가라는 문제에 다가가기 충분하지 않습니다. 저는 "~는 무엇인가"라는 식의 모든 질문 뒤에 도사리고 있는 본질화의 욕망을 우회할 수 있는 다른 관점, 다른 형식의 정의를 제안하고자 합니다. 우리의 목표는 안무가 "어떤 것인가"를 묻는 대신—여기서 드라마가 시작됩니다— 안무를 그 주변 상황과의 관계 속에서 정의하는 것입니다.

지금까지 많은 사람이 안무를 일종의 도구 모음으로 생각해 왔습니다. 안무가가 도구 상자를 들고 다니는 식입니다. 물론 실제로 그러는 안무가도 있겠죠. 일단, 도구 상자는 무언가를 하기 위해 고안된 것입니다. 험프리는 자신의 책에서 자기가 가진 도구들을 하나씩 살펴보고 있습니다. 안무가의 도구 상자는 어떤 표현과 인과관계에 있는 것처럼 보이고, 여기서 그 표현은 뭐가 되었건 춤의 냄새가 납니다. 때문에 다시 제기된 주장은, 안무는 도구들의 모음인 것은 맞지만 그 도구는 보편적인 것이기 때문에 그 어떤 것에도 꽤 성공적으로 적용될 수 있으며, 생산과 분석의 차원에서 두루 쓰일 수 있다는 겁니다. 이러한 제안은 안무가가 어떤 확정적인 표현 방식에서 벗어나, 소위 그어떤 것이든 안무할 수 있다는 생각을 함의합니다.

　이것이 왜 중요할까요? 왜냐하면, 안무가의 도구가 춤에 대해 인과적이지 않다면, 우리는 안무를 어떤 전문성으로 이해하는 데에서 벗어나, 일종의 능력치(competence)로 이해할 수 있

기 때문입니다. 이는 안무가가 무대에 오르든 안 오르든 상관 없는, 춤으로 귀결되지 않는 프로젝트의 기금에도 지원할 수 있다는 뜻입니다. 다시 말해 안무가의 프로젝트가 그가 선택한 도구에 따라 정의될 수 있다는 겁니다. 이를테면 안무가가 영화 제작 기금에 지원할 수도 있겠죠. 프로젝트에 춤은 전혀 포함되지 않지만, 영화가 안무적인 능력치를 통해 만들어지는 경우입니다. 아니면 안무가는 작가로 불리고자 하는 열망이 전혀 없어도 소설을 쓸 수 있을 겁니다. 그는 자신의 표현 방식이 문학인 안무가일 뿐입니다. 사실, 안무가의 도구 상자가 보편적인 성격을 띠고 있다면, 그의 표현이 반드시 미적 영역에 국한될 필요조차 없습니다. 도시계획 부서에 건축가들이 여러 명 있는 것처럼, 마찬가지로 그 사무실에는 도시 내의 흐름과 움직임을 디자인하고 분석할 수 있는 안무가들이 한 무리 있어야 합니다.

안무와 교육의 관계도 대대적으로 재고되어야 합니다. 무엇보다 리서치라는 말이 함의하는 바를 재고해야 합니다. 춤과 관련된 리서치는 어떤 형태든 적용을 염두에 두고 하는 경우나, 부정적으로 자기 지시적인 경우―연구자 본인의 표현 방식을 리서치 하는 것이 연구자 본인의 표현 방식인―를 제외하고 생각하는 것이 몹시 어려운 듯합니다. 이 점을 고려하면, 어쩌면 춤보다는 안무와 관련된 리서치 대상을 개발하는 일이 더 흥미로울 수도 있습니다. 더욱이, 춤 연구가 제시할 수 있는 것이 결국 방법론적으로 일관된 학문적 탐구가 아니라 (개인적인) 능력치라면, 박사 학위 심사 위원들은 무엇을, 어떤 기준으로 평가해야 한단 말입니까.

하지만 안무를 보편적이든 아니든, 어떤 도구로 간주했을 때 생기는 문제가 있습니다. 도구는 언제나 지향성을 가지고 있습니다. 말하자면 그것은 자기 임무가 무엇인지 알고 있으며 어떤 성취나 측정 가능한 영역 안에서만 작동합니다. 도구에는 기능이 부여되고, 기능에는 의식을 통해 가치가 부여되며, 방향이 있는 것은 오직 알 수 있는 것만을 성취합니다. 오직 바람직한 해결책이 있는 문제만 해결하는 것이죠. 물론 우리는 도구의 목적을 비틀 수 있습니다. 드라이버로 얼음 조각을 만들거나, 휴대전화를 도어스톱으로 쓸 수 있겠죠. 그러나 그렇게 하는 것이 지식을 공고히 만드는 역량으로부터 도구를 놓아주지는 않습니다.

다소 일반화하자면, 도구는 기법(technique), 즉 무언가를 가능하게 만들기 위해 조직된 도구의 집합입니다. 다시 말해 기법 역시 지향성을 가졌으며, 성공, 성취, 측정 가능성의 영역 안에서 작동합니다. 춤에서 테크닉, 즉 기법은 여전히 핵심적이며 많은 경우 무용수는 어떤 기법에 통달하기 위해 훈련을 합니다. 많은 이가 이런 주장에 반박하면서 춤은 기법으로부터 자신을 해방했다고 주장할 겁니다. 저는 춤이 어떤 종류의 기법을 거부한 건 맞지만, 오늘날 춤과 춤추는 행위에 대한 이해는 여전히 기법의 관점에서 구성되었다고 생각합니다. 어쩌면 컨템퍼러리 댄스 맥락에 각인된 스트리트 댄스, 카포에이라,*

* 카포에이라(capoeira)는 브라질의 전통 무술로, 16세기 후반 흑인 노예들이 자신을 보호하기 위한 수단으로 개발하였고 이후 무예, 음악, 춤의 요소가 결합된 예술 양식으로 자리 잡았다.

무술, 그리고 즉흥 기법 등의 영향이 점점 커지는 오늘날, 그러한 경향은 더 심화되었을지도 모릅니다.

즉흥은 그 동기가 비제한적 움직임이라는 방향에 있음을 함의합니다. 해방, 더 나아가서는 자유라는 개념과 상관관계에 있는 춤이죠. 그렇다면 해방되거나 자유로울 수 있는 기법을 그것을 개발한 어떤 전문가의 권위에 따라 훈련받는다는 건 상당히 의문스럽게 느껴집니다. 슬라보이 지제크의 말을 바꿔 말하자면, 춤에서의 즉흥은 그 춤을 실행하는 사람이 자기가 자유롭다고 설득하는 일입니다. 정작 본인은 자기가 자유롭지 않다는 걸 너무나 잘 알고 있는데도요. 그러니까 자유로운 것처럼 보이게, 움직이게 하는 훈련인 겁니다.

한편, 기계나 스팀 엔진, 『오즈의 마법사』의 양철 나무꾼, 노트북 등, 인과관계가 없는 기술(technology)은 전혀 다른 문제입니다. 기술은 지향성이 없으며, 무수히 많은 길 사이에서 그 방향이 정해질 가능성의 얽힘이라고 이해할 수 있습니다. 기술에는 목표도 없고, 내재된 이해관계도 없으며, 적어도 처음에는 기회의 중립적인 집합으로 존재합니다. 기법(technique)은 시작도 하기 전에 무엇을 해야 할지 알려 주지만, 기술은 역전된 기회입니다. 그것과 상관관계에 있는 지식을 갖고 있지 않다면, 기술은 아무 쓸모도 없습니다. 기법에는 항상 두드러지게 선이 그어져 있다면, 기술은 매끄러워지려고 노력합니다.

이러한 배열에서 춤과 안무가 배울 수 있는 것이 있을까요? 이를 통해 학생들, 그리고 우리는—무언가의 통달을 동기로 삼는—기법을 배우는 대신, 기술을 다루기 위해 필요한 지식을

심화할 수 있는 여러 실천을 고려해 볼 수 있을까요? 이 구분은 더 많은 질문을 제기합니다. 기법은 전문성, 즉 더 적은 것에 대해 더 많이 아는 법과 관련이 있습니다. 지식에 접근하는 역사적인 모델이죠. 반면, 기술은 어떤 능력치에 연결되는 것 같습니다. 이는 특정한 상황에 적합한 지식을 찾고 활성화할 수 있는 능력, 이를테면 오늘날의 네트워크 지식 같은 것에 더 가깝습니다. 물론 동시에, 이러한 능력치는 명백히 신자유주의적 태도와 공명한다는 점에서 썩 바람직하지 않을지도 모릅니다.

안무를 보편적인, 그러나 아무리 보편적이더라도 강력한 목적론을 지닐 수밖에 없는 도구로 생각하기보다는, 어떤 기술, 즉 서로 상호 관계에 있지만, 지향성은 없는 일련의 가능성으로 이해할 수 있을까요? 안무를 춤을 만드는 방법이라고 정의 내린다면, 그것은 항상 "~는 무엇인가"라는 질문과 관련될 수밖에 없습니다. 그러나 안무가 인과관계를 떨쳐 내고 보편적인 도구가 되는 순간, 그것은 "어떻게"의 질문에 도달하게 되고, 방법론적이고, 분석적이고, 비평적이게 됩니다. 기술로서의 안무는 본질과 방법론, 분석과 비평, 즉 드라마와의 관계를 해체하고, 자기 검토와 자기 성찰로 나아게 되며, 이로써 자기 생성적인(autopoietic) 움직임이 됩니다. 안무는 춤에 대한, 혹은 글쓰기나 도시계획, 더 나아가 삶에 대한 접근으로 이해될 수 있습니다. 기법이 어떤 것을 성취하는 방법이라면, 기술은 지식과 등치될 수 있습니다. 여기서 지식이란 성취와는 달리 질문하고, 발전하고, 조정할 수 있는, 이를테면 성취 그 자체를 변화시킬 수 있는 기회입니다.

우리가 안무를 지식으로 간주한다면, 안무가는 더는 춤을 만드는 사람이 아니고, 책을 만들거나 영화를 만드는 사람도 아니며, 이 세계에 존재하는 특정한 표현, 혹은 표현들을 다루는 능력치로 이해해서도 안 됩니다. 지식으로서의 안무는 이 세계를 항해하기 위한 형식을 만들어 내는 기회입니다. 안무를 지식으로 이해하는 순간, 그것은 삶에 접근하고 삶을 수행하는 방법이 됩니다.

그럼 춤은 뭘까요?

그것을 파악하기 위해서 우리는 한 걸음 뒤로 물러서서 안무로 되돌아가야 합니다. 앞서 말했듯, 안무는 조직화 역량입니다. 안무는 구조를 만드는데, 구조에는 지속성이 있습니다. 구조는 안정성을 보장하기 때문에, 여러 종류의 승인을 가능케 합니다. 구조는 무언가를 되돌리고, 되짚어 보고, 다시 할 수 있는 역량입니다. 그 어떤 구조도 일종의 기호학으로 인식될 수 있으며, 그렇기 때문에 안무 역시 기호학적 기회이고, 분명히 언어화된 것입니다. 언어화 그 자체는 결코 좋은 것도 나쁜 것도 아니지만, 어떤 특정한 기회만을 가능케 합니다. 그것이 가능케 하는 것은, 정확히 그것이 가능케 할 수 있는 것, 즉 가능한 것 혹은 가능하지 않은 것 중 하나입니다. 어차피 불가능한 것이란 가능한 것의 이면에 불과하니까요. 물론 가능한 것에는 수많은 것이 포함되어 있지만, 그럼에도 불구하고 그것이 전부입니다. 안무는 가능한 것의 영역에 머무르고, 그렇기 때문에 궁극적으로는 이 세계, 인류, 그리고 삶을 우리가 알고 있는 방식대로 공고하게 만듭니다.

이 시점에서 우리는 두 번의 짧은 외도를 해야 할 것 같습니다. 첫 번째는 상상으로입니다. 상상은 역사 속에서 다양한 방식으로 이해되어 왔습니다만, 지난 50년간, 즉 60년대 중반부터 상상은 뭔가 의식적으로, 그리고 의식을 통해 인식할 수 있는 것으로 자리 잡았습니다. 의식은 언어화된 것입니다. 그 때문에 상상할 수 있는 것, 혹은 상상할 수 없는 것은 어떤 형태이든 간에 언어의 영역에 머무르며, 그 결과 가능성의 영역에 머무릅니다. 우리는 언어가 허용하는 것만을 상상할 수 있습니다. 우리는 가능한 것과 가능하지 않은 것만을 상상할 수 있습니다. 물론 가능하지 않은 것은 가능한 것의 이면에 불과하죠.

몇 년 전, 지제크는 프레드릭 제임슨의 말을 빌려 오늘날에는 자본주의로부터의 출구를 상상하는 것이 세계의 종말을 상상하는 것보다 더 어렵다고 말한 바 있습니다. 만약 프랑코 비포 베라르디나 마우리치오 라자라토 등의 학자들이 제안하듯이 자본주의가 언어를 포획했다면, 혹은 비포의 말처럼 우리가 기호자본주의 속에서 살고 있다면, 우리는 당연히 자본주의에서 벗어날 수 있는 길을 상상할 수 없습니다. 첫째, 상상은 가능한 것의 영역 안에 머물기 때문이고, 둘째, 자본주의가 언어를 포획했다면 우리가 상상하는 모든 것은 자본주의적 상상일 것이기 때문입니다. 다시 말해, 들뢰즈의 용어에 따르면, 상상은 반동적이며, 그 때문에 가능성과 안무도 똑같이 반동적이고 강화적입니다.

두 번째는 외도는 정체성에 관한 겁니다. 아무리 주디스 버틀러가 절대적인 슈퍼 히어로라고 해도, 정체성은 특히 비학문적 맥락에서 문제를 일으킵니다. 정체성 정치는 더욱더 그렇지요.

우리가 자크 랑시에르에게서 익히 알고 있듯, "정치의 본질은 불일치(dissensus)가 두 세계가 하나로 존재하는 형태로 현현하는 것"입니다.[1] 이를 미루어 보아 랑시에르에게 정치란 이성의 영역에서 일어나는 것이며, 따라서 언어화된 것이고, 따라서 가능성을 지지하는 것임을 알 수 있습니다. 정치는 끝없는 교섭의 지속입니다. 정치는 두 세계가 함께 존재하는 것이고, 언제나 가능성의 영역에 머무는 것입니다. 그 때문에 정체성이 정치로 이해될 경우, 그것은 끝없는 교섭을 통해 공고해지며, 어느 곳에도 속하지 않고(어느 한 편에 속해 있다면 하나의 세계에 머무를 것이고, 따라서 정치가 아니게 될 것이므로), 결코 하나가 될 수 없는 주체 안에 동시에 있는 것이며, 주체와 세계 사이에 존재하는 것입니다. 즉, 정체성은 언제나 두 세계의 교섭이며, 가능성의 영역에 머무릅니다. 이런 관점에서 본 정체성 정치의 문제는 우리가 될 수 있는 것과 (마찬가지로 가능성의 영역에 속하는) 될 수 없는 것을 단단히 고정시킵니다. 짧게 말해 정체성 정치는 대단히 인간중심주의적이고, 수동적 공격성을 띱니다.

안무, 상상, 그리고 정체성은 모두 일련의 조직화 역량으로, 인과와 확정의 형식들을 강화하며, 그 결과 권력의 형식들이 권력을 유지할 수 있게 해 줍니다.

1 자크 랑시에르, 「정치에 관한 10개 테제들」(Ten Theses on Politics), 『시어리 앤드 이벤트』(Theory and Event) 5권 3호(2001).

그럼 춤은 도대체 뭘까요?

안무는 간단합니다. 가끔 무서울 때도 있지만 결국에 가서 안무는 믿을 만하고, 예측 가능하며, 무해합니다. 춤은 훨씬 더 복잡한 것으로, 앞으로 보게 되겠지만, 우리가 두려워해야 하는 것입니다. 춤은 안무의 자매가 아니라 정반대의 것입니다. 하지만 춤은 어떻게 식별될 수 있을까요? 첫 순간, 가장 날것인 순간의 춤, 아직 형태가 없는 최초의 형태의 춤은 조직화되지 않은 그 무엇입니다. 진정한 움직임을 실천할 때 우리가 추구하는 춤, 아직 그 어떤 조직화도 이루어지지 않은 춤, 그 어떤 형태의 구조화로도 길들여지지 않은 춤 말입니다. 안무가 어떤 표현 방식에 연결되어야만 만질 수 있는 실체를 획득하는 구조물이라면, 춤은 어떤 구조에 연결되어야만 이 세계에서 지속될 수 있는, 인식될 수 있는, 그리고 가능성의 영역으로 진입할 수 있는 '순수한' 표현입니다. 춤은 그 최초의 순간에는 오직 경험될 수밖에 없습니다. 여기서의 경험은 순수한 정동이고, 그러므로 가능한 것의 바깥에 놓입니다. 춤은 브라이언 마수미의 말대로 "주체의 인지 대신, 신체의 자극 과민성(irritability)을 요구"합니다.[2] 춤이 어떤 구조에 굴복할 때에서야 우리는 그것을 처음으로 의식을 통해 경험할 수 있으며, 포획하고, 성찰하고, 기억하고, 다시 실행할 수 있습니다.

다시 말하면, 춤은 최초의 순간에는 어떤 것, 조직화되지 않은 것입니다. 조직화되지 않은 것은 시간 그리고/혹은 공간으

2 브라이언 마수미, 「공포(말해진 스펙트럼)」(Fear [The Spectrum Said]), 『포지션스』(Positions) 13권 1호(2005), 31~48.

로 확장될 수 없고, 오직 현존으로만 존재합니다. 그것에는 역사도, 미래도 없으며, 아무것도, 특히 정체성은 확실히 가지고 있지 않습니다. 아감벤의 용어에 따르면 춤은 그 어떤 것이든 (whatever)이고—그 어떤 것이든이라는 말은, 춤 그 자체에 행위주체성이 주어진다는 뜻입니다—프랑스 철학자 트리스탕 가르시아의 용어에 따르면 n'importe quoi, 즉 '그 무엇이라도' 입니다. 이 경우에 역시 춤에 행위주체성이 주어지죠. 춤은 그 최초의 순간에는 하나(one), 혹은 오직 하나(One)이며, 오직 하나는 교섭의 대상이 될 수 없고, 따라서 가능성의 영역을 초과합니다. 춤은 상상의 문제가 아닙니다. 춤은 상상을 횡단하여 우리가 상상하는 것을 상상조차 할 수 없는 영역과 공모하는 것입니다.

오직 하나로서의 춤에 관해서는 나중에 다시 돌아오겠습니다. 춤은 그 최초의 상태에는 조직되지 않은, 순수한 표현이고, 그것이 어떤 위치를 점하기 위해서는 조직을 필요로 하지만 그렇다고 춤이 안무에 대해 인과적인 것은 아닙니다. 안무와 춤 사이에는 인과성이 없으며, 이는 춤과 안무 사이에도 마찬가지입니다. 바로 이 지점에서 우리는 확장된 실천으로서의 안무 개념을 지지할 뿐만 아니라, 확장된 실천으로서의 춤을 지지하는 것입니다. 춤은 안무를 필요로 하지 않습니다. 안무 대신, 안무와 동일한 차원의 다른 기회들을 통해 조직화될 수 있습니다. 이를테면 소매틱 조직이나 보디 마인드 센터링,* 테라피, 디스

* 스스로 몸 내부를 지각하고 경험하는 움직임 연구 분야인 소매틱스의 한 갈래인 보디 마인드 센터링(body-mind centering)은 움직임, 몸, 의식을 하나의 총체로 보며 인체 시스템을 구성하는 각 부분을 관찰하고 그 움직임의 패턴을 이해하는 기법이다.

코, 운동, 무술, 문학 등의 구조, 더 나아가서는 제조, 가사 노동, 양자역학 등의 구조 등을 통해서 말입니다.

안무가 춤에서 분리되는 순간 새로운 기회들이 열립니다. 안무가라고 해서 더는 자동적으로 춤을 다뤄야 하는 게 아니게 되죠. 결국, 안무는 하나의 지식이니까요. 마찬가지로, 춤이 안무의 폭력에서 해방되는 것, 그리고 그것을 만드는 이들이 자신을 안무가가 아니라 춤 제작자로 규명해 두 가지가 서로 다른 것임을 선언하는 일은 대단히 중요합니다. 춤 제작자의 작품은 안무에 대한 관심에서 출발하는 것이 아니라, 춤에서, 그리고 춤이 어떻게 다른 형태의 구조에 다른 방식으로 연결되어 소위 다른 종류의 춤을 만들어 낼 수 있는가라는 질문에서 발생합니다.

안무가는 당연히 안무와 관련된 모든 종류의 움직임을 식별할 수 있지만, 그렇다고 해서 모든 춤이 안무가가 가진 복잡성, 구성, 조화에 대한 개념을 충족시키기 위해 있는 건 아닙니다. 더욱이, 애초에 춤이 시각적인 예술 형식이라고 어떻게 규정할 수 있단 말입니까.

춤에 대한 확장된 이해는 더 나아가 춤이 어떤 재현 형식을 채택할 것인가에 대한 질문도 제기합니다. 춤 예술가의 작품은 언제나 제작자와 수용자를 상정하는 무대에서 재현되어야 한다고 규정할 수 있습니까? 함께 춤추기, 워크숍, 공유된 실천, 혹은 연습 등이 언젠가는 응고되어 안무적 구조를 갖출 것을 요구받지 않고, 그 자체로 예술적 활동인 춤으로 여겨질 수는 없을까요? 함께 춤을 추면서 구체적인 경험을 만들어 내는 것 말고는 다른 목표를 갖지 않는 워크숍, 그 자체로 충분히 예술

이 되는 워크숍이 있을 수는 없을까요? 실제로 시각 예술은 그런 탈영역화의 과정을 거쳐서, 어느 특정 형식의 재현이나 소위 생산물과 동의어가 아닌 역학 혹은 장(場)이 되었습니다.

오랫동안 춤은 안무에 길들여져 왔습니다. 어쩌면 자기가 언제 '자유'로웠는지 기억조차 나지 않을 만큼 오랫동안 말입니다. 오늘날, 혹은 지난 몇 년간, 춤은 복잡한 정치적, 사회적, 기술적, 철학적 이유로 가능성과 상상과 언어의 영역을 초과하는, 자기 안에 내재한 역량에 주목해 왔습니다. 그러나 그것은 진정성, 자연, 혹은 진실이 되기 위해서가 아니라, 훨씬 더 두렵지만 반드시 필요한 일을 하기 위해서입니다. 춤이 짊어진 과제는 언어 너머에 있는 기회를 생성해 냄으로써, 상상하는 것을 상상할 수조차 없는 것을 상상할 수 있도록, 몸의 자극과 정서의 심화를 만들어 내는 것입니다.

춤은 퍼포먼스가 아닙니다

문제를 한층 더 복잡하게 만들기 위해서, 우리는 또 다른 구분을 짚고 넘어가야 합니다. 바로 춤과 퍼포먼스입니다.

50년 전에는 장르와 영역에 반대하는 것이 중요했습니다. 정치적으로 크로스오버와 융합의 중요성을 주장할 필요가 있던 시기였죠. 이는 예술 안에서의 헤게모니에 대한 것이기도 했지만, 삶의 전반에 대한 문제이기도 했습니다. 60년대에 댄서들이 즉흥을 주장했던 건 그것이 멋져 보였기 때문만이 아니라, 직접적이거나 노골적이지는 않을지라도 몸이 될 수 있는 것, 몸이 할 수 있는 것을 동질화하는 움직임에 맞서기 위한 정치

적 비평이었기 때문입니다. 모든 다른 예술 형식이 해방을 쟁취하며 자유를 주장하던 60년대에 저드슨 처치의 활동이 일어났던 것은 우연의 일치가 아닙니다.* 그러나 오늘의 상황을 보면, 예술가뿐만 아니라 그 누구라도 '멀티-' '인터-' '포스트-'라는 수식어가 붙지 않는 사람을 찾는 것이 더 어려워 보입니다. 오늘날에는 모든 것이 망할 인터랙티브이고, 온 세계가 참여형이죠. 새로운 정의를 만들어 내는 일은 위험하지 않으며, 이미 헌법적으로 승인된 자유에 아무런 위협을 가하지 않습니다. 오히려 그러한 자유가 우리에게 무엇을 해 줄 수 있는가, 혹은 그러한 자유로 인해 우리가 진짜로 하지 못하는 것은 무엇인가에 관해 고민하고 이의를 제기할 수 있는 방법이며, 공상을 이용해 그 자유의 지름길을 찾을 수 있는 방법입니다.

퍼포먼스는 어떤 주체가 자신의 주체성을 수행하는 것입니다. 다시 말해, 그것은 어떤 정체성이 자신의 정체성을 수행하는 것으로, 자기 자신이나 다른 이의 가면을 이상적으로 여기거나 무시하는 행위입니다. 춤은 다릅니다. 물론 퍼포먼스와 춤의 사이에 있는 수없이 많은 단계적 차이를 고려하고 소중히 해야겠지만, 그럼에도 불구하고 그 차이를 파악하면 우리가 경험하는 것이 무엇인지를 이해할 수 있게 됩니다. 춤은 무엇보다 주체성에 관한 문제가 아닙니다. 춤은 어떤 주체가 형식을 수행하는 것입니다. 그것을 수행하는 건 분명 어떤 주체나 정

* 저드슨 메모리얼 처치(Judson Memorial Church)는 미국 뉴욕 맨해튼 그리니치 빌리지의 교회로, 포스트모던 댄스의 발상지로 평가받는다. 1960년대 초 머스 커닝엄의 스튜디오에서 음악가 로버트 던(Robert Dunn)이 연 창작 수업에 참여한 학생들이 이 교회 지하에서 발표회를 열었는데, 이들이 주축이 되어 저드슨 댄스 시어터(Judson Dance Theater)가 탄생했다.

체성이지만, 그들의 책임은 주체성을 생산해 내는 게 아니라, 말하자면, 춤을 싣는 매개가 되고, 익명이 되는 겁니다.

이 생각에는 몇 가지 흥미로운 귀결이 얽혀 있습니다. 먼저, 주체성이나 정체성을 수행하는 주체는 그 자체로 가능성의 영역에 머무르는 반면, 형식을 수행하는 주체는 여러 기회를 얻습니다. 형식을 수행하는 주체에게는 그 어떤 것이든, 그 무엇이라도 될 수 있는 기회, 즉 가능성의 영역을 초과할 수 있는 기회가 열리며, 춤을 추는 주체에 관한 우발적인 독해의 가능성을 만들어 냅니다. 주체성을 생산하는 주체 앞에서 관객은, 설사 그것이 거부라는 방법일지라도, 그 주체를 승인할 것을 강요받습니다. 그러나 춤 앞에서 관객은 무대 위 주체성이 아니라, 춤의 형식을 승인하거나 거부하기 위해 존재합니다. 여기서 춤의 형식은 그 어떤 면에서도 춤을 추는 주체와 같지 않으며, 겹치지도 않습니다. 퍼포먼스는 주체의 행위주체성을 유지하고 강화하지만, 그건 이미 규정된 권력의 틀에 한해서입니다. 춤은 행위주체성을 주체에서 춤 그 자체로 넘길 수 있는 기회를 갖습니다. 이런 측면에서 봤을 때 춤을 춘다는 것은 춤추는 법, 혹은 자기 자신이 되는 법을 배우는 것이 아니라 춤에서 무언가를 배울 수 있는 가능성을 함의합니다.

이 구분을 2004년에 강의되었고 2009년에 출판된 랑시에르의 『해방된 관객』에[3] 비추어 보면, 퍼포먼스는 해방의 기회를 저지한다는 것을 알 수 있습니다. 관객은 승인할 것을 강요받으면서 무력해지고, 가능성의 영역에 머무릅니다. 해방의 기회는

3 자크 랑시에르, 『해방된 관객』, 양창렬 옮김(서울: 현실문화, 2016).

만들어지는 것이 아니라 가능성의 영역을 초과하는 무언가의 대면을 필요로 한다는 점은 명확합니다. 반대로 춤은 가능한 것의 영역을 초과할 수 있는 가능성을 지닙니다. 관객이나 참여자는 어떤 주체를 승인하는 대신, 오직 형식만을 우발적으로 승인할 수 있습니다. 그 승인이 우발적인 이유는 인간중심주의적 인식론을 초과하기 때문입니다. 퍼포먼스는 시끄럽고, 지저분하고, 도발적일 수 있지만, 그 초과와 과잉은 언제나 가능한 것의 영역에 머무릅니다. 진짜로 과도하고 풍부한 것은 춤입니다. 아무리 형식적인 춤일지라도요. 가능한 것을 초과할 가능성, 넘칠 가능성을 지니고 있기 때문입니다. 퍼포먼스는, 아무리 과도할지라도, 확률에, 따라서 측정 가능성에 국한된 실천이지만, 춤은 우발적인 초과, 측정할 수 있는 것 너머의 초과, 이성, 합리성 같은 빌어먹을 것들의 너머에 있는 초과를 실천합니다.

　제 어머니의 친구 중에서 만날 때마다 이런 말을 하시는 분이 있습니다. 춤과 관련된 일을 하면, 매일매일 일터에서 자기 자신을 표현할 수 있으니 얼마나 좋냐고요. 물론 저는 어머니의 기분과 어머니와 친구의 관계를 상하지 않게 하려고 수긍하고 넘어가지만, 실제로 제가 춤을 추는 이유는 정확히 그 반대입니다. 제가 만약 저 자신을 표현하고 싶었더라면, 연극이나 팝 음악, 슬램 시(詩) 같은 것을 만들었지, 절대 춤을 만들지는 않았을 겁니다. 제가 춤을 추는 이유는 익명이 되기 위해서입니다. 제가 누구인지, 혹은 어떤 각인을 새기고 다니는지와는 무관하게 매일매일 항상 수행하기를 강요받는 저 자신에게서 한순간만이라도 휴가를 떠나기 위해서죠. 춤은 제가 누구인지에는 무관심합니다. 주체성이 녹아 없어지는 바로 그 공간에서

무언가(something)는 그 무언가(some thing)가 될 수 있습니다. 그리고 그 무언가는 마수미가 이미 말한 바 있듯, 신체의 자극 과민성을 통해서만 인식 가능합니다.

하지만 이 복잡한 지형을 더 깊이 탐색하지는 않겠습니다. 후기구조주의, 개념 무용, 그리고 춤의 보편적인 기호화 현상에서는 (이들로 인해 우리는 세계를 의식을 통해서만 접근할 수 있게 되었고, 의식은 언어로 구성되어 있기 때문에 춤은 불가피하게 기호학적인 역량이 되어 자신의 의미와 자신이 소통하는 것을 "알게" 되었습니다.) 춤은 "오직" "주체의 인지"를 통해서만 경험할 수 있다고 주장합니다. 저는 이와는 반대로, 춤이 우리에게 제대로 된 육체적 경험, 체화된 경험을 선사할 수 있다고 믿습니다. 그러나 이것은 결코, 그 어떤 경우에도 무언가에 도움이 되거나, 치료적이거나, 보조적이거나, 공감적인 경험이 아님을 기억해야 합니다. 이 경험은 모름지기 인지에 반하는 우발적인 것으로, 오로지 개인의 몸의 영역에서만 발생합니다. 당신의 특정한 몸이 아닌, 일반적인 어떤 몸에서 말입니다.[4]

가능성과 잠재성

만약 무언가가 언제나 가능하다면, 혹은, 상상할 수 있는 것은 언제나 가능성, 즉 현실에 연결되어 있고 복잡한 관계의 네트워크를 통해 현실 속에 자리 잡고 있다면? ('만약[if]'이라는

4 질 들뢰즈, 『순수한 내재성』(Pure Immanence: Essays on a Life, 뉴욕: Zone Books, 2001), 25~33.

말이 반드시 그 뒤에 '그렇다면[then]'을 수반한다면 '만약'이
라는 말을 빼도 좋습니다.) 무언가가 아닌 그 무언가는 대체 뭘
까요? 그리고 어디에 있을까요? 그것을 알 수 있는 한 가지 방
법은 가능성과 잠재성을 구분하는 것입니다. 여기서 잠재성은
어떤 사람에게 잠재성이 있으니 그 사람에게 투자할 만하다거
나 거의 확실히 수익이 날 것이라고 말할 때의 잠재성이 아니고,
오히려 그 반대를 가리킵니다. 즉, 측정, 담론, 수익, 품질 등으
로 포획될 가능성을 초과하는 그 무언가를 말하는 겁니다.

　　이 세계에서 가능한 것은 이미 현실화된 것이며, 더는 실재
가 아니고 일련의 관계 속에서만 존재하는 것입니다. 가능한
것은 언제나 뒤엉켜 있습니다. 즉, 항상 관계 속에서 구성되어
있기 때문에 결코 그 자체로 완전하지 않습니다. 이 세상에 모
든 가능한 것은 두 개이기 때문에 가능한 것이고, 변화할 수밖
에 없으며, 관계 속에서 승인된 이상, 이 세계 속에서 여러 가지
다른 입지를 점할 수 있습니다.

　　반대로, 잠재성은 이 세계에 존재하지 않으며, 현실화되지
않았지만, 바로 그렇기 때문에 실재하는 것입니다. 실재한다는
것의 대가는, 그 어떤 관계도 가지지 못한다는 겁니다. 그것(it)
은 그 자체입니다. 따라서 그것은 어떤 입지를 가질 수도 없고,
어떤 위치를 점할 수도 없으며, 무엇보다 그 어떤 경우에도 변
할 수 없습니다. 아감벤과 가르시아를 다시 상기해 보면, 잠재
성은 실재하기 때문에 언제나 동시적으로 <u>그 어떤 것이든</u>, <u>그
무엇이라도</u> 될 수 있으며, 이는 결코 이상한 일이 아닙니다. 잠
재성은 영역(domain)도, 부정 영역(negative domain)도 아닙
니다. 대신, 잠재성은 비영역(non-domain)이 아니라는 차원에

서 일종의 이중부정입니다. 신비주의적으로 들릴지 모르겠지만, 잠재성은 그 무언가가 무언가로 현실화되어 변화하기 바로 직전에 머무는 곳입니다. 영구히 그래 왔고, 앞으로도 영원히 머물 곳이죠.

다시 처음을 상기해 보자면, 우리는 가능성의 영역이 인식론과 겹치거나 일치한다는 것을, 그리고 잠재성은 존재론을 가리킨다는 것을 알 수 있습니다. 가능성은 지식, 성찰, 변화, 확장의 영역에 머무르는 반면, 잠재성은 존재의 영역, 원질성(matter-iality)의 영역에 속합니다. 원질성이란 물질성(materiality)과는 다른 것으로, 비관계적이고, 비확장적이며, 비시간적입니다. 이에 더하자면 가능성은 그 정의상 맥락적이고, 개인적이고, 부분적이며 일반적이지만, 잠재성은 특이성(singular)과 보편성을 동시에 지니며, 필연적으로 하나, 또는 오직 하나일 수밖에 없고, 분명 그 어떤 구조와도 연결되지 않은 순수한 표현입니다. 하지만 이 역시 이중부정입니다. 정확히 말하자면, 잠재성은 재현을 결여하지만, 비재현 역시도 결여합니다.

가능성은 상상만 이용하면 만들 수 있습니다. 반대로 잠재성은 만들어질 수 없습니다. 오직 그 발생 가능성만을 만들 수 있죠. 잠재성과 관련해서 보장된 것, 확실한 것은 그 무엇도 없으며, 계산될 수도 없습니다. 잠재성은 확률이 아니라 우연의 문제입니다. 필요한 유일한 것은, 무언가가 발생하는 것입니다.

새로운 것(new)입니까 아니면 진짜 새로운 것(New)입니까?

다시 조금 더 설명하겠습니다. 우리는 서로 다른 새로움을 구분해야 합니다. 우리 시대는 새로운 것이라면 뭐든지 찬양하는 동시에 새로운 것에 대한 추종을 공격하기도 합니다. 슬로푸드나 "나도 바리스타" 같은 것들이 그 예죠. 새로운 것이야말로 최고이며, 우리는 모두 그것을 소중히 여기도록 각인되어 있습니다. 그중에서도 예술가가 으뜸인데, 보리스 그로이스가 말했듯이, 예술가의 일은 "고유한" 주장들을 생산하는 것입니다. 새로움은 로열 발레단이 준비하고 있는 「백조의 호수」나 스톡홀름 현대미술관의 마리나 아브라모비치에게 똑같이 유효합니다. 니키 미나즈의 다음 히트곡도 마찬가지이지요.

우리는 새로움의 문화 속에 살고 있는 것이 아니라 신자유주의적 자본주의 체제에 살고 있으며 모두가 알고 있듯이, 그것은 오직 확장만을 생각하며 이 세계를 향해 설파합니다. 새로움은 우리 모두를 위한 것인데도 불구하고, 신자유주의가 집착하는 새로움은, 적어도 아직까지는 가짜 새로움, 즉 더 나은 버전, 업그레이드, 개선을 말합니다. 그리고 그것은 언제나 우리가 알고 있는 것을 기반으로 합니다. 이 새로움은 가능성의 영역에서 작동하는 것으로, 들뢰즈의 용어에 의하면 이미 승인된 것을 강화한다는 의미에서, 반동적인 새로움입니다. 들뢰즈의 사유에서 우리는 더 두드러지는 새로움, 즉 적극적인 새로움을 발견할 수 있는데, 이 새로움은 이미 있는 것, 이미 보편적인 것, 이미 알고 있는 것에서 파생된 것이 아닙니다. 이 새로움은 잠재성에서 생겨나야만 하는 것으로, 지식이나 가능성의 영

역에 속하지 않는 새로움입니다. 그렇다면 대문자 N으로 표기해야 할 이 진짜 새로움(New)의 가능성은 어떤 결과를 낳을까요? 짧게 말하자면, 반동적인 새로움(new)은 세계를 영속시키거나 아주 약간 더 좋게, 혹은 더 나쁘게 만듭니다. 그러나 진짜 새로움은 지식에 포함되지 않고, 따라서 그 재현이 존재하지 않기 때문에, 지식에 문제를 제기할 수 있습니다. 진짜 새로움을 포괄하지 못하는 지식은 그것을 거부하거나, 부정하거나, 지우거나, 그게 아니라면 그 진짜 새로움에 동화되기 위해 변해야 할 겁니다. 하지만 진짜 새로움은 어딘가에 편입될 수 있는 것이 아니기 때문에, 지식이 지금의 상태를 기준으로 변할 수는 없습니다. 즉, 진짜 새로움에 맞춰 지금보다 자신을 더 낫게 만들거나, 스스로에 대한 다른 버전, 대안, 업그레이드를 만들 수 없습니다. 이 경우, 지식은 우발적으로 변할 수밖에 없습니다. 어떻게 보면 진짜 새로움이 지식에 편입되는 것이 아니라, 지식이 진짜 새로움에 편입되는 것이라고 말할 수 있습니다.

보리스 그로이스는 예술가의 책임이 진짜 새로움이 발생할 수 있는 가능성을 만드는 것이라고 주장했고, 예술가의 일은 무언가를 더 낫게 만들거나, 삶의 질을 증대시키는 것이 아니라 어떤 것의 종말을 고하는 것이라고 말한 바 있습니다.[5] 짧게 말하자면, 그로이스의 주장은 예술을 디자인에서 분리합니다. 디자인은 개선(반동적 새로움)을 위한 일이라면, 예술은 진짜 새로움(적극적인 새로움)을 발생시키는 일이라는 겁니다. 후자는 어떤 위반의 가능성, 미리 계산할 수 없는 우발적인 변화

5 보리스 그로이스, 『공공으로 가기』(Going Public, 베를린: Sternberg Press, 2010).

의 가능성을 불러오기 때문에 명백히 "위험"합니다. 다시 말해, 디자인은 언제나 정치의 문제이고 따라서 조건 지어져 있습니다. 반대로 칸트에서 그로이스로 이어지는 주장에 따르면, 예술은 언제나 단일하고 무조건적입니다.

10년 전만 해도 그로이스의 제안은 후기구조주의와 잘 맞지 않았기 때문에 다소 터무니없는 주장으로 들렸습니다. 그러나 오늘날에는 그의 제안에 따라 생각하고 실천하는 것이 유의미할 뿐만 아니라 아주 중요한 일이 되었습니다. 그의 제안의 뿌리에는 예술이 세계를 변화시킬 수 있는 잠재성이 자리 잡고 있습니다. 우리는 자본주의에서 벗어날 길을 상상할 수 없습니다. 그러나 예술의 일이 어떤 것의 종말을 고하는 것이라면, 그렇게 하기 위해서는 그로이스의 말대로 지식에 속하지 않는 무언가를 발생시킬 수 있는 가능성을 만들어 내야 합니다. 그로이스의 사유를 통해 또 알 수 있는 것은 예술, 혹은 미적 경험이—앞서 언급한 바와 같이—지식에 내재된 경험이 아니라는 점입니다. 오히려 반대로 미적 경험은 소위 존재론적 경험이며, 그때문에 예술과 문화는 엄연히 서로 다른 역량이고, 그렇게 다른 채로 머물러야 한다는 것이 명확해집니다. 별책을 봐 주세요.

디자인은 계산된 것이라고 했을 때, 그건 디자인이 성찰, 분석, 비평에 참여한다는 뜻이며, 최적화될 수 있고, 생산의 개념을 함축한다는 말입니다. 예술은 어떤 기술이나 기량이 아니므로, 디자인과 구별되기 위해 다른 식으로 참여해야 합니다. 예술은 분석적이지도, 비판적이지도 않으며, 다소 낭만적으로 들릴지라도, 관대하며 이유를 갖지 않습니다. 예술의 일은 비판적이 되는 게 아닙니다. 예술가는 분명히 비판적이어야 하지만,

예술은 그렇지 않죠. 예술은 성찰적인 대신 생산적입니다. 예술은 사변적이죠.

여기서 사변(speculation)이라는 말은 분석적이고 수익성에 연결된 주식시장에서의 투기(speculation)를 말하는 것이 아니라, 우발적이고 비투사적인 미래의 가능성을 만들어 내는 것을 의미합니다. 안무는, 앞서 말한 바 있듯, 어떤 조직화의 원칙이며, 이는 가능성의 영역에 머문다는 것을 함의합니다. 안무는 재귀적이고, 분석적이며, 비판적입니다. 물론 바로 그런 점 때문에 해체주의가 모든 것을 지배하던, 그리고 무엇보다 버틀러 때문에 모든 것이 의미에 각인되어 있었던 90년대에 춤을 뛰어넘어 그 유명세를 얻었겠지요. 90년대와 2000년대를 뒤돌아보면 알 수 있듯, 안무에는 그 어떤 마법도 없습니다. 마법은 춤에 있죠. 춤이 그 최초의 발생 상태에서는 비조직화된, 순수한 표현이라면, 춤이 사변적 역량을 갖는다고 생각해 볼 수도 있지 않을까요? 춤은 한 주체가 형식을 수행하는 것으로, 정체성을 용해하고, 그 무언가가 되기 위해 무언가를 타개합니다. 우리는 춤에 관심을 가질 수도 있고 관심을 갖지 않을 수도 있지만, 춤은 우리에게 무관심합니다. 하지만 춤을 통해 (자기 스스로 행위주체성을 지닌) 관객은 그 무언가가 되며, 그 무언가는 지식이 접합할 수 없는 것으로, 오히려 지식을 사변에 참여하도록 유도합니다. 이 관점에서 봤을 때, 춤은 잠재성이 발생할 수 있는 가능성을 제공한다는 차원에서, 사변의 기회를 지닙니다.

사변이 발생하기 위해 우리가 사용할 수 있는 도구와 장치에는 무엇이 있을까요? 한 가지 방법은 그저 잘될 것을 기대하고,

심각한 얼굴로 춤을 추고 돌아다니면서 아무 말도 하지 않는 겁니다. 그게 아니라면 뭔가 다른 동력이 있을까요? 우리에게는 다른 선택지가 없기 때문에, 사변이 발생할 수 있는 순간을 만들기 위해—기술로서의—안무를 사용하는 수밖에 없습니다. 비록 안무가 무언가를 길들이려는 움직임이라는 걸 알지만, 우리는 안무에 대한 인식을 바꿔서 그것을 사변적인 춤의 기회를 만들 수 있는 하나의 장치로 재조립해야 합니다. 우리는 춤을 얽어매고 길들이기 위해서가 아니라, 춤을 고정하고 싶어 하는 우리의 욕망으로부터 춤을 자유롭게 하기 위해 안무를 사용해야 합니다.

잠깐 다시 즉흥으로 돌아가 보겠습니다. 앞서 언급했듯, 관례적으로 즉흥은 댄서를 해방시키는 일입니다. 어떻게 하면 참된 인간이 될 수 있는가와 같은 사회의 부정적인 고민이나 발란친 같은 안무의 어려움으로부터 댄서를 해방하는 것이죠. 주체를 자유롭게 한다는 것은 즉흥이 춤이 아니라 퍼포먼스라고 제안하는 듯합니다. 그러나 만약 즉흥이 댄서, 즉 주체를 자유롭게 하는 것이 아니라, 춤을 퍼포먼스에서 구출하는 것이라면 어떨까요? 이 경우, 즉흥은 춤을 우리에게서 해방시키기 위한 방법이 될 수 있지 않을까요? 그리고 그러한 해방의 가능성을 만들어 내는 것이 바로 안무입니다.

하지만 우리에게 가장 어려운 일은 다음과 같습니다. 먼저, 이 대목에서 우리는 언제나 번역의 문제를 안고 있는 개념 무용을 재고할—받아들일—필요가 있습니다. 개념 무용은(스튜디오의 예술가와 관객에게 모두에게 재현과 관련된) 불확정성을 생산하는 장치의 집합입니다. 우리에게 가장 어려운 일

은 춤을 욕망하거나, 가치 있게 여기지 않는 것, 즉 그것에 가치를 부여하지 않고, 춤에 무관심해지는 것입니다. 이 무관심은 어떤 개념의 도입을 통해서만 획득할 수 있는 것입니다. 이 무관심은 판단을 유보하는 것과는 다르기 때문에 다루기가 까다롭습니다. 이는 자기 스스로에게 무관심해지는 것에 가깝지요. 혹은 들뢰즈의 말을 바꿔서 쓰자면, 이것은 자기 자신의 무관심에 무관심해지는 것입니다.

미적 경험

칸트는 자본주의 사회에서 예술과 미적 경험을 어떻게 위치시켜야 하는가에 관한 해답을 제공합니다. 전근대 사회에서 예술은 공예와 분리된 것으로 여겨지지 않았지만, 제조, 확장 등에 대한 자본주의적 이해가 자리 잡고 나서부터 그 분리는 필수적인 것이 되었습니다. 자본주의 경제에서 예술이 제조와 분리되지 않는다면, 예를 들어 어떤 그림은 감명을 주는 반면에, 다른 것은 그러지 않는다는 걸 어떻게 설명하겠습니까. 예술과 예술이 발생시키는 경험이 다른 경험과 구분되지 않는다면, 어떻게 그림, 음악, 혹은 시 한 편이 갖는 상징적이거나 경제적인 가치를 주장할 수 있겠습니까. 그 때문에 예술은 공예에서 분리되어야 했고, 무목적론적인 판단과 취향에 관한 연구가 등장해야 했습니다. 어째서 제게는 저속해 보이는 것을 당신은 몹시 좋아하며, 예를 들어 우리는 왜 아름다움에 관해 어떤 것에 대해서는 의견이 일치하면서도, 다른 것에 대해서는 그렇지 않을까요?

　미적 경험이 단순한 제조나 일차원적인 확정이 되지 않기 위해서는 자율적이어야 하고 무관심적으로 성찰되어야 합니다. 그러나 그 두 준거의 대가로 미적 경험은 단일한 것이 되기 때문에, 정치적인 맥락에 적극적으로 참여할 수 없습니다. 예술은 어떤 정치적 의제를 적극적으로 주장할 수 없습니다. 예술, 혹은 미적 경험은 대상자가 해석하는 것, 혹은 그것에서 뭔가를 배우거나, 그것을 통해 계몽되거나 의견을 바꾸게 되는 게 아닙니다. 19세기 후반부터 예술가가 맞닥뜨린 딜레마는 예술이 자율성을 부여받으면 정치가 사라지고, 예술이 정치가 되는 순간 자율성을 잃고 성취나 효율성의 잣대가 적용되는 디자인물이 되어 버린다는 겁니다. 이것은 신자유주의적 통치가 예술을 도구화 하면서 일어나고 있는 일입니다. 단순히 국가에 봉사하거나 사회 민주주의적 탈중심화에 복역하기 위해서가 아니라, 그 경험을 통해 관람자, 혹은 대상자를 변화시키기 위해서 말입니다. 보야나 스베이지의 말에 따르자면, 신자유주의 시대에 예술이 맡은 책임은 라이프스타일의 생산과 크게 다르지 않으며, 라이프스타일은 칸트의 미학과는 거리가 먼 것입니다.

　칸트의 미학은 초월성을 함의하고 있기 때문에 지난 수년간 심각하게 평가절하됐습니다. 분명 후기구조주의적 의제에 동의하는 사람에게 칸트의 미학은 오염된 단어였습니다. 하지만 사변이 선호되는 철학적 기후 속에서는 칸트의 사유가 다른 관점에서 이해될 수 있습니다. 자본주의가 편재하는 시대에 우리는 예술가의 일을 다른 식으로 이해해야만 합니다. 자율성과 무관심성을 필요로 하지 않는 모든 것은 즉시 자본을 보조하거

나 그 자체로 자본이 되고, 예술은 효용성이 있는 것으로 전락하기 때문입니다. 예술이 신자유주의적 정책에 맞설 수 있는 방법은 쓸모없음, 가치 없음을 고집하는 것입니다. 우리가 이미 알고 있듯, 무언가에는 언제나 가치가 있지만, 그 무언가에는 가치가 없으며, 그 무언가의 발생은 이 세계나 무언가에 끝을 불러올 수 있음을 함의합니다. 여기서 우리는 "끝을 불러오다"(bring to an end)라는 표현을 그리스식 사유를 통해 좀 더 긍정적으로 읽을 수 있습니다. 그리스의 사유에서 끝을 불러온다는 것은 어떤 것을 존재로 불러오는 것과 비슷한 제스처로, 잠재성, 포이에시스(poiesis)에서 이 세계로 데려오는 것입니다.

결론 (농담입니다)

결론에 이르기 전에, 미적 경험이 뭔지, 무슨 일을 하는지 잠깐 생각해 보고 가겠습니다. 미적 경험을 하거나 예술을 대면할 때, 주체가 경험하는 것은 무엇일까요? 예술을 효용성이나 디자인이 아니라 자율성으로 이해한다면, 이 경험은 자기지시적이어야 합니다. 제가 이 예술 작품을 사랑하는 이유는, 단순히 제가 그것을 사랑하기 때문입니다. 그 이유를 설명하기 시작하는 순간, 목적론이나 효용성에 거리를 두기가 힘들어집니다. 사랑과 마찬가지이지요. 우리는 누군가를 이런저런 이유로 사랑하지 않습니다. 누군가를 돈 때문에, 긴 다리 때문에, 혹은 곱슬머리 때문에 사랑하지 않습니다. 그냥 사랑하는 거죠. 끝. 나는 널 사랑해. 널 사랑하기 때문이지. 이해하니! 누군가 사랑의 이유를 물어본다면, 그냥 떠나세요.

따라서, 내가 경험하는 것이 경험입니다. 그것은 이렇고 저런 경험이 아니라, 자기지시적인 경험입니다. 경험을 경험하는 거죠. 하지만 그건 대체 뭘까요? 들뢰즈는 그것이 라이브니스(liveness)를 경험하는 것이라고 제안합니다. 좀 더 동시대적인 용어로 말하자면, 삶 그 이상(life+)이죠. 그걸 살아 있는 나 자신을 경험하는 것이라고 부르는 사람도 있을 겁니다. 여기에서 삶은 나의 삶이 아니라, 삶 그 자체입니다. 마찬가지로 앞서 보았듯, 이는 내 몸을 통해 어떤 일반적인 몸의 경험을 하는 것을 함의합니다.

> 순수한 내재성은 삶(A LIFE)일 뿐, 다른 그 무엇도 아니다. 그것은 삶에 대한 내재성이 아니라, 그 자체로 하나의 삶인 내재성이다. 삶은 내재성의 내재성, 절대적인 내재성이다. 완전한 힘, 완전한 축복이다. (...) 그것은 절대적인 즉각적 의식이며, 그 활동은 더는 어느 한 존재만을 지시하는 것이 아니라, 끊임없이 삶 속에 놓인다.[6]

우리는 삶을 통해서 삶 그 자체를 경험합니다. 미적 경험은 순수한 경험이며, 그것은 언제나 원질적이고 자율적이기 때문에 그것이 발생시키는 것은 삶에 대해 우발적일 수밖에 없습니다. 다시 말해, 들뢰즈가 설명하듯, 미적 경험은 잠재성의 경험입니다. 바로 이 지점에서 오늘날 예술, 예술 작품, 그리고 미적 경험의 가능성이 중요해지는 겁니다. 미적 경험의 '결과물' 혹은 잔여물은 삶에 대해 우발적이기 때문에 우리가 같이 살아가

6 질 들뢰즈, 『순수한 내재성』, 27.

는 방식, 자원을 공유하고, 소유물을 이해하고, 인간으로 살아
가기 위한 다른 방식들을 불러올 수 있습니다.

끝으로 포스트댄스

정상적인 사람에게 포스트라는 말은 언제나 의심스러운 것입
니다. 포스트모더니즘은 모호하고, 포스트개념예술은 더더욱
그렇고, 포스트드라마는 따지고 보니 결국 실수인 것 같기도
하고, 포스트포르노는 맙소사, 가장 의심스럽습니다. 하지만
정확히 포스트라는 말이 제안하는 것이 뭘까요? 그것은 무슨
뜻일까요? 포스트가 단순히 무엇인가의 이후를 의미하는 것이
아니라는 점은 명백합니다. 포스트모더니즘은 모더니즘 다음
에 오는 것, 즉 과거를 부정하고 아버지 죽이기의 일환으로 그
유산을 청산하는 것이 아닙니다. 포스트라는 말은 오히려 어떤
것이 그 자체의 존재, 역량, 입지를 성찰할 수 있는 능력을 획득
했다는 것을 알려 줍니다. 포스트인터넷 예술은 인터넷에 거리
를 두는 예술이 아니라, 모든 예술이 인터넷에서, 인터넷을 통해,
인터넷을 이용해 성찰되는 현 상황을 성찰하는 것입니다.

포스트는 눈을 흘기며 "그건 정말 별로였어."라고 말하는
것도 아니고, 좋았던 무언가를 진정성 없이, 제2탄으로 되풀이
하는 것도 아닙니다. 포스트는 무언가가 자기 자신에 대한 지
식을 얻는 순간, 또 일련의 도구 모음이었던 것이 보편적이든
아니든 기술로 변화하는 순간, 어떤 것이 투사적인 기능을 잃
고 맥락과 불가분이 되는 순간을 말합니다.

　　포스트댄스 역시 춤 이후의 것이 아닙니다. 그것은 그 어떤 경우에도 안무가 아니며, 잘난 체하는 프랑스의 농당스(non-danse)도 아닙니다. 그것은 일차원적인 인과성이나 확정성에서 분리된 춤과 안무를 말합니다. 험프리를 땅에 묻고 안무가의 도구 상자를 치워 버린, 춤과 안무를 자기 자신을 성찰할 수 있는 지식의 형식으로 이해하는 것입니다. 무언가가 자기 자신을 성찰할 때, 그것은 그 자체의 윤리와 인식론, 즉 이 세계에서 하나의 지식으로 행동 방식과 입지를 고안할 수 있는 기회, 혹은 필요성을 얻습니다. 포스트댄스는 시대가 변한다는 것을, 춤이 복지국가처럼 쇠락해 가는 것이 아님을, 예술을 자유주의적으로 이해하는 것이 얼마나 구린지를, 의도하지 않은 파괴는 중요하다는 것을, 춤과 예술은 사회의 변방이 아니라 다른 것과 마찬가지로 하나의 경제라는 것을, 인터넷과 공명하지 않는 춤은 없다는 것을, 인터넷을 통해 춤에 접근할 수 있기 때문에 역사가 바뀌고 있다는 것을, 잘못된 사람들이 무용 역사를 쓰고 있다는 것을, 고급과 저급은 서로 뒤바뀔 수 있다는 것을, 포스트식민주의를, 퍼포먼스 연구를, 예술적 리서치를, 실천과 이론의 지저분한 뒤죽박죽을, 비욘세와 기술을 알고 있는 춤입니다. 그 모든 것을 춤의 떠오르는 인식론을 통해서 말입니다.

　　무엇보다 포스트댄스는 춤과 춤을 추는 행위의 귀환을 알립니다. 포스트댄스는 가능성의 영역 바깥의 경험을 할 수 있게 해 주는 춤의 역량을 인식하는 것이고, 지식으로서의 춤이며, 춤과 춤을 추는 행위를 그 자신만의 인식론으로 규명하는 것을 말합니다. 포스트댄스는 춤과 안무가 성공적으로, 전혀 새로운 방식으로 그 자신의 자율성을 탈환하는 것을 말합니다. 따라서

포스트댄스는 무엇에 대한 춤, 응용될 수 있는 춤—때문에 다른 담론이나 태도를 싣고 나르는 수단이 되어 왔던 춤—으로부터의 분리이며, 춤이 그 자신만의 담론적 장치를 통해 나름의 정치성을 만들어 낼 수 있도록 허락하는 것입니다. 포스트댄스는 춤 그 자체가 정치적이 되는 것입니다. 포스트댄스는 춤이 무언가를 위해서가 아니라, 춤 그 자체로, 또 춤을 통해 이 세계에서 역량을 갖는 것입니다.

하지만 가장 중요한 것은, 포스트댄스가 춤에 대한 찬양이라는 점입니다. 우리가 다시 춤을 출 수 있게 된 순간, 춤이 안무가들에게서 자신을 해방한 순간, 춤이 자기 자신의 행위주체성을 지니며 이 세계에 잠재성을 불러올 수 있다는 것을 인식한 순간입니다. 춤은 무언가이지만, 동시에 그 무언가이기도 합니다. 항상 조직되어 있는 것은 아니지만, 언제든 자신을 조직할 수 있습니다. 바로 그 순간에 그것은 '정치인'들이 두려워해야 할 무언가가 됩니다. 포스트댄스는 항상 인식 가능한 것이 아니며, 자신만의 무게와, 무기와, 의제를 독립적으로 지닙니다.

별책: 예술과 문화에 대한 10개의 선언

1. 예술은 문화가 아니고, 문화도 예술이 아니다.
2. 예술은 문화와 동의어가 아니지만, 언제나 문화적 배경에서 발생한다.
3. 그러나 문화는 예술이 아니다. 문화는 가치의 순환과 등치되는 반면, 예술에서 순환 가치는 보조적이다.

4. 문화는 예술의 필요조건이다. 모든 문화가 그렇다. 예술에 더 적합하거나 덜 적합한 문화는 없지만, 서로 다른 문화는 서로 다른 예술 형식이나 표현 방식을 촉발한다.

5. 예술은 잠재적으로 문화를 생산하거나 구별 짓는다. 하지만, 이 생산이 문화의 생산 방식과 일치하지 않으려면, 그 발생 순간이 우발적이어야 한다.

6. 문화는 속속들이 측정과 분리의 형식으로 각인되어 있다. 예술은 반대로 항상 분리 가능성에서 멀어지며, 무엇보다 부가가치에서 멀어진다.

7. 문화는 정체성과 공동체의 형성과 생산을 함의한다. 문화는 보살피고, 통제하고, 조건 지으며, 근본적으로 영역을 구획한다.

8. 미적 경험과 관련해 예술은 동심원적이지만 무지향성(전략적이고 조건 지어지지 않음)을 함의한다. 예술은 정체성과 공동체에서 탈피하고, 그것을 약화한다. 미적 경험과 관련하여 예술은 탈영역화한다.

9. 문화는 필연적으로 관점을 응고시킨다. 예술은 반대로 수평선까지 뻗어 가는 유동성의 지표다.

10. 문화는 통치의 형식을 함의한다. 이는 그 시작의 순간에는 언제나 전체주의적이다. 예술은 언제나 보편적이며, 정확히 통치의 부재를 말한다. 문화는 언제나 정치와 속속들이 상관관계를 맺지만, 예술은 미적 경험을 통해 정치를 교리로 만들어 버린다. 여기에서 교리는 자기로 자기 자신을 지시하는 것을 말한다. 문화는 교섭되는 것이고, 예술은 단일한 것이다.

출전

이 책에 수록된 글의 출처는 다음과 같다.

보야나 스베이지, 「상상의 예술에 대한 믿음」(Credo In Artem Imaginandi, 2015): 다니엘 안데르손(Danjel Andersson)·메테 에드바르센·마텐 스팽베르크, 편, 『포스트댄스』(Post-dance, 스톡홀름: MDT, 2017).

메테 에드바르센, 「직전의 순간」(The Moment Before, 2018): 마텐 스팽베르크, 편, 『무브먼트 리서치』(Movement Research, 스톡홀름: 마텐 스팽베르크, 2018).

서현석, 「몸과 교감에 관한 몇 가지 광경」:「신체와 교감에 관한 너덧 개의 무대 풍경」, 『비주얼 15: 동시대 미술에서의 퍼포먼스』(서울: 한국예술종합학교 미술원 조형연구소, 2019), 수정·확장.

보야나 쿤스트, 「실천 속에서: 무용가의 노동하는 몸에 관한 몇 가지 사유」(Inside the Practice: Some Thoughts on the Labouring Body of a Dancer, 2018): 2018년 국립현대미술관 다원예술 '불가능한 춤' 포럼 원고(미발표), 국립현대미술관 제공.

메테 잉바르트센, 「69 포지션: 대본」(69 positions: Script, 2014): 공연 대본, 작가 제공.

안드레 레페키, 「코레오그래피와 포르노그래피: 탈시간적 사드, 동시대의 춤」(Choreography and Pornography: Extemporaneous Sade, Contemporary Dance, 2018): 2018년 국립현대미술관 다원예술 '불가능한 춤' 포럼 원고(미발표), 국립현대미술관 제공.

마텐 스팽베르크, 「포스트댄스, 그 변론」(Post-dance, An Advocacy, 2015): 안데르손·에드바르센·스팽베르크, 편, 『포스트댄스』.

찾아보기

꽃이 진다 하여

마텐 스팽베르크, 메테 에드바르센, 메테 잉바르트센, 보야나 스베이지,
보야나 쿤스트, 서현석, 안드레 레페키 지음
김성희 엮음

초판 1쇄 발행 2020년 10월 9일

ISBN 979-11-89356-40-8 03600
값 18,000원

발행 작업실유령
기획 김성희
번역 김신우
번역 감수 라시내
편집 김뉘연
디자인 슬기와 민
제작 세걸음

이 도서의 국립중앙도서관
출판예정도서목록(CIP)은 서지정보
유통지원 시스템(seoji.nl.go.kr)과
국가자료공동목록 시스템(nl.go.kr/
kolisnet)에서 이용하실 수 있습니다.
CIP제어번호: CIP2020041066

스펙터 프레스
16224 경기도 수원시 영통구 대학로 109 (202호)
specterpress.com

워크룸 프레스
03043 서울시 종로구 자하문로16길 4 (2층)
workroompress.kr

문의
전화 02-6013-3246 | 팩스 02-725-3248
workroom-specter.com
info@workroom-specter.com